繆思 MUSES 之 光

建築詩人皮亞諾的美術館自然採光設計
RENZO PIANO

施植明 ———— 合著 ———— 劉芳嘉

──目次──

Part ❷ 自然‧光

附錄

美術館

應該是建築師夢寐以求的設計項目之一。建築在法國美術學校系統中與繪畫以及雕塑並列為三大造型藝術。美術館正好可以透過建築空間展示繪畫與雕塑作品,融合三大造型藝術於一體。受啟蒙運動的影響,美術館化身為一部百科全書的功能,從陳列王公貴族的收藏供特定人士鑑賞,演變成有系統地呈現藝術品蘊含的文化象徵性意義,並對大眾開放。

啟蒙時期,法國建築師將美術館視為一種建築類型加以研究,試圖解決所必須滿足的機能:展示、保護、收藏。面對新的建築類型的設計問題,1783 年法國建築師布雷(Etienne-Louis Boulée)與 1803 年法國建築師杜宏(J.-N.-L. Durand)相繼提出提出美術館的設計構想。布雷的構想是以四周迴廊與中間的十字形通廊形成的田形平面,正中央為圓頂覆蓋的的圓形空間,方形平面的四面有向外延伸的半圓形柱列環繞,四個角落還有四根巨大的得勝柱,強調出

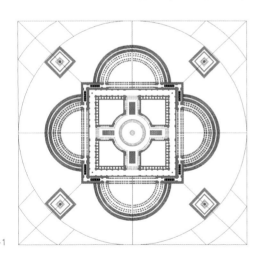

0-1

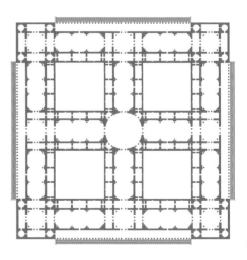

0-2

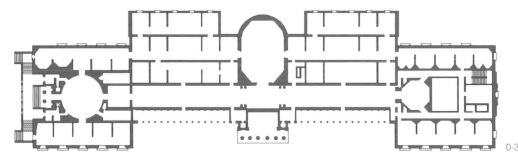

0-3

宏偉的建築意象［圖 0-1］；杜宏則是以中央圓廳以及四個中庭組織長廊形展覽空間，建立了近代美術館展覽空間組織的基本類型［圖 0-2］。

之後英國建築師索恩（John Soane）在倫敦近郊設計的達爾威區學院藝廊（Dulwich College Art Gallery），為英國首座對外開放的美術館；展覽空間運用高側窗引進比較柔和的自然光線，開啟了自然光線在美術館展覽空間的設計議題［圖 0-3~0-5］。

巴伐利亞王國建築師馮・克雷澤（Leo von Klenze）在慕尼黑設計的雕刻館（Glyptothek），入口為希臘神廟山牆與愛奧尼克雙排柱廊，環繞中庭的展覽空間完全由中庭採光，外牆完全沒有開窗的做法達到最大的安全性［圖 0-6-0-8］。同樣由馮・克雷澤設計的舊繪畫館（Alte Pinakothek）為長條形的兩層樓量體，一樓為典藏空間，通往二樓展覽空間的入口位於短向的側面，經由一座大型的樓梯連結，展覽空間擺脫中庭空間平面，以中央長廊結合正面的連續長廊與背面的小型展覽空間，創造了新的展覽空間型態［圖 0-9-0-11］。

普魯士王國建築師辛克爾（Karl Friedrich Schinkel）在柏林完成的舊美術館（Altes Museum），結合了長廊（galleries）與圓柱廳的中央入口空間，出現兩層樓的美術館建築類型，利用與外牆呈垂直的隔板增加展覽的吊掛空間，外牆則大量開窗增加自然光線［圖 0-12-0-14］。

圖 0-1 美術館設計構想／平面圖，布雷，1783。

圖 0-2 美術館設計構想／平面圖，杜宏，1803。

圖 0-3 達爾威區學院藝廊／平面圖，倫敦，索恩，1811-1814。

圖 0-4 達爾威區學院藝廊／外觀，倫敦，索恩，1811-1814。

圖 0-5 達爾威區學院藝廊／展覽空間，倫敦，索恩，1811-1814。

0-4　0-5

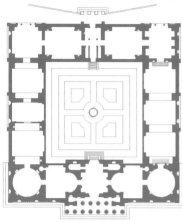

0-6 0-7

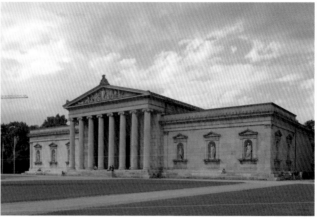

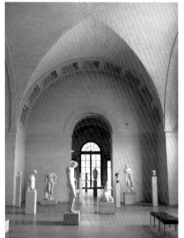

0-8

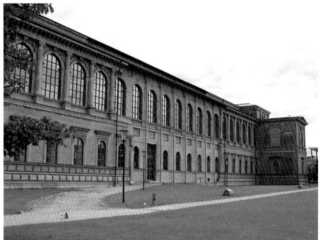

0-9

0-10

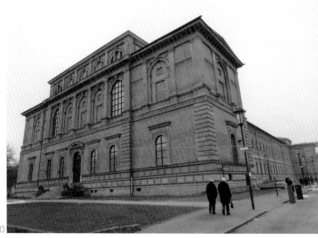

0-11

供大眾參觀的美術館在十八世紀末期到十九世紀初期逐漸發展成為一種建築類型。雖然之後的美術館隨著當代的經濟與技術而有所不同，不過就機能與形式而言，美術館建築類型已經定型。

1815 年維也納會議之後，法國必須歸還由拿破崙四處征戰收刮來的藝術品，羅浮宮幾乎一半的收藏品物歸原主，引發了歐洲到處興建美術館的熱潮。[01] 如何在已成形的內部空間組織的基礎上，賦予美術館適當的造型意象與空間組織，成為極大的挑戰。

0-12　　0-14

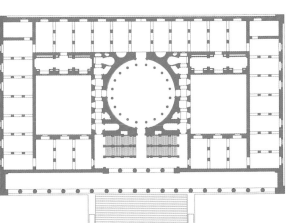

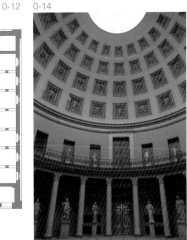

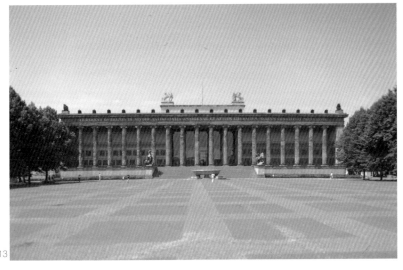

0-13

圖 0-6 雕刻館／平面圖，慕尼黑，馮‧克雷澤，1816-1830。

圖 0-7 雕刻館／外觀，慕尼黑，馮‧克雷澤，1816-1830。

圖 0-8 雕刻館／展覽空間，慕尼黑，馮‧克雷澤，1816-1830。

圖 0-9 舊繪畫館／外觀，慕尼黑，馮‧克雷澤，1816-1830。

圖 0-10 舊繪畫館／東側立面入口，慕尼黑，馮‧克雷澤，1816-1830。

圖 0-11 舊繪畫館／連結二樓展覽空間的樓梯，慕尼黑，馮‧克雷澤，1816-1830。

圖 0-12 舊美術館／平面圖，柏林，辛克爾，1823-1830。

圖 0-13 舊美術館／外觀，柏林，辛克爾，1823-1830。

圖 0-14 舊美術館／入口大廳，柏林，辛克爾，1823-1830。

十九世紀盛行的折衷主義：運用古典建築元素試圖創造新的建築形式的設計手法，提供了處理美術館造型意象的解決之道，讓美術館建築類型得以更明確化。美國在獨立戰爭一百週年紀念引發興建美術館的熱潮，以歐洲所建構的美術館建築類型為藍本，在各州首府出現折衷主義建築形式的美術館，例如：紐約大都會美術館（Metropolitan Museum of Art）、芝加哥美術學院（Art Institute of Chicago）、波士頓美術館（Museum of Fine Arts in Boston）、克里夫蘭美術館（Cleveland Museum of Art）、水牛城（Buffalo）的奧爾布萊特 - 諾克斯畫廊（Albright-Knox Art Gallery）……等，直到 1930 年代經濟大蕭條期間才停頓下來 [圖 0-15-0-19]。[02]

廿世紀初期，西方建築在工業革命帶來生產條件的變革以及由農業社會轉變為工業社會的社會變遷所產生的衝擊之下，帶動了「現代主義」主張揚棄長久以來以傳統的延續作為基礎所建立的古典主義；試圖以實用性、效率、經濟性作為基礎，希望能建立符合時代需求的一套抽象的表現形式。建築造型的來源不再是由傳統語彙所形成

圖 0-15 大都會美術館／外觀，紐約，1870-1910。

圖 0-16 芝加哥美術學院／外觀，芝加哥，1893。

圖 0-17 波士頓美術館／外觀，波士頓，1907。

圖 0-18 克里夫蘭美術館／外觀，克里夫蘭，1913-1916。

圖 0-19 奧爾布萊特 - 諾克斯畫廊／外觀，水牛城，1890-1905。

0-15　0-16

0-17

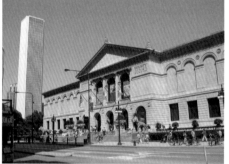

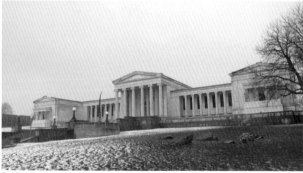

0-18　0-19

的「樣式」封閉系統，而是來自於外在的實質客觀條件。

在此建築設計理念影響下，原本已定型的美術館建築類型也產生了變化。例如：美國建築師萊特（Frank Lloyd Wright）在紐約設計的紐約古根漢美術館（Solomon R. Guggenheim Museum）運用斜坡環繞挑空的內庭，一覽無遺的開放式展覽空間，改變了觀賞者欣賞展覽品的視覺經驗 [圖 0-20-0-22]。法國建築師柯布（Le Corbusier）以「無限成長的美術館」概念，在東京設計了考量未來擴建的國立西洋美術館（Tokyo Museum of Western Art），透過天花的高差，在展覽空間引進間接的自然光線 [圖 0-23, 0-24]。03

德國建築師密斯（Ludwig Mies van der Rohe）在柏林設計的新國家畫廊（Neue Nationalgalerie）為鋼構玻璃盒子形成的萬用空間，開敞的展覽空間在每次布展時都必須重新設計，大面的玻璃牆面不利於吊掛展覽作品，長期展覽作品置於地下室，自然光線只能從一側的牆面進入展覽空間 [圖 0-25-0-27]；為原本被視為紀念性建築、

圖 0-20 古根漢美術館／外觀，紐約，萊特，1943-1959。

圖 0-21 古根漢美術館／內庭頂部採光，紐約，萊特，1943-1959。

圖 0-22 古根漢美術館／開放式展覽空間，紐約，萊特，1943-1959。

圖 0-23 國立西洋美術館／外觀，東京，柯布，1959。

圖 0-24 國立西洋美術館／展覽空間，東京，柯布，1959。

0-20　0-22

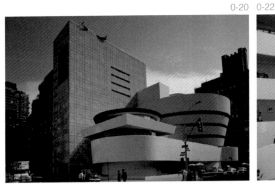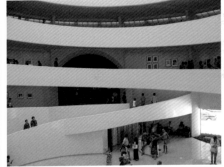

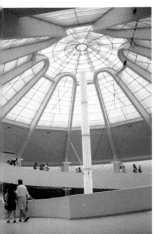

0-23　0-24

0-21

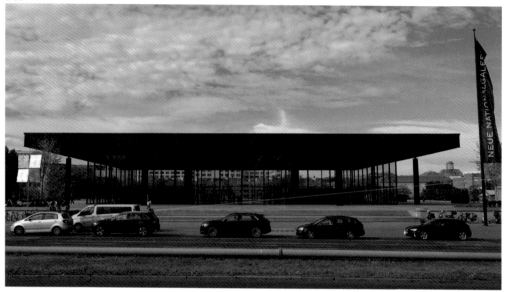

圖 0-25 新國家畫廊／
外觀，柏林，密斯，
1963-1965。

圖 0-26 新國家畫廊／
一樓臨時展覽空間，
柏林，密斯，1963-
1965。

圖 0-27 新國家畫廊
／地下室館藏展覽空
間，柏林，密斯，
1963-1965。

強調永恆性的美術館建築類型，開拓了強調彈性與適應性的一種工具性建築新方向。現代美術館摒除了歷史主義的形式束縛，在外觀造型上雖然呈現多樣化的表現，不過展覽空間的參觀品質問題則仍欠缺應有的關注。

提供大眾欣賞藝術品的展覽空間，顯然是探討美術館建築設計最核心的議題，如何在美術館展覽空間創造適合的光線，是決定參觀品質最關鍵的因素。雖然 LED 照明為展覽空間的照明帶來新契機，不過相對於人造光，高質量與高效率的自然光不僅提供更好的顯色性，

0-26 0-27

還具有人工照明無法實現的更好的光線品質，帶來更舒適的視覺和心理感覺。為了讓藝術品能獲得最佳的展示效果，如何妥善運用自然光線，避免直接自然光源的紫外線對藝術品造成損害，成為設計優質的美術館展覽空間所必須面對的特殊性議題。

延續路・康（Louis I. Kahn）在 1970 年代初期完成的兩幢美術館：位於佛特沃夫的金貝爾美術館（Kimbell Art Museum）與紐哈芬的耶魯大學英國藝術中心（Yale Center for British Art），以構築方式回應美術館展覽空間自然採光的挑戰［圖 0-28, 0-29］。[04] 皮亞諾（Renzo Piano）更進一步結合先進的工程技術與材料，設計出特殊的頂棚採光構造：從最初單純折射葉版的組構方式，到應用主動式的機械百葉以及特殊形體的被動式採光構件。自 1987 年完成的梅尼爾美術館（Menil Collection）以來，皮亞諾持續不斷地思考，如何將自然光線引入展覽空間創造優質美術館的方式，不僅在構築上有所突破，同時也兼顧環保永續的議題。

圖 0-28 金貝爾美術館／展覽空間，佛特沃夫，路・康，1966-1972。

圖 0-29 耶魯大學英國藝術中心／展覽空間，紐哈芬，路・康，1969-1974。

本書首先針對皮亞諾的建築歷程進行歷時性探究，透過建築專業的養成以及建築實踐，試圖勾勒出皮亞諾在美術館建築設計的特色；接續以皮亞諾所完成的 11 件美術館作品進行案例研究，這部分的內容係以兩件國科會研究計畫 [05] 以及劉芳嘉的博士論文 [06] 為基礎繼續發展而成，透過論述分析、圖面分析以及繪製 3D 拆解圖的方法，試圖探究皮亞諾的美術館自然採光設計思惟。

0-28　0-29

Part ❶ 光・旅程

營造 × 建築的家族淵源

1937 年在義大利熱那亞西邊的海岸城鎮裴里（Pegli）出生的義大利建築師倫佐·皮亞諾（Renzo Piano），祖父與父親都從事營造業，父親卡羅·皮亞諾（Carlo Piano）所成立的營造廠在 1940 年代曾有過一段榮景，在 1960 年代交棒給兄長艾曼諾·皮亞諾（Ermanno Piano）。家族的淵源讓倫佐·皮亞諾從小就在建築工地打轉，施工過程中，建築結構表露無遺的工地場景，在他腦海烙下無法抹滅的印記。

由於他的父親是沒有學位文憑的營造商，期望自己的兒子能成為一位工程師繼承家族事業，不過皮亞諾並未像兄長艾曼諾·皮亞諾一樣克紹箕裘，而是選擇成為一位建築師。這種不遵循常軌的性格，同樣反映了他日後在建築生涯展現不墨守成規、另闢蹊徑的風格，開創屬於自己的建築世界。

就讀佛羅倫斯大學建築系

1958 年 10 月，皮亞諾進入佛羅倫斯大學（Università degli Studi di Firenze）建築系就讀，該系創設於 1926 年，1930 年代，知名的歷史學家與評論家帕皮尼（Roberto Papini）與著名建築師米凱魯契（Giovanni Michelucci）在此任教。

米凱魯契身為 1934 年在佛羅倫斯完工啟用的新聖母瑪利亞火車站（Stazione di Santa Maria Novella）的設計團隊成員之一，建立了

圖 1-1 新聖母瑪利亞火車站／外觀，佛羅倫斯，米凱魯契，1932-1934。

圖 1-2 花卉市場，佩夏，果黎，1950-1951。

圖 1-3 法蘭基足球場看臺，佛羅倫斯，納維，1929-1932。

1-1

他在建築界的聲譽［圖 1-1］。米凱魯契在佛羅倫斯大學建築系的兩位門生薩維歐利（Leonardo Savioli）與黎契（Leonardo Ricci），在佛羅倫斯西北方的佩夏（Pescia）花卉市場（Mercato dei Fiori Vecchio）的競圖中，與在佛羅倫斯大學建築系擔任米凱魯契助教的建築師果黎（Giuseppe Giorgio Gori）以及結構工程師薄黎茲（Emilio Brizzi）合組的團隊贏得首獎［圖 1-2］。佩夏花卉市場廣受好評，艾內斯多・羅傑斯（Ernesto Nathan Rogers）讚賞佩夏市場展現托斯卡納傳統，讓人想起布魯內勒斯基（Filippo Brunelleschi）的拱頂技藝，連續性的屋面呈現出令人驚豔的輕盈感。[1]

義大利文藝復興初期的代表性建築師布魯內勒斯基，也是皮亞諾在佛羅倫斯就學期間主要學習對象之一；另一位是具有工程背景，從事建築設計，善於以構築方式呈現建築表現性的納維（Pier Luigi Nervi）。

布魯內勒斯基為佛羅倫斯花之聖母主教堂（Cattedrale di Santa Maria del Fiore）設計的大圓頂；以及納維運用鋼線網水泥（ferro-cement）與預鑄工法在佛羅倫斯設計屋頂出挑長達 22 公尺的貝塔足球場（Stadio Giovanni Berta），現今更名為法蘭基足球場（Stadio Artemio Franchi），都以卓越的構築技術展現建築的表現性，深深吸引了皮亞諾［圖 1-3］。

校內的老師則是柯寧（Giovanni Klaus Koening）對皮亞諾產生的

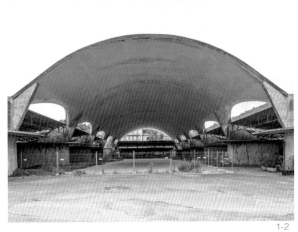
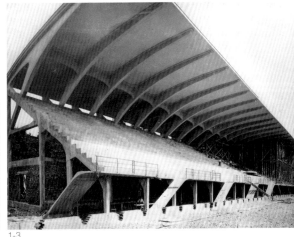

1-2　1-3

影響最大。1950 年從佛羅倫斯建築學院畢業的柯寧，對於材料與營造技術有所專研，在一年級擔任建築元素課程的助教，在課程中以機能、空間與技術，對建築元素進行探討，強調結構與工程知識在建築設計上的重要性。他認為建築師必須處理設計與構造問題，如果建築無法被建造，就不是建築而只是繪圖而已。[2]

轉學到米蘭理工學院

1960 年 10 月在佛羅倫斯大學建築系完成兩年的預備課程後，皮亞諾於同年 12 月轉入米蘭理工學院（Politecnico di Milan）繼續完成他的建築學業，並於 1964 年 3 月畢業。

相較於文藝復興重鎮佛羅倫斯而言，米蘭建築發展則充滿現代化的活力。當時活躍於米蘭的建築師有：阿爾比尼（Franco Albini）、波托尼（Piero Bottoni）、賈德拉（Ignazio Gardella）、曼吉阿羅提（Angelo Mangiarotti）、龐提（Gio Ponti）、羅瑟利（Alberto Rosselli）、查努索（Marco Zanuso），以及出身米蘭理工學院的四位建築師：班費（Gian Luigi Banfi）、巴比亞諾（Lodovico Barbiano di Belgiojoso）、裴瑞蘇提（Enrico Peressutti）與艾內斯多·羅傑斯，共同成立的貝貝皮羅聯合事務所（Architetti BBPR）。

第二次世界大戰後，面對戰後重建，龐提與波托尼都提出預製施工方式加速重建工程的進行。強調訂定規範、標準化與預製施工。1946 年在米蘭成立了整合營造工業朝向工業化發展的倫巴底中心[3]，並發行《工地》雜誌（Cantiere），介紹了英國、法國與美國的預製施工案例，包括瓦克斯曼（Konrad Wachsmann）與葛羅培斯（Walter Gropius）發展的木構造牆板預製施工系統。[4]

1950 年代，工業設計在米蘭逐漸成形，建築師設計工業產品蔚為風潮，例如：建築師尼佐利（Marcello Nizzoli）在 1948 年為歐利維提公司（Olivetti）設計了打字機（Olivetti typewriter Lexicon 80）；1957 年為內奇公司（Necchi）設計了縫紉機（Necchi Mirella sewing machine）；建築師阿爾比尼在 1950 年代設計了藤條編織的時尚椅子（Margherita & Gala）、木質骨架與棉質椅身的扶手

椅（Fiorenza）、木質骨架與皮質椅身的路易莎椅（Luisa chair）以及 1956 年與製造商波吉（Carlo Poggi）合作設計的 PS16 搖椅（Model PS16）。建築師查努斯與德國工業設計師薩帕（Richard Sapper），合作設計椅子、電視機、汽車、收音機、電話等產品。

羅瑟利從 1949 年開始在《住家》雜誌（Domus）撰寫「為工業而設計」的專欄，並在 1954-1963 年間發行《工業風格》雜誌（Stile Industria），為工業設計壯大聲勢。這股工業設計風潮在 1951 年第九屆米蘭三年展的肯定之下，由貝貝皮羅聯合事務所的兩位成員——巴比亞諾與裴瑞蘇——共同策畫了「實用性造型」（La forma dell'utile）的一個展區。1954 年第十屆米蘭三年展更進一步探討工業設計與預製之間的結合，展覽致力於開發預製元素，設計成標準化而靈活的圖案，從而在建築師手中成為技術開發和自動控制的元素，能夠運用在地板、牆板、門窗框、隔熱板、樓梯和天花板的自由組合。[5]

在米蘭的建築師事務所

除了充滿活力的建築發展吸引皮亞諾到米蘭來，能進入阿爾比尼與黑爾格（Franca Helg）在米蘭的建築師事務所工作的機會，應該是他轉學到米蘭理工學院的主要原因。1950 年代，阿爾比尼與黑爾格在熱納亞的白宮藝廊以及紅宮巴洛克室內空間完成的布展設計，讓皮亞諾有機會接觸到該建築師事務所的設計作品。[6]阿爾比尼設計的展覽空間強調彈性，運用空間的手法，讓展覽空間得以磨合大眾與展覽品：建築師以空氣與光線作為素材，創造最好的空間氛圍，讓參觀者能夠對作品進行沉思。[7]阿爾比尼多元性的設計作品，從小物件的湯匙到大尺度的城市規畫，強調「作品的品質來自善用材料與施工技術」的設計理念吸引了皮亞諾。

皮亞諾在阿爾比尼建築師事務所時期，參與羅馬的復興百貨公司（La Rinascente）最後的設計階段。他記得漫長的幾個月，籠罩在傳奇之中，花了很多時間，在河畔廣場（Piazza Fiume）商店的立面設計一片接一片的 50,000 片花崗岩。[8]退到鋼框架結構後面的花崗岩片

形成律動的柱狀凸出，讓空調、排水與防火等設備管道可以運行其中，服務性空間成為立面的構成元素［圖1-4］。[9]建築物最上方的斜屋面的鋼材出簷，同樣反映阿爾比尼以現代技術詮釋傳統的設計意圖。

由於參與復興百貨公司的設計案，皮亞諾得以結識本案的鋼結構工程師柯夫瑞（Gino Covre）。柯夫瑞也是龐提與納維在杜林設計的工商展覽館（Palazzo del Lavoro）以及納維在曼托瓦（Mantova）設計的布果製紙工廠（Cartiera Burgo）的結構工程師［圖1-5, 1-6］。[10]

皮亞諾在米蘭理工大學就讀時，建築系與土木系的課程沒有明確地區分開來，建築教育方向傾向工程；與擔任統合建築物與預製課程的教授佛提（Giordano Forti）以及畢業論文指導老師土木工程系教授奇黎比尼（Giuseppe Ciribini）接觸較密切，兩人在米蘭50年代鼓吹預製與工業生產方法的風潮中扮演重要的角色。

奇黎比尼在1958年出版的《建築與工業》以「整合設計」統合標準化、模矩的配合、預製、設計、技術等原則，他將有能力發展「整合設計」的人稱為「建築師－工程師」；書中包含了1955-1961年他在米蘭理工學院建築工地的工業組織的課程，他的教學目的是

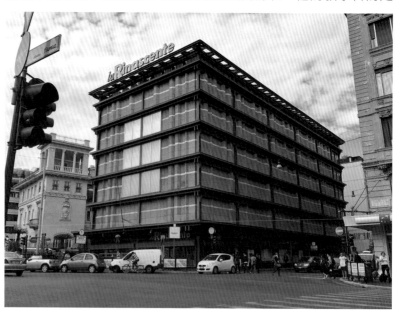

圖1-4 復興百貨公司／外觀，羅馬，阿爾比尼，1958-1961。

圖1-5 工商展覽館，杜林，納維，1959-1961。

圖1-6 布果製紙工廠，曼托瓦，納維，1961-1964。

1-4

「通過在悠久的工藝傳統上疊加機械,來重新組合思想和行動的統一」。[11] 皮亞諾仍保留著此書,並在書中留下大量註記。[12]

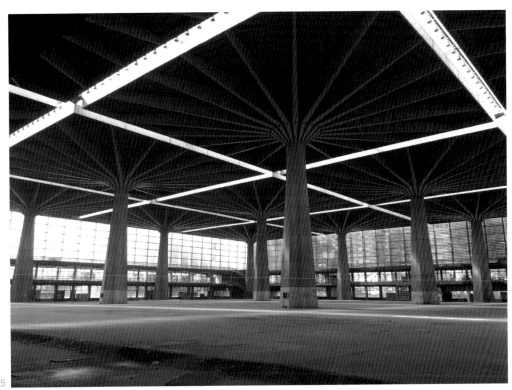
1-5

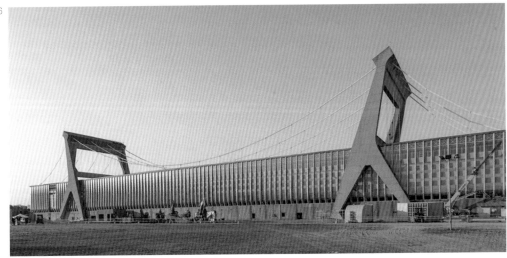
1-6

對科技與預製的實驗

1964 年完成學業後，皮亞諾有幾個月的時間與大學同學一起成立研究與設計工作室。[13]1965 年結束工作室後，返回熱納亞短暫加入家族事業，之後又回到米蘭理工學院，擔任教授查努索講授材料處理的型態研究（Scenograpghy）課程的無支薪助教直到 1967 年。此課程探討使用強化聚酯的技術：壓縮成型、噴塗、塗層、層壓、浸漬、壓延、深拉、注塑、擠出、吹塑和手糊；在材料和建築形式的技術創新之間尋求更緊密的連結。米蘭時期的工作經驗，讓皮亞諾朝向對科技與預製的實驗，立志成為結合設計與建造的匠師（Baumeister）。

結合設計與建造的匠師

查努索在第 199 期的《美麗住家》雜誌首次將普威（Jean Prouvé）的作品引介到義大利，推崇他是預製建築的先驅。[14]1944 年因應第二次世界大戰後，提供流離失所者臨時住屋的需求，普威運用輕質金屬和木材的預製構件建造，在被毀房屋的現場快速組裝而設計 [圖 1-7, 1-8]。[15] 普威的作品中展現的輕質預製，機械化組裝的建造方式，優雅的接頭以及營造者的本能反應，深深吸引了皮亞諾，促使他在 1965 年到巴黎拜會普威。

圖 1-7 預製構件組合住屋，普威，1944。

圖 1-8 都會標準住家／外觀，巴黎郊區，普威，1949。

1953 年在家鄉濃西（Nancy）退休的普威，移居巴黎展開新的事業，1954 年工業運輸設備公司（Compagnie Industrielle de Matériel de Transport）聘任他成立並主持一個預製建築研究團隊，此聘任案促成巴黎國立藝術與工藝學校（Conservatoire National des Arts et

1-7　　1-8

Métier）在 1957 年延攬普威擔任應用藝術類講座教授，讓自學出身沒有高學歷的工程師，能在學術殿堂分享自我摸索的工程經驗直到 1970 年。皮亞諾追隨普威的腳步，在材料和建築形式的技術創新之間尋求更緊密的連結，他們所創立的不是典型的建築師事務所，而是如同工業製造的工坊。

1966 年，皮亞諾受邀參加位於倫敦西南邊基爾福（Guildford）的索立大學（University of Surrey）舉辦的第一屆空間結構研討會。研討會的主辦人是 1953 年在倫敦大學帝國科技學院（University of London's Imperial College of Science and Technology）取得博士學位的波蘭工程師馬寇斯基（Zygmunt Stanislaw Makowski），專精屋頂結構，尤其是網狀空間結構（reticular space structures）。馬寇斯基是皮亞諾繼納維之後結識的另一位具有精湛技術的屋頂結構大師。由於結構計算的進步與材料的創新，讓馬寇斯基得以發揮長才，設計非常複雜的屋頂結構，包括 1964 年在休士頓完成直徑 205 公尺的圓頂運動場（Astrodome）[圖 1-9, 1-10]，以及 1968 年運用格子梁牆與管狀鋼空間網格結構屋頂，完成跨度 153 公尺的希斯洛機場（Heathrow Airport）停機棚。[16] 與普威一樣，馬寇斯基強調，必須從研究材料特性出發以推導出最有效的結構形式。

皮亞諾在此次研討會結識了法國工程師勒黎可萊（Robert Le Ricolais），為他帶來之後前往美國的契機。才華洋溢的勒黎可萊不僅是工程師與發明家，也是畫家與詩人，曾在大學攻讀數學與物理，因為第一次世界大戰而中斷，未能畢業取得學位。1918 年定居巴黎

圖 1-9 圓頂運動場／外觀，休士頓，1962-1965。

圖 1-10 圓頂運動場／內部，休士頓，1962-1965。

1-9　1-10

期間，以流體工程師為業並成為構成主義畫家，有時也出版詩集。1935 年勒黎可萊發表一篇論文，探討複合板及其在輕金屬結構中的應用，獲得法國土木工程學會獎章並贏得國際聲譽。[17] 他從湯普森（D'Arcy Wentworth Thompson）[18] 與黑克爾（Ernst Haeckel）[19] 的著作獲得啟發，自學研習生物、化學與礦物學，透過對自然的觀察與探索，從貝殼、海中浮游生物、蒲公英花或水晶，發掘基本的幾何形體與精確的數學關連性；結合圖形與數學公式，發展出相似的幾何形式運用於結構上，以科學實驗的方式解決問題。

為了獲得更多的研究資源，勒黎可萊在 1951 年移居美國，先後在密西根大學、哈佛大學與北卡羅南納大學任教，1954 年獲得賓州大學終身職教授的聘任，主持實驗性結構實驗室直到 1976 年。1974 年繼路·康（Louis Kahn）之後，獲聘為賓州大學建築系的克瑞特講座（Paul Philippe Cret Chair）教授。勒黎可萊與路·康交情匪淺，曾參與由安婷（Anne Tyng）主導的費城市政中心規畫案 [圖 1-11]，[20] 也與路·康長期合作的結構工程師孔門登特（August Komendant）一起，幫路·康在賓大開設的碩士班設計課檢討學生的結構。[21]

1968 年夏天，承接父業的兄長艾曼諾·皮亞諾，在皮亞諾畢業後不久，就委託他設計儲存材料和設備的工作坊（Impresa Piano）。皮亞諾善用兄長給他完全可以自由發揮的空間，跳脫設計一幢傳統的工業建築物，以實驗性的心態，探索一個開放式的預製構件建築系統。

皮亞諾研發了一個構件單元作為建築系統的基本元素：由兩塊化學粘合的強化聚酯板組成一片邊長 2.5 公尺的正方形屋面板，在面板中央嵌入一塊星形結構的強化鋼板，以螺栓固定下方的壓力支柱桿件。16 個構件單元以聚合物樹脂粘合，形成了一個邊長 10 公尺的正方形屋頂結構模組，豎立在鋼筋混凝土預製基礎底座上 5.4 公尺高的鋼柱，支承正方形模組的四個頂點，形成可以無限延伸的網格結構。

此屋頂結構的發想，是以 1966 年勒黎可萊開發的三角形與六邊形組合的空間形構（Trihex）為基礎進行研發。[22] 勒黎可萊只是將塑料屋面板安置在鋼索網格上，以兩個網格的鋼索將張力傳遞到垂直桿件；

皮亞諾則將強聚酯板整合到結構系統中,由下方的網格直接將張力傳到聚酯屋面板上。屋面結構的壓力支柱桿件在勒黎可萊設計的結構模型中,會在每一片屋面板的頂點;在皮亞諾設計的建築物,則會出現在屋面板的中心位置。[23] 強化的聚酯屋面僅吸收 30% 的光輻射,可以提供內部空間來自上方的自然光。半透明聚酯的屋面與輕盈的鋼框架組成的優雅結構,成為皮亞諾建築生涯秉持的信念:「輕盈是一種手段,透明是一種詩意的品質。」[24]

完成家族事業的工作坊之後,1969 年皮亞諾到費城拜訪勒黎可萊,透過他得以結識路・康,並參與路・康正在設計位於賓州哈黎斯堡(Harrisburg)的歐立維提工廠(Olivetti-Underwood plant)。當時路・康正為此案的屋頂採光「如何避免眩光問題」大傷腦筋,雖然塑料屋面可以減少產生眩光,不過路・康不喜歡塑料。皮亞諾正好有設計過強化聚酯屋面採天光的經驗,很快地發展出以 16 個金字塔形的強化聚酯單元組合成屋頂的採光罩,讓路・康接受塑料屋面的採光設計 [圖 1-12]。[25] 皮亞諾認為路・康與他對建築的概念沒有任何共同之處,但路・康教會了他很多關於生活和為人,尤其是路・康具有建築專業不可或缺的品質:有耐心的毅力(a patient determination)。[26]

圖 1-11 費城市政中心規畫案/模型,費城,1951-1953。

圖 1-12 歐立維提工廠/鳥瞰外觀,哈黎斯堡,路・康,1967-1970。

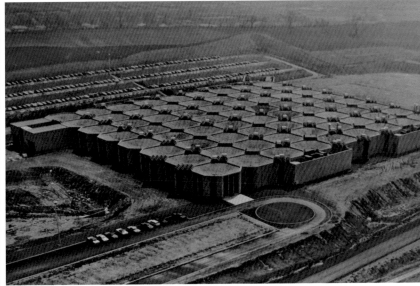

1-11　1-12

倫敦建築聯盟建築學校

此設計案在 1969 年 5 月底發包完成後，皮亞諾隨即返回歐洲；同年 6 月 23 日到 7 月 5 日，在倫敦建築聯盟建築學校（Architectural Association School of Architecture）舉辦建築實驗展，展出他所設計的一些結構構件。[27] 這場成功的展覽讓皮亞諾獲邀在建築聯盟學院任教，負責研究營建系統：整合工業生產、結構構件，與建築以及結構和材料的技術創新。[28]

倫敦建築聯盟建築學校是英國歷史最悠久的獨立建築學院。1847 年，克爾（Robert Kerr）與格雷（Charles Gray）不滿長久以來在知名建築師事務所當學徒傳統的建築專業養成方式，無法保證教育品質與應有的專業訓練，提出有系統的培訓課程想法；同年結合建築繪圖員協會（Association of Architectural Draughtsmen）成立了建築聯盟，1890 年正式設立學校。該校前衛開放的校風，吸引來自世界各地的學者與建築專業人士前來參與教學活動，透過各種展覽、講座、專題討論會和出版物計畫，引領建築風潮。1960 年代出現的前衛建築團體——建築圖訊（Archigram），就是以建築聯盟建築學校為基地。

由於當時的英國建築雜誌不刊登學生的作品，為了讓學生與年輕建築師能獲得被學院體制所忽略的訊息，一群剛畢業的英國年輕建築師從 1961 至 1974 年共發行了九期的《建築圖訊》。[29] 以紙上建築的形式鼓吹前衛風潮，試圖將航空工業中透過風洞實驗找出來的不確定性造型、有使用年限的耗材以及可抽換的插入式構件等想法，發展具有彈性、可移動性、消耗性與適應性的未來城市與建築 [圖 1-13]。[30]

皮亞諾在 1969 年到 1971 年任教期間，負責五年級的一個建築工作室，指導學生在學校門前的貝德福德廣場（Bedford Square）花園中進行實驗性結構設計和手工搭建。比教學更吸引他的是校內的知識氛圍，以及與那些參與教學讓學校充滿活力的建築師、歷史學家、評論家和工程師的互動。

圖 1-13 插入城市，庫
克，1964。

帶建築設計工作室的老師除了建築圖訊的成員庫克（Peter Cook）、
克藍普頓（Dennis Crompton）與赫倫（Ron Herron）之外，
還有校友希臘建築師曾葛理斯（Elia Zenghelis）、理查‧羅傑
斯（Richard Rogers）與傅米耶（Colin Fournier），以及苟萬
（James Gowan）、威爾福特（Michael Wilford）與瑞士建築師楚
米（Bernard Tschumi）。藝術與歷史系有建築史學家薩默森（John
Summerson）與建築評論家詹克斯（Charles Jencks）等知名人士。
建築評論家班漢（Reyner Banham）、校友普黎斯（Cedric Price）
和工程師阿魯普（Ove Arup）雖然沒有擔任教職，是校內演講與評
圖受邀的常客；佛斯特（Norman Foster）為常任的校務委員。[31]

沉浸在人文薈萃的學院環境內與建築菁英共事的經驗，讓皮亞諾受益
匪淺，其中班漢與阿魯普對他往後的建築生涯產生了重大的影響。

✳ 建築評論家班漢的外顯式影響

在倫敦寇特爾德藝術學院（Courtauld Institute of Art）取得博士學位
的班漢，師從著名的藝術史學家布蘭特（Anthony Blunt）、建築史
學家基迪恩（Sigfried Giedion）與裴夫斯納（Nikolaus Pevsner），

在博士指導教授裴夫斯納的引導下研究現代建築，完成博士論文《第一次機器時代的理論與設計》。[32]

1953 年班漢開始投入《建築評論》雜誌（The Architecture Review）編輯工作，經常發表建築評論文章。1955 年針對彼得·史密森（Peter Smithson）與艾莉森·史密森（Alison Smithson）夫婦在 1954 年完成的漢斯坦登中學（Hunstanton School）進行評論，以「新粗獷主義」（New Brutalism）詮釋英國建築在第二次世界大戰之後強調機能的現代建築表現形式。[33] 針對試圖讓建築迎向電子產品與太空科技時代的《建築圖訊》，班漢提出「可想像性」（imageability）的概念予以支持。儘管建築圖訊還沒有找到建築可以落實的技術和環境，不過所提出的一些設計方案構想，具有可以成功實現的可想像性，導引建築朝向第二機器時代邁進。[34]

班漢在 1960 年代在《建築評論》雜誌發表《評估傳統和技術對建築的影響》的文章，[35] 除了探討皮亞諾所關注的營建技術與預製的議題之外，也將物理環境系統納入，在此雜誌內容的編輯上，以建築與科技為主題刊登一系列的文章。[36]

1965 年，班漢在《美國藝術》雜誌上發表「住家並非住宅」，探討如何將機械化的物理環境系統融入生活空間；法國建築師達勒格雷（François Dallegret）為這篇文章所繪製的六幅插圖，以圖像的方式讓班漢的論述更為生動地呈現。[37] 其中一幅描繪「可移動的生活標準包」（Transportable standard-of-living package），環境泡泡：一個配備太陽能電池板的環保移動棲息地，班漢與達勒格雷兩人赤身裸體、宛如機械人坐在機械設備環繞的地面上，宣揚一種嬉皮似的高科技住宅 [圖 1-14]。

通俗化的建築圖像也隨即成為《建築圖訊》傳達前衛建築理念的表現方式，例如 1966 年韋伯（Michael Webb）發表的〈膨脹結構的生活空間〉（Cushicle）以及 1967 年查爾克（Warren Chalk）、庫克、克藍普頓與赫倫共同發表的〈控制與選擇住所〉（Control and Choice Dwellings），都是以鮮豔的色彩與類似漫畫的方式呈現他們的設計案 [圖 1-15, 1-16]。班漢匯集這些文章在 1969 年出版了《合

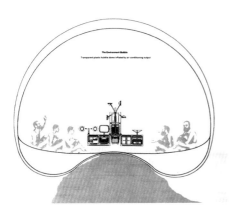

宜環境的建築》，[38] 透過研究機械環境控制如何整合在建築設計中探討建築的發展，帶動了透過數位科技探究建築與環境之間的互動關係。

＊工程師阿魯普的內在式影響

相較於班漢對皮亞諾的影響很快速以外顯的方式反映在設計上，工程師阿魯普產生的影響則是：在他主張建築師和工程師應該從設計案一開始就密切合作以實現「建築和諧」[39]，持續以內在的方式伴隨皮亞諾未來的建築生涯。

阿魯普從 1930 年代便與現代建築研究集團（MARS Group）以及呂貝特金（Bertold Lubetkin）合作，從最初階段就與建築師密切合作，

圖 1-14 環境泡泡，達勒格雷，1965。

圖 1-15 膨脹結構的生活空間，韋伯，1966。

圖 1-16 控制與選擇住所，查爾克、庫克、克藍普頓與赫倫，1967。

參與設計案的發展過程，實踐他倡導的「整合設計」：由建築師、結構工程師、系統工程師和成本控制經理，以團隊合作的方式尋求設計的解決方案，[40] 成為皮亞諾一直奉行的設計操作方法。

＊與建築師理查‧羅傑斯的友誼

皮亞諾在倫敦建築聯盟建築學校任教的另一項重大收穫，是與理查‧羅傑斯建立了深厚友誼。1933 年在佛羅倫斯出生的理查‧羅傑斯，父親尼諾‧羅傑斯（William Nino Rogers）為熱愛藝術的物理學家，對佛羅倫斯的古蹟非常熟稔，特別喜愛義大利文藝復興時期的繪畫；母親蓋林格（Ermenegarde Gairinger）是提黎艾斯特（Triest）地區的建築師和工程師的女兒，對當代音樂和繪畫有著濃厚的興趣。佛羅倫薩的城市藝術和文化在理查‧羅傑斯的童年留下深刻的記憶。

理查‧羅傑斯的叔叔艾內斯多‧羅傑斯，為第二次世界大戰後知名的義大利現代建築師，曾擔任《美麗住家》與《住家》雜誌的編輯，不僅在建築專業受人敬重，也是文化人，與哲學家帕奇（Enzo Paci）、畫家馮塔納（Lucio Fontana）和漫畫家斯坦伯格（Saul Steinberg）熟識。理查‧羅傑斯經常去他叔叔在米蘭的事務所，接受文學、哲學和藝術的薰陶，引領他進入建築世界。

1954 年進入倫敦建築聯盟建築學校就讀，在彼德‧史密森的引導下，理查‧羅傑斯認識美國在 1940 年代由《藝術與建築》雜誌贊助的案例研究住宅計畫[41]：嘗試運用工業化材料在南加州建造廉價的現代住宅。參與此計畫的工業設計師與建築師查理士‧艾門斯（Charles Eames）與芮‧艾門斯（Ray Eames）夫婦，以預製金屬構造在 1949 年完成編號 8 號的設計案例，亦即他們的自宅，是本計畫最成功的作品 [圖 1-17]。理查‧羅傑斯在 1961 年獲得傅爾布萊特獎學金（Fulbright Scholarship），到美國耶魯大學建築碩士課程進修兩年期間，還特別前往洛杉磯仔細研究艾門斯自宅。

在耶魯大學任教的建築史學家史考利（Vincent Scully）的建議下，理查‧羅傑斯也參觀了萊特與路‧康的作品。佛斯特在當時也正好從曼徹斯特建築學校到此進修，兩人建立了很好的友誼。1963 年返

回倫敦後，理查‧羅傑斯與第一任妻子布魯威爾（Su Brumwell）以及佛斯特與妻子齊斯曼（Wendy Cheeseman）合夥成立四人團隊（Team 4），直到 1967 年解散各自成立自己的建築師事務所。

在倫敦建築聯盟建築學校的同事機緣，讓同樣都投入與預製息息相關的結構構件、系統整合、彈性空間以及建築材料的實驗研究的皮亞諾與理查‧羅傑斯，建立了一生摯友的情誼；1971 年，兩人在倫敦成立皮亞諾與羅傑斯事務所（Piano & Rogers）。

圖 1-17 艾門斯住宅／外觀，洛杉磯，查理士‧艾門斯與芮‧艾門斯，1949。

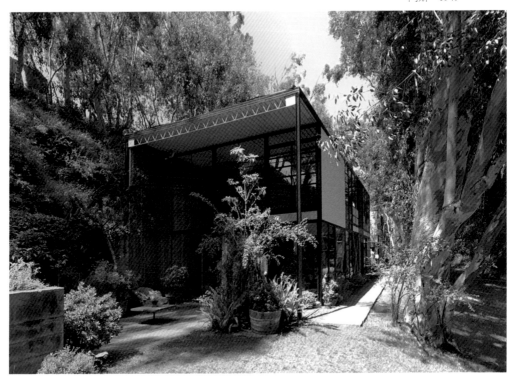

1967 年奧亞納（Arup）內部重組，合夥人安蒙（Povl Ahm）負責四個結構設計部門之一的結構第三組（Structure 3），在工程師哈波爾德（Sir Edmund "Ted" Happold）的領導下，成為歐洲最強大的工程顧問團隊之一。為了強化團隊的結構設計，派駐在雪梨歌劇院工地七年的愛爾蘭工程師萊斯（Peter Rice）被任命為結構分析師，成為結構第三組的一員。

哈波爾德領導的結構第三組與德國建築師暨結構工程師歐托（Frei Otto），在斯圖加特的團隊有長期密切的合作關係，1973 年在結構第三組共同成立輕質結構實驗室。萊斯不僅從歐托與德國建築師古特柏德（Rolf Gutbord）在 1967 年完成蒙特婁世博會德國館成功的合作模式學習到，結構工程師可以和建築師共同開發想法的協力合作方式，而且透過歐托的關係，得以結識理查・羅傑斯。

由於理查・羅傑斯受邀參加切爾西足球場（Chelsea football ground）看台的競圖，希望請歐托擔任結構顧問，歐托又轉介給哈波爾德，使得理查・羅傑斯與結構第三組開始有合作關係。雖然他們的團隊未能贏得競圖，哈波爾德對於參與競圖能與建築師合作，一起探索設計理念產生興趣。

1971 年初，法國政府宣布在巴黎博堡高地（Plateau Beaubourg）興建文化中心的競圖案，哈波爾德興致勃勃找了萊斯、英國工程師瑟堅特（Michael David Peter Sergeant）與丹麥工程師葛魯特（Lennart Grut）組成一個結構第三組博堡區競圖團隊準備提案，並力邀理查・羅傑斯參加，競圖經費由哈波爾德自掏腰包支付。

剛剛與理查・羅傑斯合夥成立事務所的皮亞諾以及布魯威爾欣然接受，理查・羅傑斯則相當猶豫，因為他認為，要在巴黎市中心興建文化中心，評審應該會期待是具有紀念性的建築形式。沒想到自學出身的法國工程師普威將擔任競圖評審主席，消除了理查・羅傑斯的疑慮。[42] 最後義大利建築師法蘭奇尼（Gianfranco Franchini）也一起加入設計團隊。剛出道的建築師團隊結合經驗豐富的奧亞納結構第三組工程團隊，在 1971 年 6 月順利提交了競圖設計案［圖 1-18］。

法國龐畢度中心國際競圖設計案

1968 年法國學運引發的政治風暴，導致戴高樂總統辭職下台，1969 年喬治‧龐畢度（Georges Pompidou）當選法國第五共和國第二任總統，與第一夫人克勞德‧龐畢度（Claude Pompidou）同樣熱愛現代藝術。有鑑於紐約在第二次世界大戰後逐漸取代巴黎在當代藝術領導地位的危機，相較於在曼哈頓中心第五與第六大道之間第 53 西街的紐約現代美術館（MoMA），位於巴黎第十六區的現代藝術博物館，不論在區位或建築形式都相形遜色。加上巴黎沒有對大眾開放的大型公共圖書館，龐畢度總統決定在巴黎中心博堡區一塊仍未開發而暫時作為停車場的基地，建造一幢對所有人開放的文化中心，將藝術、文學、音樂、電影、工業設計與建築整合在一起，強調文化並非專屬於菁英分子，文化應如同資訊一樣讓大眾一起分享。

1971 年依照聯合國教科文組織與國際建築師聯盟（UNESCO-UIA）認可的國際競圖方式，向全世界徵求創新的文化中心設計方案，這是繼 1965 年雪梨歌劇院首次採用國際競圖以來，第二次以此方式舉辦的國際競圖，[43] 吸引了來自 49 個國家共 681 件作品共襄盛舉。評審委員除了幾位世界知名的博物館館長與法國政府官員外，建築專業人士有法國建築師艾羅（Émile Aillaud）、美國建築師強生（Philip Johnson）、巴西建築師尼邁耶（Oscar Niemeyer）、丹麥建築師烏松（Jørn Utzon）以及法國工程師普威。

評審當天烏松因病未能出席，在評審主席普威大力支持下，編號第

圖 1-18 龐畢度中心競圖設計案模型，1971。

圖 1-19 龐畢度中心競圖評審委員，前排由左至右：尼邁耶、法蘭西斯（Frank Francis）、普威、艾羅、強生。

1-18　1-19

493 號，以彈性空間的構想回應複合機能空間需求的設計案脫穎而出［圖 1-19］：內部沒有固定的隔間，類似倉庫空疊起來的建築量體，外部以結構、動線與設備元素構成建築立面，以一部「訊息機器」展現 1960 年代英國《建築圖訊》紙上建築的設計構想。

∗ 試圖改變文化與社會之間的關係

尤其是普萊斯與戲劇導演利特爾伍德（Joan Littlewood）、控制論學者與發明家帕斯克（Gordon Pask）與工程師紐比（Frank Newby）發展的歡樂宮（Fun Palace）：在 855×375 英尺的面積，由分成五排的 15 根大型鋼柱支撐，並提供活動式樓層所需的設備，完全沒有固定的樓層空間，以機械化滿足變動的需求，讓空間的使用獲得最大的自由，提供具有啟發創造力的娛樂環境［圖 1-20］。

試圖改變文化與社會之間的關係，正是皮亞諾與理查・羅傑斯的龐畢度中心競圖設計案所要追求的目標。建築物如同由各種元件組合而成的一台機器，建築外觀呈現尚未完工正在建造的過程，呼應了歡樂宮的設計理念：將技術互換性的概念與社會參與、即興創作相結合，作為傳統空閒時間和教育的創新與平等的另類方案，將主動權交給普羅大眾，發揮他們的創造力。[44] 不過兩者之間仍有所區別，義大利建築史學家達爾寇（Francesco Dal Co）認為：歡樂宮對龐畢度中心產生的影響，是在設計構思的方向與意識型態的涵義遠大

圖 1-20 普萊斯為利特爾伍德設計的歡樂宮透視圖，1959-1961。

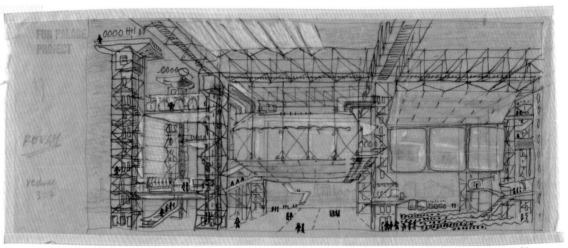

1-20

於外在形式的表現。[45] 相較於強調可以不斷自由變化而沒有固定立面的歡樂宮，龐畢度中心則在西側立面與東側立面，挖空心思形塑高科技建築的表現形式 [圖 1-21, 1-22]。

競圖規則要求獲選團隊必須在巴黎成立工程興建團隊，皮亞諾與理查·羅傑斯迫不及待地簽署了合約，隨即將事務所從倫敦遷移到巴黎。不過奧亞納結構第三組工程團隊領軍的哈波爾德與萊斯，在倫敦都還有要務不可能抽身，加上雪梨歌劇院曠日廢時的興建工程帶來的負面陰影，結構第三組的負責人安蒙向哈波爾德施壓不要簽約，最後奧亞納退居成為由建築師聘任的工程顧問。

由於獲選的設計案是由兩位三十幾歲的年輕建築師領銜的設計團隊，儘管有經驗豐富的奧亞納工程顧問團隊加持，法國政府對設計案的執行仍舊充滿疑慮，希望交由法國建築師與結構技師執行，獲選團隊僅從旁協助，以確保贏得首獎的設計案構想可以實現。經過一番溝通後，幸好 1969 年由龐畢度總統任命興建博堡高地文化中心的籌備主任波達茲（Robert Bordaz），睿智且非常有擔當地支持由獲選團隊負責執行。皮亞諾在接受訪問時曾說：

> 波達茲是一位天才，一位敬業的公務員，也是一位真正了不起的人。他花了一年的時間才完全了解我們以及我們想要實現的目標，之後他抓住每一個機會為我們挺身而出，就像是一則

圖 1-21 龐畢度中心／西向立面，巴黎，皮亞諾與羅傑斯，1971-1977。

圖 1-22 龐畢度中心／東向立面，巴黎，皮亞諾與羅傑斯，1971-1977。

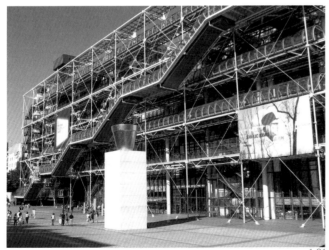

1-21 1-22

愛的故事。我永遠忘不了龐畢度總統去世後，季斯卡（Valéry
Giscard d'Estaing）總統剛上任就傳出波達茲將要被撤換的那
一天；羅傑斯和我非常生氣，大聲咆哮：如果他離職，我們就
走人！[46]

還好波達茲能繼續為他們排除障礙直到完工，並出任龐畢度中心的
第一任館長。在雪梨歌劇院延宕的興建過程中，建築師烏松與業主
失和而去職，最後的收尾必須由澳洲建築師完成的建築悲劇，並沒
有在巴黎上演。

＊ 解決結構設計難題

仍留在倫敦、經常得到巴黎參與會議的哈波爾德，在 1973 年 7 月被
奧亞納要求將工作專注在領導結構第三組；萊斯被指派為奧亞納龐
畢度中心駐巴黎的工地主任，直接向每週會到巴黎一趟的安蒙負責。
他與工程師巴克（Tom Barker）一起移居巴黎，與競圖的工程團隊
成員葛魯特共同面對接下來的結構設計問題。哈波爾德從此無法繼
續參與自己所催生的計畫案，萊斯則開始扮演關鍵性的角色，他在
《工程師想像》[47] 記錄這段經歷。

為了讓建築師可以隨心所欲地追求建築形式，不受工業化生產的鋼
構材料所束縛，萊斯提出以鑄鋼作為主要建材。雖然鑄鋼在英國廣
泛用於海上石油鑽井平台結構，不過作為建材卻不常見。1971 年
萊斯到日本參觀大阪世界博覽會時，對丹下健三（Kanzo Tange）
與坪井善勝（Yoshikatsu Tsuboi）教授設計的節慶廣場（Festival
Plaza）巨型空間框架的鑄鋼節點留下深刻的印象 [圖 1-23]。

龐畢度中心的結構設計，為了避免總長 56.8 公尺的短向結構的桁架
梁過深，將東西兩側容納管道與動線的結構，與主要活動空間的結
構區分開來，使得內部空間的主結構跨度縮短為 44.8 公尺。如何達
到支撐外部荷重，又不會完全遮擋到後方的玻璃牆面，是讓結構設
計團隊費盡心思的難題。

葛魯特以十九世紀德國橋梁工程師傑貝（Henrich Gerber）發

展的結構系統為基礎，提出吊掛式懸臂梁構想，取名「小傑貝」
（gerberette）[48]。有如雕塑般的鑄鋼懸臂梁，能夠通過一種特殊的
預力張力系統，平衡水平板負載的鑄鋼構件，成為龐畢度中心立面
最引人矚目的結構元素[圖 1-24]。特殊的鑄鋼構件在工程發包時，
非法國承包商全部退出；法國承包商則提出更改結構的要求，轉而
向國外尋找合作廠商也遇到重重阻礙。幸好業主代表波達茲一路相
挺，最後由德國克魯柏（Krupp）承攬。

由於克魯柏的工程師忽略了遵循英國為石油平台行業制定的鋼結構
設計的規範，第一次鑄造試驗失敗了，第二次則出現梁節點的設計
載荷減半的問題，透過一位精通斷裂力學（fracture mechanics）的
德國教授才說服廠商依照此規範生產。鑄鋼使得每個預製構件都是
獨立的結構元素，彼此之間的組合方式，展現出如同音符與音符之
間譜出的樂章一樣，讓工業化生產的金屬結構預製構件組成的立面，
呈現出動人的韻律。為每一幢建築物量身打造工業生產的獨特預製
構築元素，清楚呈現預製構件的組合關係所創造的建築形式，成為
皮亞諾畢生秉持的建築美學信仰。

＊暴露出高科技建築的不合理性

1977 年元月正式對外開放的龐畢度中心，不僅是高科技建築首度以
文化性面貌進入城市的里程碑。強調工業化生產構件追求高效率的
機能表現，以萬用廣場（Omniplatz）表現空間的彈性，並將結構構

圖 1-23 節慶廣場，大阪，丹下健三與坪井善勝，1970。

圖 1-24 如雕塑般的鑄鋼懸臂梁「小傑貝」。

1-23　1-24

圖 1-25 龐畢度中心六樓南側平台可欣賞巴黎的地標建築。

圖 1-26 龐畢度中心懸掛展覽海報的西向立面。

件與設備管線外露，傳達科技意象，樹立了初期高科技建築空間形式特徵的典範，同時也暴露出高科技建築的不合理性。

將結構視為表現性元素而特別研發出來的構件，並無法像工業化生產的原型一樣可以進行量產。在完全不符合經濟效應的工業生產下，高科技建築中所運用的科技，並不在於追求最高經濟效益的合理性，而是反映尖端科技時代精神的表現性。在不考慮機能的前提下，運用大跨距的結構系統，創造出完全不受結構與設備限制的彈性空間，出現了超出實際需要的空間形式。

將結構構件與設備管線置於外觀上的做法，雖然有利於不同使用年限的設備系統的維修，而且也可以產生光影變化的效果，不過外露的處理在考慮氣候對材料的影響下，必須付出極大的維護費用，並不符合經濟效應。著名的建築史論家柯寬恩（Alan Colquhoun）曾針對評審報告書出現的三個關鍵字：「透明性」、「彈性」與「機能」，探討龐畢度中心的一些問題。[49]

由外露的金屬結構與動線空間構成的龐畢度中心西向立面，懸臂梁「小傑貝」與對角交叉斜撐構成類似鷹架的結構，骨架外面掛著一條玻璃管狀的電扶梯，從北側的地面樓層一直爬升到南側的六樓，巴黎的地標建築全景[50]：巴黎聖母院、先賢祠、聖傑曼牧場修道院、榮軍院、艾菲爾鐵塔、蒙帕納斯大樓和聖心堂，在六樓的露台一覽無遺［圖 1-25］。出挑的結構骨架裡面，承載著連結到每個樓層的玻璃管狀通廊，骨架上懸掛著宣傳內部展覽的大型海報，充分展現了

義大利未來主義建築師聖艾利亞（Antonio Saint'Elia）的機械美學[圖1-26]。

在巴黎市中心以磚石構造為主的都市脈絡中，出現如此龐大的異質量體，讓龐畢度中心不免受到「反都市脈絡」的責難。不過在宣揚文化民主化的理念下，金屬與玻璃建築所反映透明與無階級的社會，正好成為文化向全民開放的象徵[圖1-27]。

龐畢度中心在西側留設了占基地一半面積的大型廣場作為緩衝，以義大利中世紀山城西恩納（Siena）貝殼形廣場（Piazza del Campo）為雛形，在街道與低於地面一層樓高的西側入口之間形成大片的緩坡廣場，成功創造了聚集人群活動的都市開放空間，沖淡了與周遭環境格格不入的感受[圖1-28~1-30]。

相較之下，以凸顯設備管線外露為主的東向立面，將全部的管道集中在一起，並依照特定的功能漆上不同的顏色：黃色與橙色為電力設備、藍色為通風設備、綠色為消防設備、紅色為電梯設備，形成一道在城市景觀經驗前所未見的管道牆面[圖1-31]。在完全自我為

圖 1-27 龐畢度中心金屬玻璃量體與巴黎市中心以磚石構造為主的都市脈絡呈現極大的反差。

1-27

圖 1-28 貝殼形廣場，
西恩納。

圖 1-29 龐畢度中心模
型，西側大片的緩坡
廣場。

圖 1-30 由龐畢度中心
俯瞰西側大片的緩坡
廣場。

圖 1-31 由各種設備管
道構成的龐畢度中心
東向立面。

中心的設計思惟下，呈現出無視於周遭環境的不友善表情，讓人產生高科技建築等同於「反都市脈絡」的負面聯想。

如同艾菲爾鐵塔完工時飽受嚴厲的負面評價，1971 年 1 月 31 日正式對外開放的龐畢度中心被譏諷為「煉油廠」與「布滿管線的聖母院」（Notre-Dame-des-Tuyaux）。法國《世界晚報》（Le Monde）稱之為「建築金剛」。法國《費加洛報》（Le Figaro）嘲諷：「巴黎像尼斯湖一樣有怪物。」英國《衛報》（The Guardian）的一位藝評家建議用五葉爬山虎覆蓋如此「猙獰的」物件。不過經過 20 年，到訪人數高達 1.45 億，遠遠超出原先預估每天 8,000 人的參觀人數，龐畢度中心受歡迎的程度不言而喻。

從西側的廣場進入挑高大廳南側的電扶梯，連接一個小型的特展空間。從北側的電扶梯到達的夾層，可通往外掛的玻璃管狀電扶梯，串連二樓與三樓的圖書館、四樓與五樓的國立現代美術館的典藏展空間，以及六樓的觀景露台、餐廳、小型電影院與特展空間。只有電影院與特展空間須購票入場，大部分的空間都是免費開放，充分

體現非菁英專屬的文化中心設立宗旨。

1982 年到 1985 年，國立現代美術館的典藏展空間由義大利建築師奧蘭蒂（Gae Aulenti）進行改造，考量展覽空間品質出現的固定隔間，與原本強調彈性空間的設計構想背道而馳［圖 1-32］。龐畢度中心在 1997 年歡慶 20 週年後，隨即在 10 月起關閉了 27 個月進行整修，在 2000 年元月 1 日重新開放。人流最多的展覽空間與圖書館的入口被區分開來，圖書館入口改到東側，由新增的垂直動線連通，外掛的玻璃管狀電扶梯只連通展覽空間，而且必須先在大廳購票的人才能搭乘，龐畢度中心原先設立的宗旨已蕩然無存。

龐畢度中心在 2023 年底又要關閉，進行大規模翻修直到 2027 年，希望慶祝 50 週年重新開幕時，龐畢度中心不會淪為徒具高科技建築表現形式的一幢文化中心而已！

＊合作夥伴各奔前程

龐畢度中心五年多的施工時間拉開了皮亞諾與理查・羅傑斯的距離，兩人從此分道揚鑣各奔前程，萊斯則與兩人繼續保持合作的關係。理查・羅傑斯返回倫敦並成立理查・羅傑斯建築師事務所（Richard Rogers Partnership），1977 年受邀參加倫敦洛伊德大樓（Lloyd's Building）競圖，從包括貝聿銘、佛斯特、奧亞納等六家受邀建築師事務所中脫穎而出。[51]

圖 1-32 由義大利建築師奧蘭蒂改造的龐畢度中心國立現代美術館的典藏展空間。

萊斯參與結構設計的倫敦洛伊德大樓在 1986 年完工，理查・羅傑斯登上建築生涯的另一個高峰，成為建築媒體的焦點。在倫敦中世紀街區矗立的這幢前衛建築，除了延續結構構件與設備管道外露的手法之外，更進一步將美國建築師路・康在 1950 年代區分「服務性空間」與「被服務性空間」的內在空間組織關係，發展到外在的表現形式，

1-32

讓圍繞在強調開放彈性的辦公空間四周的樓梯、電梯與預製的廁所成為建築物外觀的主要元素，同樣展現出「反都市脈絡」的高科技建築意象 [圖 1-33]。

皮亞諾在完成龐畢度中心的艱鉅任務後，覺得自己有必要重新充電，對於要回熱納亞還是繼續留在巴黎則猶豫不決。幾位參與龐畢度中心的工作夥伴：瑞士建築師茲賓登（Walter Zbinden）、維比屈（Reyner Verbizh）、陶德（Mike Dowd）、梅茲（Peter Merz）、日本建築師岡部憲明（Noriaki Okabe）與瑞士建築師普拉特納（Bernard Plattner），留在巴黎布列東內黎聖十字街（rue Saint Croix de la Bretonnerie）14 號的小型事務所一起打拚，努力參加了幾次競圖都落選，苦撐度過一段艱辛的考驗。[52]

圖 1-33 洛伊德大樓／外觀，倫敦，理查・羅傑斯，1977-1986。

圖 1-34 史坦斯特機場／外觀，倫敦，佛斯特，1977-1986。

圖 1-35 科學城／溫室結構性玻璃牆面，巴黎，范西爾貝，1981-1986。

圖 1-36 方拱門雲朵，巴黎，安德羅，1982-1989。

圖 1-37 羅浮宮倒立金字塔，巴黎，貝聿銘，1991-1993。

日本建築師石田俊二（Shunji Ishida）陪同皮亞諾回到熱納亞尋找機會，皮亞諾必須在巴黎與熱納亞兩地奔走。1977 年與萊斯合夥成立皮亞諾與萊斯工作室（Atelier Piano & Rice），進行一些實驗性的工作。兩人的合作方式超越了傳統的建築師與結構工程師的合作關係，皮亞諾負責空間構思，萊斯確保結構安全。兩人都充滿實驗的好奇心，雖然運用工業生產方式與預製技術，不過仍強調直覺與創造力，經由理解材料特性與工業生產方式可以找到創新的解決方案。

1978 年，皮亞諾又與萊斯以及曼特賈查（Franco Mantegazza）合作成立汽車工程發展研究所（I.DE.A Institute），為飛雅特汽車（Fiat）研發降低車體重量 20%、達到省油目的的一項研究計畫：次系統實驗車（VVS）。[53] 皮亞諾與萊斯密切地跟飛雅特汽車的工程師與顧問，透過模型與風洞測試，研究車體的造型與結構，在 1979 年提出的車體原型並未生產上市，不過 1988 年飛雅特汽車推出的蒂波（Tipo）160 型車款，運用了許多他們的構想。[54] 研究車體底盤所接觸的新材料，例如：球墨鑄鐵（ductile iron）與聚碳酸酯（polycarbonate），成為日後建築作品中所運用的建材。[55]

皮亞諾與萊斯工作室在 1981 年解散，皮
亞諾將位於熱納亞的事務所更名為倫佐
皮亞諾營建工坊（Renzo Piano Building
Workshop），強調務實和實驗性的實踐
方法。

萊斯和工業設計與遊艇設計師法蘭西斯
（Martin Francis）以及英國建築師黎契
（Ian Richie），在 1982 年合組萊法黎
（RFR）工程顧問，除了與各國建築師合
作，包括英國建築師佛斯特的倫敦史坦
斯特機場、法國建築師范西爾貝（Adrien
Fainsilber）的巴黎科學與工業城溫室結
構性玻璃牆面、法國建築師安德羅（Paul
Andreu）的巴黎方拱門雲朵、美國建築
師貝聿銘的巴黎羅浮宮倒立金字塔……等
等，[56] 在皮亞諾的設計作品中也仍然扮演
重要的角色，直到 1992 年因腦癌過世為
止 [圖 1-34~1-37]。

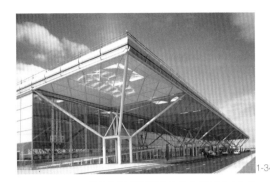

1-34

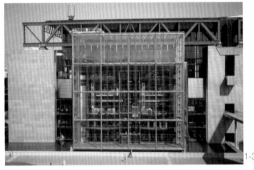

1-35

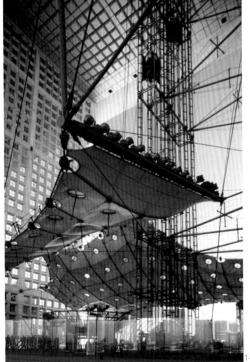

1-36

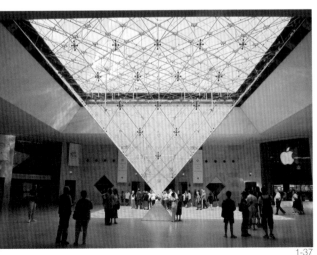

1-37

實現企業家理想的梅尼爾美術館

1979 年，世界最大的油田服務公司斯倫貝傑（Schlumberger）主動找上門，要求巴黎的事務所針對位於巴黎郊區蒙特魯吉（Montrouge）的廠區規畫案提出構想。普拉特納陪同皮亞諾簡報完後，一位公司經理打電話給普拉特納告知：「好！我們同意繼續跟你們執行計畫，簡報的那位先生提的想法很有說服力。」[57] 竟然沒有人認得皮亞諾！那為什麼會找他們提案呢？幾個月後，多米尼克·德·梅尼爾（Dominique de Ménil）出現在事務所，洽談她籌畫興建的一座美術館，解開了先前的謎團。

斯倫貝傑油田服務公司是多米尼克·德·梅尼爾的父親康瑞德·斯倫貝傑（Conrad Schlumberger）與叔叔馬塞爾·斯倫貝傑（Marcel Schlumberger）在 1926 年創立，1934 年在美國德州休士頓設立分公司──斯倫貝傑油井探測公司（SWSC）。1936 年康瑞德·斯倫貝傑過世，多米尼克繼承父親的遺產，夫婿約翰·德·梅尼爾（John de Ménil）投入斯倫貝傑的經營管理。第二次世界大戰爆發，納粹入侵法國，德·梅尼爾家人移居美國，在休士頓定居，約翰·德·梅尼爾掌管總部，設立在休士頓的斯倫貝傑海，在中東與遠東以及南美洲的兩家海外分支機構。

＊神父開啟企業家的藝術收藏志業

約翰·德·梅尼爾出生在一個虔誠的法國天主教家庭，來自信仰新教家庭的多米尼克·德·梅尼爾婚後也改信天主教。他們夫婦兩人的天主教信仰深受龔加（Yves Marie-Joseph Congar）神父倡導「對源自東正教和基督教新教的思想持開放態度」所宣揚的普世主義（Ecumenism）教義所影響。1936 年，龔加神父在一系列講座中對普世主義進行了一系列反思，[58] 令多米尼克·德·梅尼爾深受感動。多米尼克派神父顧特黎耶（Marie-Alain Couturier）則開啟了德·梅尼爾夫婦對現代藝術和靈性的交匯產生興趣。

顧特黎耶神父在 1936 年到 1954 年與雷加梅（Pie-Raymond Régamey）神父擔任《宗教藝術》（L'Art Sacré）雜誌的主編，

極力倡導復興宗教藝術，德・梅尼爾夫婦長期提供資金支持。顧特黎耶神父不僅邀請馬諦斯（Henri Matisse）、胡歐爾（Georges Rouault）、雷捷（Fernand Léger）與利普希茲（Jacques Lipchitz）等非天主教徒藝術家參與教堂彩繪玻璃與雕像創作，同時也說服柯布（Le Corbusier）同意設計位於法國里昂西邊的小鎮——艾維（Eveaux）的拉圖瑞特修道院（Couvent Sainte-Marie de la Tourette），並在教會質疑由非天主教徒負責修道院設計時大力捍衛柯布［圖 1-38］。[59]

1952 年，顧特黎耶神父帶領德・梅尼爾夫婦周遊法國，參觀融入教堂之中的現代藝術，多米尼克・德・梅尼爾在發表的〈美國在法國的印象〉[60] 文章中敘述了她獲得的深刻體驗。1945 年德・梅尼爾到紐約出差時，買了一幅塞尚的水彩畫，開啟了他們夫婦的收藏志業，在顧特黎耶神父引導下，不斷擴大他們的現代藝術視野。

約翰・德・梅尼爾曾描述，第一次看到顧特黎耶神父向他們夫婦展示蒙德里安（Piet Mondrian）的繪畫時，從一開始無法接受，到後來感受到從黃色、藍色與紅色之間喚起的愉悅。[61] 德・梅尼爾夫婦從最早收藏歐洲現代繪畫，到了 1960 年代也開始關注抽象表現主義、

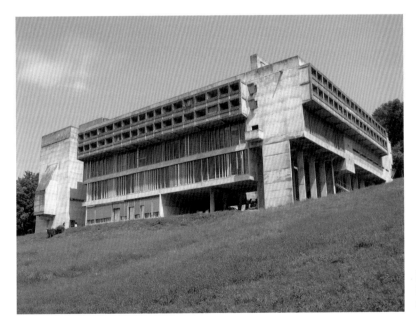

圖 1-38 拉圖瑞特修道院／外觀，艾維，柯布，1953-1961。

普普藝術與極簡主義，之後又延伸到世界各地的原住民藝術。

受顧特黎耶神父和龔加神父教義的影響，德‧梅尼爾夫婦形成了一種特殊的人文主義精神，他們將藝術理解為人類體驗的核心部分。因此他們的收藏是出於「對不同文化和時代的個人，通過藝術揭示他們對人類意義的理解的許多方式」的共同興趣。1954 年他們創立了通過藝術促進相互理解與文化推廣的梅尼爾基金會（Ménil Foundation），致力於「支持和促進宗教、慈善、文學、科學和教育目的」的非營利組織。[62]

移居休士頓後，德‧梅尼爾夫婦在當地的文化生活扮演非常積極的角色，擔任重要的文教機構董事會成員。1948 年，他們委託建築師強生設計在橡樹河區（River Oaks）的住宅，為德州最早出現的國際樣式的建築作品。由於多米尼克‧德‧梅尼爾並未讓建築師插手室內設計，而是委由她的服裝設計師詹姆斯（Charles James）負責，外觀低調簡潔的造型與室內不拘一格的豐富形式呈現極大的反差，引發了一些議論。[63] 強生對於這樣的結果極為不滿，因此很少提及這件設計作品 [圖 1-39]。

德‧梅尼爾夫婦在 1964 年委託拉脫維亞的猶太裔畫家羅斯科（Mark Rothko），創造一處布滿他的畫作所構成的冥想空間。建築師強生

圖 1-39 德‧梅尼爾住家／外觀，休士頓，強生，1948-1950。

再次受邀參與羅斯科禮拜堂（Rothko Chapel）設計工作，不料與羅斯科在想法上起衝突，兩位休士頓當地的建築師巴恩史東（Howard Barnstone）與奧布黎（Gene Aubry）接手，以羅斯科的 14 幅畫構成一個只有頂光的八角形沉思場所，在 1971 年完工。不過長年受憂鬱症所苦的羅斯科卻在 1970 年自殺，未能親眼目睹 [圖 1-40]。

早在 1972 年，德‧梅尼爾夫人就開始計畫創建一座博物館來收藏和展示這些藏品，她曾委託美國建築師路‧康，在羅斯科禮拜堂附近的蒙特羅斯（Montrose）住宅區，梅尼爾基金會擁有的基地上，設計一個美術館園區。不料她在 1973 年承受喪夫之痛，隔年路‧康也辭世，導致整個計畫停擺。

＊ 參訪以色列的第一座美術館

由於斯倫貝傑家族與龐畢度中心有頗深的關係，多米尼克‧德‧梅尼爾與堂弟皮耶‧斯倫貝傑（Pierre Schlumberger）都是國家現代美術館創始成員，[64] 1979 年在多米尼克‧德‧梅尼爾重新燃起美術館興建計畫，聘請侯普斯（Walter Hopps）擔任顧問，努力尋找能夠聽從她的想法的建築師時，龐畢度中心國家現代美術館巫爾登（Pontus Hultén）向多米尼克‧德‧梅尼爾推薦了皮亞諾，巫爾登認為，皮亞諾具有人文素養，而且是很好的傾聽者。[65]

如同顧特黎耶神父力促柯布到法國南部勒多侯內（Le Thoronet）參觀十二世紀建造的多侯內修道院（Abbaye du Thoronet），作為設計拉圖瑞特修道院的藍本，為了確保設計出令人吃驚的龐畢度中心的建築師，能理解她心中所想望的美術館，巫爾登推薦他們可以參考與休士頓的緯度接近的一座美術館。多

圖 1-40 羅斯科禮拜堂／外觀，休士頓，巴恩史東與奧布黎，1964-1971。

米尼克‧德‧梅尼爾與皮亞諾隨即一同前往以色列，參觀了這座隱身在北方恩哈羅德（Ein Harod）鮮為人知的美術館；之後還到尼斯（Nice），參觀夏卡爾博物館（Musée National Marc Chagall）以及顧特黎耶神父參與建造的馬諦斯教堂（Matisse Chapel）。旅途中他們有機會充分溝通，讓皮亞諾在進行設計前能理解業主熱愛藝術的信念。

1921 年，在恩哈羅德建立集體社區（kibbutz）的猶太移民，希望通過藝術而不是宗教來尋找慰藉與和平。畫家阿塔（Chaim Atar）在他的工作室，一間小木屋裡留設了一個藝術角（Art Conner），漸漸發展成為 1937 年設立的「藝術之家」（Mishkan Le'Omanut），在 3 間木棚空間裡，專門展示來自散居和猶太民間藝術的猶太藝術家的作品。

從波蘭移居到恩哈羅德的建築師比克爾斯（Shmuel Bickels），為藝術之家規畫了長期發展的三階段美術館興建工程。第一階段在 1948 年完成並對外開放，成為以色列第一座美術館。由於經費的問題，興建工程在 1958 年停止，並未完成原計畫的第三階段。外觀平實的美術館，運用屋頂採光與內部天花的設計，經由過濾與反射的自然光線，在展覽空間創造出均勻柔和的光線，成為自然採光的美術館展覽空間設計的先驅 [圖 1-41, 1-42]。

這座美術館讓多米尼克‧德‧梅尼爾著迷的不僅於此。在美術館興建期間，恩哈羅德的集體社區因意識型態的差異，分裂成

圖 1-41 藝術之家美術館／外觀，恩哈羅德，比克爾斯，1948。

為兩派，所有的機構都各自獨立，唯獨藝術之家仍保留為聯合機構，仍舊扮演恩哈羅德集體社區的精神中心，彰顯了藝術具有的凝聚力，她滿心期待梅尼爾基金會的美術館也能發揮同樣的影響力。

＊梅尼爾美術館採光與典藏空間設計

多米尼克・德・梅尼爾對美術館有三項明確的要求：首先，展覽空間需自然採光，讓參觀者在欣賞藝術品時也能感受到不斷變化的天氣；其次，博物館要與環境協調，美術館在尺度與規模都不要具有紀念性，「外小內大」讓藝術品可以呼吸，參觀者不會感到疲倦的空間；第三，收藏品數量龐大將輪流展出，未展出的作品必須存放在環境控制良好之處，與向遊客開放的區域分開，如同寶庫（Treasure House）一樣的典藏空間。[66]

面對最關鍵的自然採光問題，負責照明的奧亞納工程師巴克（Tom Barker）一起與基金會人員溫克雷（Paul Winkley），共同制定收藏品的保存策略與照明容許值，作為設計遵循的原則。皮亞諾設計團隊提出一種輕質過濾平台屋頂的構想，由三層構件組成自然採光的屋頂：最外層是可反射熱量和紫外線以及防風雨的玻璃，中間層是塗白漆的球墨鑄鐵桁架，下方懸掛著一排排遮陽的百葉構件。在萊斯的建議下，遮陽的百葉構件與屋頂桁架結構脫離開來，成為可以回應休士頓地方天氣的特殊形狀的百葉構件，被稱為「葉片」，如同龐畢度中心的「小傑貝」一樣，成為梅尼爾美術館最具有表現性的屋頂採光構築元素［圖 1-43］。

為了讓葉片達到遮陽效果，避免自然光直接進入室內，同時又能均勻反射自然光，將柔和的二次反射帶進室內，

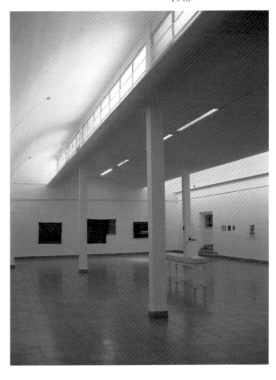

圖 1-42 藝術之家美術館／展覽空間，恩哈羅德，比克爾斯，1948。

葉片的形狀與表面的細緻度成為關鍵所在。為了滿足葉片必須具備的條件，萊斯嘗試將之前在皮亞諾與萊斯工作室進行材料實驗時，曾經接觸過的鋼線網水泥與球墨鑄鐵結合在一起。

鋼線網水泥是義大利工程師納維在 1943 年申請的一項技術專利，因應當時材料昂貴、人工便宜，所開發出來用料少、強度高、低厚度，可以達到表面如同粉光的細緻品質。[67] 吊掛葉片的桁架選擇球墨鑄鐵，是因為這種材料非常適合精密的鑄件。球墨鑄鐵是 1940 年代末期在英國研發出來的一種鑄鐵，其中碳晶體是由小圓球形組成，在鑄造過程中，比鐵或鋼更具流動性，而且鑄造後不需要再進行熱處理，可以避免產生變形的問題。

以實驗性的材料設計的葉片，在生產製造上也和龐畢度中心的「小傑貝」一樣不順遂，雖然他們找到一位加州的工程師，有一種用噴塗方式生產鐵絲混凝土的專利技術，不過這種技術並未開發量產。休士頓當地的預鑄混凝土公司都拒絕進行這項專利技術的量產製造，幾經波折，才在英國找到願意合作開發的廠商。[68]

柏木板條固定在金屬框架上的美術館外牆，與氣球框架建造的美國傳統住宅社區的建築形式相契合，量體高度也沒超過附近的住家，長達 150 公尺、不具有紀念性建築形式的美術館，成功地融入社區〔圖 1-44~1-46〕。

為了壓低量體高度，德梅尼爾夫人所提出的寶庫空間原本規畫在地下室，考慮到海嘯可能造成淹水問題，最後八間典藏空間與研究空間以及館長室，一起設置在南側的二樓，每間典藏空間都有獨立的溫度與濕度控制，大部分的作品儲藏在玻璃

圖 1-43 特殊形狀的百葉構件「葉片」。

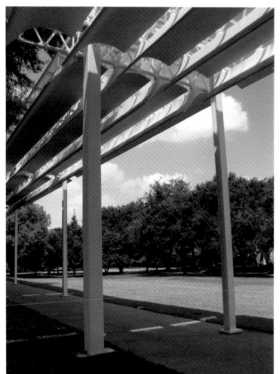

1-43

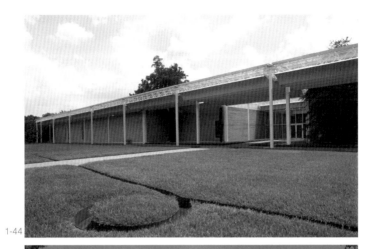

1-44

1-45

1-46

圖 1-44 梅尼爾美術館
／北向外觀，休士頓，
皮亞諾，1981-1987。

圖 1-45 梅尼爾美術
館／東南向外觀，休
士頓，皮亞諾，1981-
1987。

圖 1-46 梅尼爾美術館
位於傳統的木造住宅
社區。

1-48

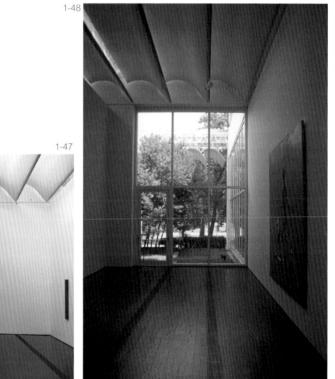

1-47

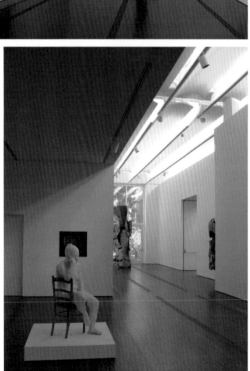

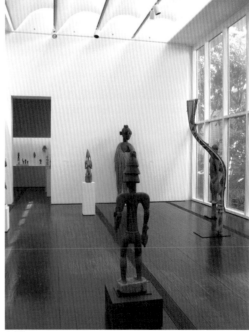

1-49 1-50

櫃中清晰可見。龐畢度中心試圖營造城市廣場的社交氛圍；梅尼爾美術館是一處沉思場所，營造出一種平和與寧靜並鼓勵冥想的感覺[圖 1-47~1-50]。[69]

✱ 獲美國建築師學會建築獎

1986 年完工，隔年對外開放免費參觀的梅尼爾美術館，不僅是皮亞諾繼 1977 年完成龐畢度中心之後最重要的代表性作品，也是他在美國完成的第一件作品。雖然在規模上遠不及理查‧羅傑斯同時期完成的倫敦洛伊德大樓，梅尼爾美術館讓皮亞諾獲得美術館建築設計的盛譽。施工前就受業主邀請到現場提供建言的班漢讚許：「這是一幢將神奇力量帶回到機能主義的建築物。」[70]2013 年更榮獲美國建築師學會 25 年建築獎（AIA 25-Year Award）的肯定。

廣受好評的梅尼爾美術館讓皮亞諾登上另一個建築生涯的高峰，不過並未立即衍生出直接由業主委託的設計案。在梅尼爾美術館施工期間，皮亞諾的設計業務主要集中在義大利，除了直接委託的幾個小規模的設計案，[71] 透過競圖贏得了在杜林（Torino）的飛雅特汽車廠再利用計畫，以及位於卡利亞里（Cagliari）的薩多工業信託銀行[72]；家鄉熱內亞的舊港再造與位於巴里（Bari）的聖尼古拉體育館，是兩件比較大型的設計作品 [圖 1-51, 1-52]。[73]

圖 1-47 梅尼爾美術館／展覽空間，休士頓，皮亞諾，1981-1987。

圖 1-48 梅尼爾美術館／中央走廊展覽空間，休士頓，皮亞諾，1981-1987。

圖 1-49 梅尼爾美術館／中央走廊展覽空間，休士頓，皮亞諾，1981-1987。

圖 1-50 梅尼爾美術館／面向中庭的展覽空間，休士頓，皮亞諾，1981-1987。

圖 1-51 熱內亞舊港再造，熱內亞，皮亞諾，1985-2001。

圖 1-52 聖尼古拉體育館，巴里，皮亞諾，1987-1990。

1-51　1-52

來自法國的設計案

梅尼爾美術館完工後，皮亞諾承接的委託設計案主要來自法國，包括位於巴黎的貝荷西第二購物中心、莫歐街的集合住宅、音響暨音樂研究中心擴建，以及位於里昂的國際城。[74]

✱ 弧形頂冠的貝荷西第二購物中心

位於巴黎東邊，由河流、高速公路與鐵路交會邊陲地帶的貝荷西第二購物中心，閃閃發亮的巨大弧面量體，被巴黎人暱稱為「齊柏林飛艇」（le zeppelin）或「鯨魚」（la baleine），是皮亞諾少見的曲線造型建築作品 [圖 1-53]。可能是因為業主不滿意已經在建造的商場屋頂過於傳統，找上皮亞諾接手，在既有的結構系統下，為此購物中心打造一個能夠吸引目光的頂冠，逾越常規成為不得不然的結果。

屋面原本想用巴黎最常見的鋅板屋頂材料，考慮材料的耐久性以及在現場容易塑形的方便性，而改用不鏽鋼薄片。萊斯提出可以考慮

圖 1-53 貝荷西第二購物中心，巴黎，皮亞諾，1987-1990。

1-53

1-54

預製組件的施工方式，重新燃起了皮亞諾之前不斷在追求的工業化
預製施工的熱情。

在確定屋頂剖面的幾何規則後，皮亞諾開發了一個數學模型設計，
找出屋面金屬片的最佳形狀，最後由 34 種不同尺寸、2 萬 7 千多片
預製的穿孔不銹鋼板，組合成雙重皮層的弧形屋面；透過不銹鋼板
反射陽光與空氣層的斷熱，讓採頂光的室內空間可以保持涼爽。[75]

由金屬桿件補強的弧線木梁橫跨內部挑高空間上方，為商場注入一
股溫馨感，擺脫高科技建築以工業化的金屬與玻璃材料形塑出空間、
缺乏溫度的負面刻板印象
[圖 1-54]。但金屬板屋面
與弧線木梁延伸到地面的
細部處理，不像是皮亞諾
追求結構組件完美結合的
設計 [圖 1-55]，法國《世
界晚報》甚至說，這是皮
亞諾設計「最不成功的作
品」。

1-55

＊低成本的建築美學——莫歐街集合住宅

位於巴黎北部第 19 區，220 戶公寓的莫歐街集合住宅，是皮亞諾首次挑戰建造低成本集合住宅的設計。他試圖證明，即使是有限的經費，不妨礙建築師做好工作，只要能集中資源，也可以建造出充滿光線、植物和好看的房屋。

原本的計畫書要求一條公共道路穿過建築群，打破圍蔽式內庭，創造「開放式街廓」（l'îlot ouvert），此概念源於 1970 年末波棕巴克（Christian de Portzamparc）在巴黎十三區設計的高型街集合住宅（Les Hautes-Formes），突破封閉式內庭的傳統住宅形式〔圖 1-56〕。由於歐洲城市為了讓城市空間具有較完整的包被性，建築物往往沿建築線建造，因而在街廓的中心圍出許多彼此無法連通的內庭，形成一種封閉式街廓。波棕巴克在此社區規畫中嘗試打開街廓，將 210 戶的住宅分散在七幢各自獨立的住宅中，高低錯落的量體圍塑出兩個開放空間，貫穿住宅區的步行通路連結社區內的開放空間，

圖 1-56 高型街集合住宅，巴黎，波棕巴克，1975-1979。

圖 1-57 高型街集合住宅／穿越社區的道路，巴黎，波棕巴克，1975-1979。

圖 1-58 莫歐街集合住宅／庭園，巴黎，皮亞諾，1987-1991。

圖 1-59 莫歐街集合住宅，巴黎，皮亞諾，1987-1991。

1-56

1-58　1-57

1-59

使「城市街道的連結關係不會被住宅社區所阻斷」的開放式街廓集合住宅蔚為風潮［圖 1-57］。皮亞諾堅決反對這個想法，認為家應該是和平與安寧的避難所，由六層樓高的建築圍繞著種滿了灌木與白樺樹的庭院，成為所有居民可以去散步、閱讀和交談的社交空間［圖1-58］。

負責此案的普拉特納採用簡單的結構，將心力花在外牆的處理上，試圖對改善城市環境做出最大的貢獻。[76] 在玻璃纖維鋼筋混凝土牆與金屬框架搭配赤陶磚板外牆之間有 30 公分的間隙，雙層表皮被覆確保了牆壁的通風。工業化預製的外牆掛板配合內部空間需求，有不同虛實變化的組合，傳統的赤陶磚以工業化預製的方式，表現出克制且豐富的立面，顛覆了低成本集合住宅欠缺建築美學的成見［圖1-59, 1-60］。雙層表皮被覆與工業化預製的赤陶磚外牆掛板，也出現在巴黎的音響暨音樂研究中心擴建，以及位於里昂的國際城［圖 1-61, 1-62］。

圖 1-60 莫歐街集合住宅，巴黎，皮亞諾，1987-1991。

圖 1-61 音響暨音樂研究中心擴建，巴黎，皮亞諾，1988-1990。

圖 1-62 國際城，里昂，皮亞諾，1988-2006。

1-60

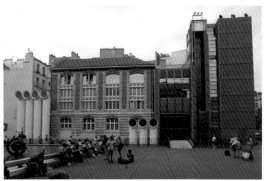
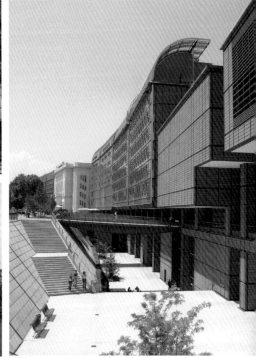

1-61 1-62

大阪關西國際機場航站設計案

1988 年經由競圖承攬的大阪關西國際機場航站設計案，催生了在熱納亞西郊臨海的利古里亞（Liguria）地區的玻璃溫室工坊（Renzo Piano Building Workshop）[圖 1-63]。在皮亞諾並不支持的狀況下，1974 年加入龐畢度中心團隊就一直與皮亞諾一起工作的日本建築師岡部憲明，在 1981 年開始成為巴黎倫佐皮亞諾營建工坊的首席建築師，私下參加了競圖並獲得首獎，為倫佐皮亞諾營建工坊帶來一個意外的大規模設計案。由於皮亞諾待在義大利的時間比較多，設計工作轉到熱納亞進行，原本在熱納亞史中心聖馬特奧廣場（Piazza San Matteo）的租賃辦公室搬遷到新的工作場所直到今日。[77]

圖 1-63 玻璃溫室工坊／配置鳥瞰圖，熱納亞，皮亞諾，1989-1991。

皮亞諾與萊斯的合作從之前發展特殊的結構構件，例如龐畢度中心的鑄鐵「小傑貝」與梅尼爾美術館的球墨鑄鐵「葉片」，在大阪關西國際機場航站設計，他們結合奧亞納工程師巴克一起針對結構與通風的關係進行研究，透過空氣動力學形塑屋頂的形式，研發出能

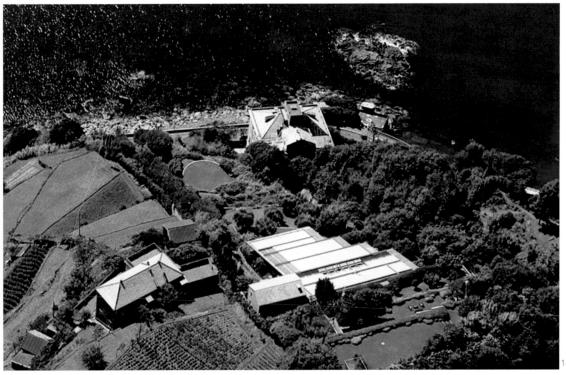

1-63

讓海風在室內流動的「環狀剖面」（toroidal section）的屋頂結構［圖
1-64］。雕塑家新宮晉（Susumu Shingu）在起伏不對稱的屋頂結構
下方設計的移動雕塑，讓人可以看見流動的氣流［圖 1-65］，回答了
皮亞諾問他：「你能讓不可見的空氣變得可見嗎？」[78]成功表達了大
阪關西國際機場航站設計的主要概念：氣流。岡部憲明順理成章擔
任駐地建築師，1988 年工程結束後，成為倫佐皮亞諾營建工坊日本
分公司的負責人直到 1994 年，1995 年在東京自立門戶。

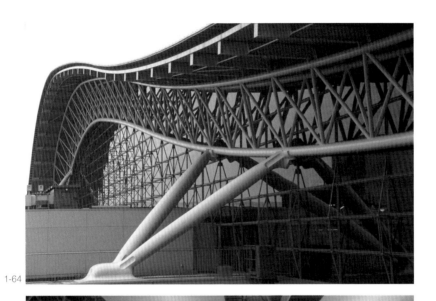

1-64

1-65

圖 1-64 關西國際機
場航站／屋頂結構，
大阪，皮亞諾，1988-
1994。

圖 1-65 關西國際機
場航站／內部空間，
大阪，皮亞諾，1988-
1994。

1991 年與 1992 年對皮亞諾而言是非常關鍵的兩年，繼 1977 年完成龐畢度中心與 1986 年梅尼爾美術館，1991 年承接的四件設計案包括兩件美術館、一件銀行與一座教堂，1992 年的四件有兩座美術館、一座科學博物館與柏林波茲坦廣場重建計畫。[79] 密集的美術館作品讓皮亞諾逐漸建立他在美術館建築設計霸主的地位，由巴黎事務所的資深合夥人瑞士建築師普拉特納領軍的設計團隊，贏得柏林波茲坦廣場重建計畫競圖首獎，讓巴黎事務所得以擴編，從原先的一間小辦公室，搬遷到目前位於巴黎第四區的檔案街（Rue des Archives）34 號。

除了在業務上有重大的突破，從龐畢度中心競圖時便開始合作的工作伙伴萊斯在 1991 年檢驗出罹患腦癌，1992 年 10 月辭世，同年他榮獲英國皇家建築學院的建築金質獎章，是繼奧亞納工程顧問公司創辦人阿魯普在 1966 年獲獎後，第二位獲得此殊榮的結構工程師，被譽為廿世紀後期最傑出的結構工程師。

萊斯除了延續他尊敬的阿魯普，試圖消弭建築師與工程師之間的藩籬，[80] 從設計概念發展階段就與建築師密切合作努力，讓建築師的美學意圖得以實現。他以對材料的理解作為實驗性創新設計的基礎，掙脫了工業化生產的標準化箝制個性化創意的枷鎖，引領工業化預製組件生產朝向客製化的發展。善用鑄鋼、球墨鑄鐵、鋼絲水泥、石材與玻璃，在工業化預製建築構件上留下了他追求的「手的痕跡」（trace de la main）。[81] 皮亞諾悼念萊斯為「工程師與人文主義者，一位無可取代的二十年旅行同伴。」[82]

為了紀念這位讓他的作品能夠有別於其他建築師而獨樹一幟的工作伙伴，1994 年，皮亞諾設立了以萊斯命名的實習計畫，每年提供一名哈佛大學設計研究所（GSD）學生到法國巴黎或義大利熱那亞的營建工坊，在資深建築師的指導下進行六個月的實習。[83]

融入地景的「茅屋」──提巴武文化中心

法國海外屬地新克里多尼亞（Nouvelle-Calédonie）在 1980 年代，主張獨立的政治力量日益高張，領導人提巴武（Jean-Marie Tjibaou）在 1989 年遭暗殺，法國在安撫當地卡納克（Kanak）原住民獨立訴求的談判過程中，承諾在首府努美阿（Nouméa）建造一座提巴武文化中心（Jean-Marie Tjibaou Cultural Centre）以推廣卡納克文化。1991 年皮亞諾贏得國際競圖，透過與當地的意見領袖，包括提巴武的遺孀，以及法國人類學家班薩（Alban Bensa）的密切合作獲取設計建議，以當地傳統的錐形茅屋（Grand Case）為藍本進行形式的轉化。

基於耐久性的考量，錐形茅屋骨架所使用易腐的棕櫚樹苗，改由非洲進口的大綠柄桑木（iroko）製成的積成材取代，與不鏽鋼桿件組成弧形板條外牆。以一條長達 250 公尺平緩弧線的內部通廊串連十間圓形平面，設計團隊稱為「茅屋」（case），大小不一，有三種尺寸，雙皮層的弧形板條外牆高度介於 20 到 28 公尺，構成高低錯落的建築群 [圖 1-66]。弧形板條外牆不僅具有遮陽功能，也有助於空氣流通，弧形牆上方與下方都有可調節式百葉，能夠配合季風，形成高效率的被動式通風系統。[84] 抗蟲害與抗菌的積成材與不鏽鋼組構的骨架，在法國預製後運送到現場組裝。皮亞諾以他長期追求的工業化預製建造方式，挑戰這件充滿政治與文化意涵的設計案。融入地景的「茅屋」，成為新克里多尼亞人與法國人民和諧相處的象徵 [圖 1-67]。

圖 1-66 提巴武文化中心／量體配置模型，努美阿，皮亞諾，1991-1998。

圖 1-67 提巴武文化中心／茅屋模型，努美阿，皮亞諾，1991-1998。

1-66

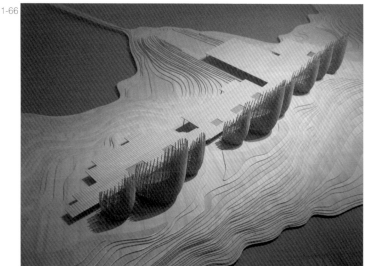

1-67

瑞士的貝耶勒基金會美術館

由於對梅尼爾美術館留下深刻的印象，瑞士藝術品交易商與收藏家貝耶勒（Ernst Beyeler）找上了皮亞諾，為他實現在家鄉黎恩（Riehen）建造美術館的構想。貝耶勒以古籍書店起家，在妻子的協助下轉型成為藝術品交易，一開始聚焦在德國表現主義的作品，接著延伸到法國繪畫。1960 年代初期，從從美國匹茲堡收藏家湯普森（George David Thompson）手中收購了三百多幅廿世紀的知名畫家作品，再轉售給美術館收藏，成為《紐約時報》所稱的「歐洲現代藝術品的傑出交易商」。

1982 年，貝耶勒夫婦成立收藏現代繪畫作品的貝耶勒基金會，1989 年在馬德里的索菲亞皇后藝術中心（Museo Nacional Centro de Arte Reina Sofía）舉辦的收藏展，獲得國際讚譽，埋下了興建美術館的種子。

1990 年委託皮亞諾設計的貝耶勒基金會美術館，位於十八世紀建造的貝羅耶別墅（Villa Berower）私人花園內 [圖 1-68]。界定內部空間的四道平行牆面，在南北兩側向外延伸，讓展覽空間成為花園中的框景 [圖 1-69]。同樣強調自然採光的展覽空間，不過貝耶勒基金會美術館的收藏作品會永久展出，對於光線的控制必須更加嚴格；因此自然採光方式，從梅尼爾美術館以特殊構件達成的被動式，發展成為主動式的多層玻璃屋頂，結合了電子感應控制的百葉裝置，讓藝術品得以沐浴在來自上方均布式自然光線的展覽空間。

圖 1-68 貝羅耶別墅／外觀。

圖 1-69 貝耶勒基金會美術館／宛如花園框景的展覽空間，黎恩，皮亞諾，1991-1997。

圖 1-70 貝耶勒基金會美術館／多層玻璃屋頂飄浮在紅砂岩被覆的柱子與牆面上方，黎恩，皮亞諾，1991-1997。

圖 1-71 貝耶勒基金會美術館／朝向花園的展覽空間，黎恩，皮亞諾，1991-1997。

圖 1-72 貝耶勒基金會美術館／展覽空間，黎恩，皮亞諾，1991-1997。

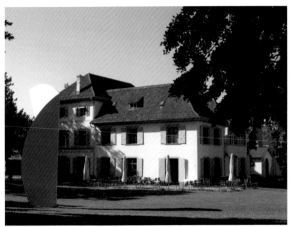

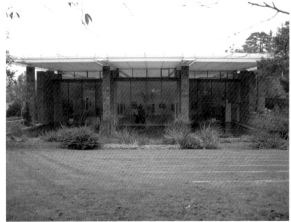

1-68　1-69

貝耶勒希望外牆能使用巴塞爾大教堂的紅砂岩，藉此傳達建築物與在地的連結。在石材耐久性的考量下，負責本案的建築師普拉特尼發現，在秘魯的馬丘比丘山上可以找到類似的石頭。然而貝耶勒並不滿意，最後在阿根廷巴塔哥尼亞地區找到與巴塞爾地區非常相似的砂岩，對惡劣天氣有更強的抵抗力，可以大大的減少日後所需的維護［圖1-70］。

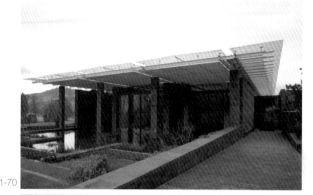

1-70

貝耶勒曾透過馬蒂斯以法國詩人包德雷（Charles Baudelaire）的詩句為標題的一幅畫作《奢華、平靜與豐盈》[85]，向建築師傳達了他的心聲：「建造一座美術館，光是完美的光線是不夠的。還需要平靜，也需要寧靜，需要一種充滿性感的品質與藝術作品的沉思連成一氣。」[86] 由展示莫內作品的展覽空間向外延伸的睡蓮池塘，創造室內與室外的聯繫性，讓藝術與自然、建築與景觀融合在一起。皮亞諾試圖摒除「白色立方體」（white cube）構想發展的中性的白色展覽空間，以及過度彰顯自我的展覽空間，在這兩種同樣扼殺藝術展覽品的美術館之外，設計一座完全為藝術欣賞而服務的美術館作為回應［圖 1-71, 1-72］。[87]

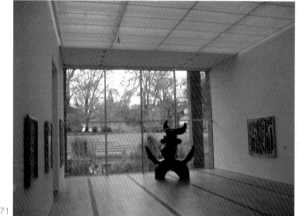

1-71

自 1997 年對外開放之後，貝耶勒基金會美術館已經成為在瑞士參觀人數最多的一座美術館，皮亞諾不僅成功地征服了這位不喜歡任何意外驚喜、凡事追求完美的業主的心，也更進一步提升了自己在美術館建築設計的國際聲譽。

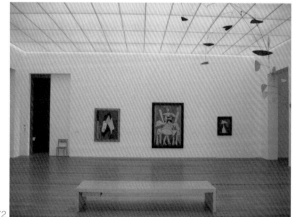

1-72

休士頓的湯伯利收藏館

1991年，當德梅尼爾夫人委託皮亞諾設計一幢小型美術館，專門展覽基金會所收藏的湯伯利（Cy Twombly）作品時，儘管當時他正為了關西機場的設計案忙得不可開交，仍舊樂於接受與收藏館展出的藝術家一起參與設計的考驗。

湯伯利希望展覽空間能有更多的自然光線，不過，不同於梅尼爾美術館採取收藏品輪換展出的方式，湯伯利收藏館（Cy Twombly Pavilion）展出的作品是永久性陳列，必須嚴格控制展覽光線以防作品受損。奧亞納的工程師賽德威克（Andy Sedgwick）以貝耶勒基金會美術館運用的多層玻璃屋頂為基礎，在均布頂光系統（Zenithal lighting system）的最上層金屬格柵與最下層織品之間，設置了太陽能偏轉器網格與固定的玻璃天窗，間接的漫射光線為細膩的塗鴉作品增添了更生動的神祕感［圖1-73］。設計團隊原本考慮在外牆使用石材，生性內向且行事作風低調的湯伯利顧忌過於招搖，最後從萊特晚年在洛杉磯使用的混凝土砌塊獲得靈感，量感十足的外觀，展現出保護內部脆弱作品的力量，達成了藝術家的期望［圖1-74］。

圖1-73 湯伯利收藏館／展覽空間，休士頓，皮亞諾，1991-1995。

圖1-74 湯伯利收藏館／外觀，休士頓，皮亞諾，1991-1995。

1-73　1-74

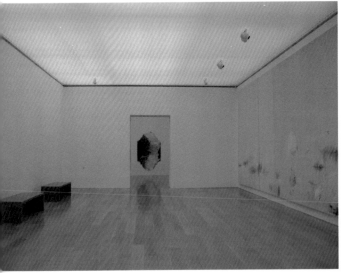

以美術館作品獲普立茲克建築獎

1998 年皮亞諾繼羅西（Aldo Rossi）在 1990 年獲得普立茲克建築獎之後，成為第二位獲得此殊榮的義大利建築師。如同羅西與美國建築師范土利（Robert Venturi）對後現代建築理論的論述貢獻上不分軒輕，兩人接續得獎；皮亞諾與佛斯特則是在高科技建築上的表現受到肯定，佛斯特也在 1999 年獲得普立茲克建築獎。

相較於佛斯特在高層辦公大樓的作品，例如香港匯豐銀行（HSBC Building）與法蘭克福商業銀行（Commerzbank Tower），備受矚目［圖 1-75, 1-76］；皮亞諾則是美術館的作品，尤其是休斯頓梅尼爾美術館與貝耶勒基金會美術館。

1999 年是皮亞諾在美術館設計的豐收年，一連承接了三件美術館設計案：達拉斯的納樹雕塑中心、亞特蘭大的高氏美術館增建，以及伯恩的克雷藝術中心。

圖 1-75 匯豐銀行大樓／外觀，香港，佛斯特，1978-1985。

圖 1-76 商業銀行大樓／外觀，法蘭克福，佛斯特，1991-1997。

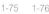
1-75　1-76

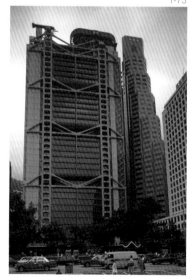

✱ 達拉斯的納樹雕塑中心

1997 年在貝耶勒基金會美術館開幕時，美國著名的雕刻藝術品收藏家納樹（Raymond D. Nasher）與皮亞諾首次見面，經過幾次的討論後，1999 年納樹決定委託皮亞諾設計一座雕塑中心，展示他捐贈給達拉斯市政府的收藏品。經營房地產開發的納樹與妻子兩人熱愛現代雕塑的收藏，他們不像大多數的收藏家以成立基金會的方式管理豐富的收藏品，而是將收藏品捐給達拉斯市政府，同時還在達拉斯美術館旁購置了一片原本作為停車場的土地，作為興建展示雕塑作品的收藏館。

圖 1-77 納樹雕塑中心／布滿「噴嘴」的金屬板屋面，達拉斯，皮亞諾，1999-2003。

圖 1-78 納樹雕塑中心／展覽空間，達拉斯，皮亞諾，1999-2003。

1-77

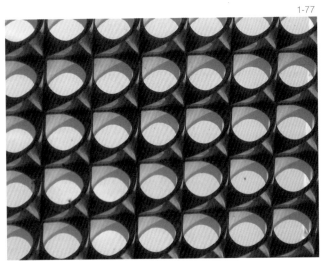

由於雕塑中心展示的是以雕塑作品為主，因此對於光線的控制不必像繪畫的展覽空間那麼嚴格。透過數位運算，設計了只有北向的光線可以進入的點狀自然採光構件單元：壓鑄鋁「噴嘴」（nozzles）。透過漂浮在玻璃天花板上方布滿「噴嘴」的金屬板屋面進入展覽空間的漫射自然光線，強化了雕塑作品的形式和紋理 [圖 1-77, 1-78]。

景觀建築師沃爾克（Peter Walker）設計的花園，配合 25 件戶外展示的雕塑作品，種植了 170 多棵樹木，鋪砌的參觀小徑在地面略低於街道，由石灰華牆環繞的戶外展覽空間中穿梭，好像在都市的中心挖掘出來的考古遺址中遊走。融合藝術與景觀的花園，在高樓林立的達拉斯市中心如同摩天大樓中的一片綠洲，提供了一處可以讓人沉澱心情的場所 [圖 1-79]。

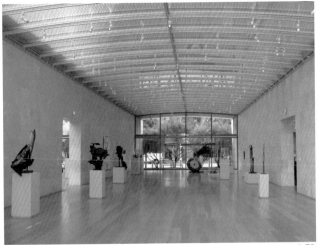

1-78

 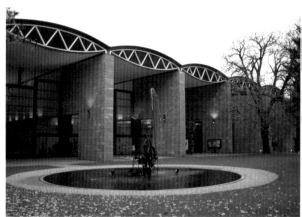

納榭雕塑中心面向後方戶外雕塑公園的立面，與波塔（Mario Botta）在巴塞爾設計的丁格利美術館（Tinguely Museum），都是以六道平行牆面向花園延伸［圖1-80］。不過納榭雕塑中心以金屬桿件懸吊屋頂呈現的輕盈感，與丁格利美術館雕塑感十足的拱形金屬板屋頂迥然不同，來自義大利的石灰華外牆，為皮亞諾強調「清楚呈現工業化預製構件組合關係」的構築美學，增添了一股古羅馬建築的氣息［圖1-81］。

圖1-79 納榭雕塑中心／雕塑花園，達拉斯，皮亞諾，1999-2003。

圖1-80 丁格利美術館／面向花園的立面，巴塞爾，波塔，1993-1996。

圖1-81 納榭雕塑中心／面向花園的立面，達拉斯，皮亞諾，1999-2003。

1-81

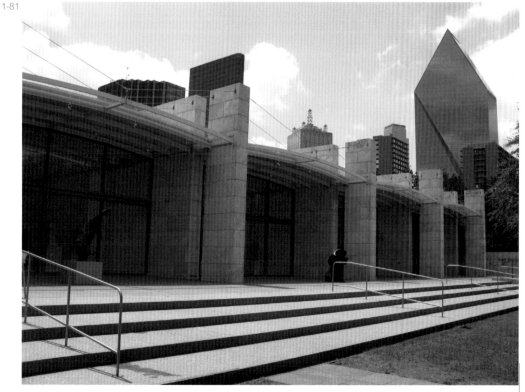

＊亞特蘭大的高氏美術館擴建案

設計了幾座強調展覽空間自然採光的單一樓層美術館之後，皮亞諾在亞特蘭大的高氏美術館（High Museum）擴建案，開始面對「如何賦予多樓層美術館的展覽空間自然採光」的挑戰。

源於 1905 年成立的亞特蘭大藝術協會，1926 年亞特蘭大高氏百貨公司（J. M. High Company）創辦人高氏（Joseph Madison High）的遺孀哈黎特・高氏（Harriet Harwell Wilson High），捐贈了位於桃樹街（Peachtree Street）的豪宅作為藝術協會的展覽空間，成為以高氏命名的美術館最早的所在地。

為了紀念 1962 年一百多位當地藝術贊助人組成的參訪團，在巴黎空難喪生所興建的亞特蘭大紀念藝術中心（Atlanta Memorial Arts Center）於 1968 年完工。1979 年可口可樂執行長率先捐款 750 萬美元，催生建造一座可以與亞特蘭大匹配的美術館，獲得市民響應，籌得 2,000 萬美元。

美國建築師邁爾（Richard Meier）設計的後現代建築樣式的高氏美術館，以延伸到桃樹街人行道的一條斜坡，導引參觀者緩緩接近幾何量體構成雕塑感十足的美術館立面，經由右側曲面的入口亭樓，進入挑高 4 層樓 1/4 圓形的中庭。位於圓弧側的斜坡為主要的動線，

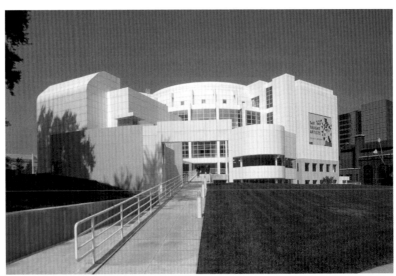

圖 1-82 高氏美術館／
入口立面，亞特蘭大，
邁爾，1983。

1-82

串連上方樓層的 L 形展覽空間，來自中庭上方的自然光線，創造了戲劇性的光影效果 [圖 1-82, 1-83]。雖然館方對中庭造成過量光線的問題大傷腦筋，必須採取一些補救措施，確保藝術品不會受損，高氏美術館在 1983 年對外開放後，仍廣受好評。[88] 隔年邁爾榮獲普立茲克建築獎，並且獲得位於加州的蓋蒂中心（Getty Center）大規模設計案的委託 [圖 1-84]。

儘管建築樣式迥然不同，皮亞諾與邁爾同樣強調光線在空間體驗的重要性，不過皮亞諾注重的是，如何在展覽空間提供欣賞藝術品的優質光線，而非邁爾追求的戲劇性建築空間的光影效果。

類似納榭雕塑中心透過數位運算設計的點狀自然採光構件單元，高氏美術館更嚴格控制自然光線進入展覽空間；由 1000 個金屬「光勺」（light scoop）組合成常設展的威藍德展館（Susan and John Wieland Pavilion）與特展的錢柏斯翼樓（Anne Cox Chambers Wing）的屋頂，透過「光勺」引入北向的二次反射自然光線，讓藝術品沐浴在均布柔和光線的頂層展覽空間，其他樓層以長條的弧形天花，形塑頂層自然採光屋頂的意象 [圖 1-85~1-88]。

基於對邁爾設計的美術館建築的尊重，除了表現在外牆材料之外，增建的三幢建築低調地退到基地後方，只有在威藍德展館三樓有一

圖 1-83 高氏美術館／挑高四層樓高的大廳，亞特蘭大，邁爾，1983。

圖 1-84 蓋蒂中心／入口大廳，洛杉磯，邁爾，1984-1997。

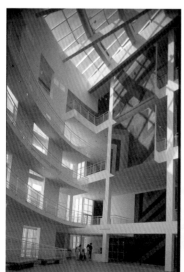
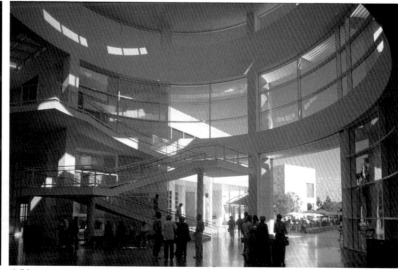

1-83　　1-84

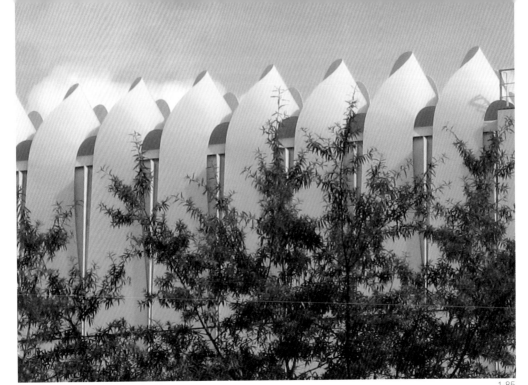

圖 1-85 高氏美術館
擴建／成為立面的造
型元素的「光勺」，
亞特蘭大，皮亞諾，
1999-2005。

圖 1-86 高氏美術館擴
建／威藍德展館頂層
展覽空間，亞特蘭大，
皮亞諾，1999-2005。

圖 1-87 高氏美術館擴
建／錢柏斯翼樓頂層
展覽空間，亞特蘭大，
皮亞諾，1999-2005。

圖 1-88 高氏美術館擴
建／威藍德展館入口
大廳，亞特蘭大，皮
亞諾，1999-2005。

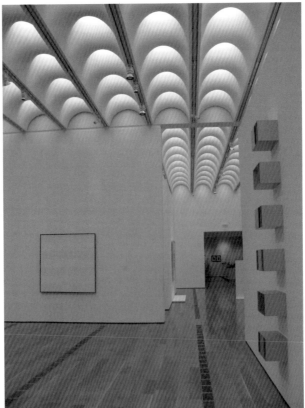

條玻璃通廊與史藤特翼樓相互連通 [圖 1-89]。由威藍德展館、錢柏斯翼樓與咖啡館圍塑出的入口廣場，匯集從前方桃樹街、後方捷運站以及通往美術館行政大樓的路徑。皮亞諾自豪地認為，自己在只有街道、摩天大樓、停車場和綠地的亞特蘭大「發明」了一個公共廣場。

然而高氏美術館並非位於亞特蘭大市中心，並沒有扮演都市開放空間的條件，[89] 充其量只能提供參觀美術館的民眾可以停留的社交空間。不過界定廣場的三道白色的金屬牆面，在亞特蘭大的陽光下閃閃發光，讓人眼花撩亂，缺少了吸引人逗留的廣場氛圍 [圖 1-90]。

圖 1-89 高氏美術館擴建／連結威藍德展館與史藤特翼樓的玻璃通廊，亞特蘭大，皮亞諾，1999-2005。

圖 1-90 高氏美術館擴建／公共廣場，亞特蘭大，皮亞諾，1999-2005。

1-87　　1-89

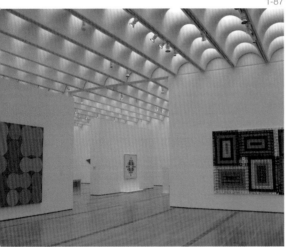

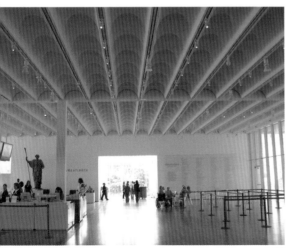

1-88　　1-90

＊瑞士的保羅・克雷中心

1997 年，保羅・克雷（Paul Klee）的兒媳莉薇亞・克雷 - 梅耶（Livia Klee-Meyer）將她繼承將近 700 件保羅・克雷的作品捐贈給伯恩市，莉薇亞是瑞士巴塞爾的建築師梅耶（Hannes Meyer）的女兒，在 1928 年到 1930 年梅耶擔任包浩斯學校第二任校長期間，年幼的莉薇亞結識保羅・克雷的獨子菲利克斯・克雷（Felix Klee）。雖然包浩斯學校受到納粹政治迫害導致她的父親被迫離職，學校後來也遭到關閉的厄運，大家各奔東西，莉薇亞仍舊與克雷一家保持聯繫。

1977 年菲利克斯喪偶後，兩人的關係日益親密，1980 年結為連理。菲利克斯曾因為爭取自己為父親遺產的唯一繼承人，與 1946 年在伯恩美術館設立的保羅・克雷基金會（Paul Klee Stiftung）對簿公堂纏訟四年。1952 年底經由庭外協議獲得解決，隔年菲利克斯開始成為基金會董事會成員，參與保羅・克雷作品的保存工作，並建立作品的詳細檔案，為後來的保羅・克雷作品全集奠定基礎。

1990 年菲利克斯過世，克雷家族開始出現成立克雷美術館的構想。莉薇亞率先捐出自己名下的保羅・克雷作品，促成了當地政府承諾在 2006 年設立一座保羅・克雷中心（Zentrum Paul Klee）。1998

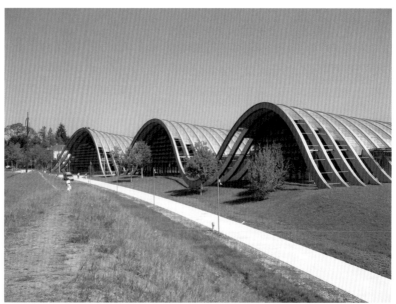

圖 1-91 保羅・克雷中心／西側立面，伯恩，皮亞諾，1999-2005。

1-91

年保羅‧克雷的孫子，菲利克斯與第一任妻子所生的兒子亞歷山大‧克雷（Alexander Klee）承諾長期出借大約 850 件作品，並捐贈家族擁有所有權的文件給未來的機構。保羅‧克雷基金會也宣布，將大約 2,600 件的全部收藏和大量檔案材料提供給新成立的保羅‧克雷中心，加上私人收藏家願意出借的 150 件作品，使得保羅‧克雷中心成為全球最大的現代藝術家收藏。

1998 年，國際知名的瑞士外科醫生慕勒（Maurice Edmond MMauri）與妻子瑪莎‧慕勒（Martha Müller-Lüthi）捐款成立基金會，由他們提供資金建造的保羅‧克雷中心，必須滿足三個基本條件：首先基地要在伯恩東郊（Bernese Schöngrün）鄰近克雷最後安息的哈爾登城堡墓園（Schosshaldenfriedhof）；他們家族認識的國際知名建築師皮亞諾負責建築設計；收藏保羅‧克雷作品的新家不只是一座傳統的美術館，而是適合各年齡層的文化中心。

1-92

1-93

圖 1-92 保羅‧克雷中心／與地景融為一體的東側量體，伯恩，皮亞諾，1999-2005。

圖 1-93 保羅‧克雷中心／貫穿整幢建築物的西側長廊，伯恩，皮亞諾，1999-2005。

皮亞諾以波浪形結構形成的三個連續的拱形量體，如同連綿起伏山丘的一個「景觀雕塑」，與伯恩郊外鄉村地景融為一體 [圖 1-91, 1-92]。透過西側玻璃牆面的活動式水平遮陽裝置以及覆蓋著遮光織物的天花，過濾進入室內的自然光，形塑出一條貫穿整幢建築物的明亮長廊。串連波浪形屋頂下包含三種機能：一間可容納 300 人的音樂會禮堂和一個兒童博物館的藝文空間；館藏展位於地面層與臨時展位於地下室的展覽空間；僅供研究人員和專家使用的典藏空間

[圖 1-93]。基於保護克雷作品免於光害的考量,業主排除了皮亞諾擅長處理的展覽空間頂部自然採光系統,保羅·克雷中心的展覽空間僅使用可以嚴格控制光線強度的人造光源。

保羅·克雷中心獨特形狀的彎曲鋼材,是運用數位控制的機器切割技術才有可能達成,三個連續的拱型結構與內部空間並無直接的關聯性,頂多可以說是一種表現主義的結構形式回應基地的地景脈絡。位於第二個拱形結構下方的館藏展覽空間,為了配合克雷以創作小幅作品為主的特色,有些展覽空間以織布平板降低天花高度,完全遮掩了拱型的屋面;沒有降低天花高度的展覽空間雖然可以直接看得到拱形屋面,卻讓克雷作品在尺度過大的空間中顯得渺小無助[圖 1-94, 1-95]。

繼 1999 年承接三座美術館設計案,皮亞諾在 2000 年除了有三座美術館與一座自然博物館的委託設計案之外,[90] 在鹿特丹 96.5 公尺高的荷蘭皇家電信大樓（KPN Tower）以及雪梨辦公住宅超高層大樓極光廣場（Aurora Place）完工之際,經由競圖爭取到紐約時報大樓（The New York Times Building）設計案,並獲得倫敦碎片大樓（The Shard）的設計委託,對摩天大樓設計的挑戰更上一層樓,同時還能與佛斯特以及羅傑斯在倫敦天際線相互爭輝[圖 1-96, 1-97]。

1-94 1-95

1-96

1-97

圖 1-94 保羅・克雷中心／壓低天花高度的展覽空間，伯恩，皮亞諾，1999-2005。

圖 1-95 保羅・克雷中心／拱形屋面的展覽空間，伯恩，皮亞諾，1999-2005。

圖 1-96 紐約時報大樓／外觀，紐約，皮亞諾，2000-2007。

圖 1-97 碎片大樓／外觀，倫敦，皮亞諾，2000-2012。

紐約的摩根圖書館與博物館更新與擴建

位於紐約曼哈頓的摩根圖書館與博物館（Morgan Library & Museum）更新與擴建，是皮亞諾繼亞特蘭大高氏美術館增建案後，挑戰如何在密集的市區進行擴建的設計案。無法用拉開距離、僅以通廊與既有建物相連的方式，皮亞諾將他熟悉的義大利城市的中央廣場作為串連歷史建築的空間元素。

收藏了稀有的中世紀與文藝復興時期的文學和音樂手稿、書籍、印刷品和繪畫作品的摩根圖書館，不僅是圖書館，也是美術館。1906年由麥金、米德與懷特（McKim, Mead & White）設計的金融鉅子摩根（John Pierpont Morgan）在紐約的住家［圖 1-98］。兒子傑克‧摩根（John Pierpont "Jack" Morgan Jr.）依其遺願，在 1924 年設立圖書館，讓大眾可以分享收藏品。

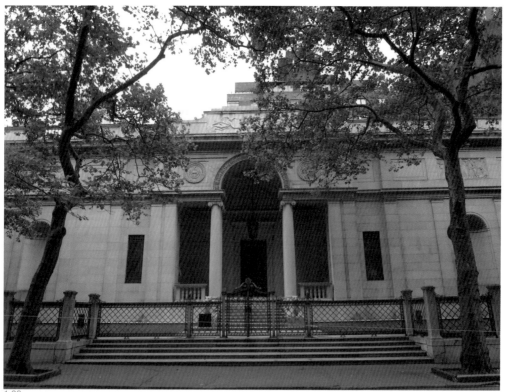

1-98

1928 年 由 莫 里 斯 （Benjamin Wistar Morris）設計的義大利建築風格側樓完工，包括辦公室、展覽和研究圖書館的空間。之後陸續還有幾次小型的增建工程，在 1991 年完工，由佛桑傑（Bartholomew Voorsanger）和米爾斯（Edward I. Mills）在中庭花園設計串連主樓與側樓的玻璃溫室，是最大的一次增建工程。皮亞諾的擴建拆除了此玻璃溫室，以金屬玻璃的入口取而代之，引導進入串連三幢既有建築的中心廣場，成為所有活動的樞紐。以下挖 17 公尺的深度，滿足擴建所需的主要空間，新增的建物高度不超過既有建築，創造整體的和諧關係。如同「飛毯」的玻璃屋面，讓中心廣場與頂層的展覽空間沐浴在自然光下，為摩根圖書館歷史建築注入一股新的活力 [圖 1-99~1-101]。

1-99

1-100

1-101

芝加哥美術學院擴建案

芝加哥美術學院（Art Institute of Chicago）擴建案的基地，在西側與 1893 年由「波士頓建築團隊」[91] 完成的法國美術學校建築樣式的美術館建築隔著鐵道，北側面向經常舉辦文化活動的千禧公園。現代翼樓除了入口朝向千禧公園，一座 190 公尺長的尼古拉橋道（Nichols Bridgeway）從千禧公園緩緩爬升，直達西側展覽空間的頂層露台，摩天大樓林立的城市天際線全景一覽無遺 [圖 1-102~1-105]。

挑高自然採光的中央大廳葛黎芬內庭（Griffin Court）的東側，包括一樓的電影院、視聽展覽和新媒體畫廊，二樓和三樓是當代藝術和現代歐洲藝術永久收藏空間；西側在一樓為遊客服務設施、商店和當代藝術的特展空間，二樓和三樓是建築設計展覽空間，以及當代雕塑臨時展覽的布魯姆家族露台（Bluhm Family Terrace）[圖 1-106, 1-107]。弧形的鋁板葉片組構的屋面，過濾北向的自然光線進入頂層的展覽空間，同樣展現皮亞諾擅長以自然採光設計手法創造的高品質美術館展覽空間 [圖 1-108, 1-109]。現代翼樓自然採光的屋面，從千禧公園看過去，如同漂浮在空中的「飛毯」，與另一端蓋瑞（Frank Gehry）設計的普立茲克音樂表演亭（Pritzker Pavilion）相互輝映，成為界定千禧公園南北兩端的地標 [圖 1-110, 1-111]。

圖 1-102 芝加哥美術學院／西向立面，芝加哥，薛普雷、魯坦與庫立吉聯合事務所，1893。

圖 1-103 芝加哥美術學院西側主樓與現代翼樓之間隔著鐵道。

圖 1-104 芝加哥美術學院現代翼樓／朝向千禧公園的入口，芝加哥，皮亞諾，2000-2009。

1-103

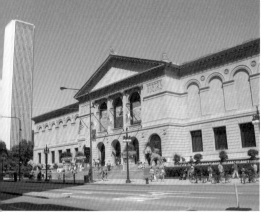
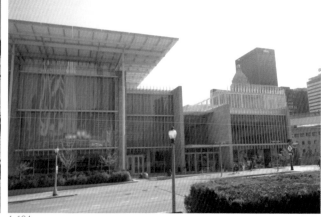

1-102　1-104

1-105

圖 1-105 芝加哥美術
學院現代翼樓／直達
西側展覽空間頂層露
台的尼古拉橋道，芝
加哥，皮亞諾，2000-
2009。

圖 1-106 芝加哥美術
學院現代翼樓／中央
大廳葛黎芬內庭，芝
加哥，皮亞諾，2000-
2009。

圖 1-107 芝加哥美術
學院現代翼樓／布魯
姆家族露台，芝加哥，
皮亞諾，2000-2009。

圖 1-108 芝加哥美術
學院現代翼樓／頂樓
展覽空間，芝加哥，
皮亞諾，2000-2009。

圖 1-109 芝加哥美術
學院現代翼樓／頂樓
展覽空間，芝加哥，
皮亞諾，2000-2009。

圖 1-110 芝加哥美術
學院現代翼樓／北向
立面，芝加哥，皮亞
諾，2000-2009。

圖 1-111 普立茲克音
樂表演亭，芝加哥，
蓋瑞，1999-2004。

1-106

1-107

1-108

1-109

1-110

1-111

洛杉磯郡現代美術館改造計畫

邁入廿一世紀的前十年，皮亞諾又接連有六個美術館擴建的與兩個新建的美術館委託設計案，八個案子有六個在美國，而且都是直接委託，皮亞諾成為設計美術館的寵兒令人羨慕不已！

2001 年美國西部最大的美術館，洛杉磯郡現代美術館（LACMA）董事會批准了一項改造美術館園區的計畫。五位國際知名建築師：努維爾（Jean Nouvel）、梅恩（Thom Mayne）、霍爾（Steven Holl）、李伯斯金（Daniel Libeskind）和庫哈斯（Rem Koolhaas）受邀提出構想後，再由努維爾和庫哈斯進一步提出具體方案。庫哈斯最後勝出的計畫是拆除既有的六幢建築，將園區全部夷為平地，由類似帳篷的巨型建築取而代之。[92] 然而龐大的建設資金募集出現問題導致計畫停擺；2003 年董事會卻直接批准了由皮亞諾負責進行園區的整體規畫。

皮亞諾提出了三個階段的改造計畫。第一個階段的計畫在 2004 年開始進行，一條 800 英尺長的步行道橫貫整個園區串連所有的展館。2008 年完工的布羅德當代美術館（Broad Contemporary Art Museum）位於步行道南側，紅色的戶外電扶梯與玻璃電梯連通到

圖 1-112 洛杉磯郡現代美術館，布羅德當代美術館／連通到三樓展館入口的垂直動線，洛杉磯，皮亞諾，2003-2007。

圖 1-113 洛杉磯郡現代美術館，布羅德當代美術館／自然採光的頂層展覽空間，洛杉磯，皮亞諾，2003-2007。

1-112　1-113

三樓的展館入口；六個畫廊分布在三個樓層，只有三樓的展覽空間透過百葉裝置的屋頂採光系統有均布的自然光，中間樓層完全沒有開口 [圖 1-112, 1-113]。一樓面對 2010 年完工位於步行道北側的雷斯尼克館（Resnick Pavilion），一幢簡單方形平面的單層樓臨時展覽空間，與布羅德當代美術館具有相同的建築特徵：石灰華外牆與鋸齒形的採光屋頂，類似工廠的建築形式，尤其東西兩側塗成紅色的設備空間更凸顯出工業建築的意象 [圖 1-114~1-116]。

皮亞諾所提的第二與第三階段計畫並未執行，2006 年到任的館長戈文（Michael Govan）大力募集贊助美術館的資金，截至 2017 年已籌得三億美金。2009 年戈文找了瑞士建築師卒姆托（Peter Zumthor）重新規畫美術館園區，將拆除園區東側在 1960 年代與 1980 年代建造的四幢建築，建造一幢兩層樓高的美術館，典藏作品將集中在由幾個鋼筋混凝土塊體支撐變形蟲平面的二樓展覽空間，皮亞諾設計的兩幢建築將作為特展空間。儘管卒姆托的美術館園區規畫備受爭議，仍舊在 2019 年獲得館方的批准，預計在 2024 年完工 [圖 1-117]。[93]

1-114

圖 1-114 洛杉磯郡現代美術館，雷斯尼克館／南向立面入口，洛杉磯，皮亞諾，2006-2010。

1-115

1-116

1-117

圖 1-115 洛杉磯郡現
代美術館，雷斯尼克
館／展覽空間，洛杉
磯，皮亞諾，2006-
2010。

圖 1-116 洛杉磯郡現
代美術館，雷斯尼克
館／東向立面，洛杉
磯，皮亞諾，2006-
2010。

圖 1-117 洛杉磯郡現
代美術館／配置鳥瞰
圖，洛杉磯。

1-118

從美國到北歐的美術館設計案

在 2005 年皮亞諾獲得波士頓賈德納美術館（Isabella Stewart Gardner Museum）的整修與擴建委託設計案，增建的新館與舊館之間的和諧關係獲得波士頓建築師協會的肯定。[94]

2006 年開始為阿斯特魯普‧費恩雷現代美術館（Astrup Fearnley Museum of Modern Art）在奧斯陸設計新館，皮亞諾設計的美術館作品擴及北歐。

在巴黎第十三區有羅丹年輕時期作品的十九世紀建築立面後方，以有機弧面量體延伸到周邊公寓圍塑的內庭，提供百代基金會（Jérôme Seydoux-Pathé Foundation）所需臨時的館藏展覽空間與檔案空間；頂層的辦公室由弧形的木梁結合金屬構件與穿孔的鋁材遮陽板組構的屋面圍塑［圖 1-118~1-120］。為了避免遮蔽鄰棟公寓的採光，弧面量體向內庭延伸時逐漸降低高度，「與周遭的建築進行密切的對話」[95] 是皮亞諾在歷史街區建造新建築的設計思考方式［圖 1-121］。

圖 1-118 百代基金會／模型，巴黎，皮亞諾，2006-2014。

圖 1-119 百代基金會／沿街入口立面，巴黎，皮亞諾，2006-2014。

圖 1-120 百代基金會／頂層辦公室，巴黎，皮亞諾，2006-2014。

圖 1-121 百代基金會／向內庭延伸的弧面量體，巴黎，皮亞諾，2006-2014。

1-119

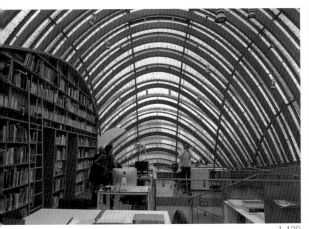

1-120 1-121

與大師、與城市對話

2006 年對皮亞諾的建築生涯應該具有特別意義，同時有兩件設計案必須承受緊鄰柯布的作品，增添新建物的壓力。

宏香計畫 VS 柯布

1950 年代完成的宏香教堂（Notre-Dame du Haut, Ronchamp）是柯布最著名的代表性作品之一，雖然位於法國東部靠近貝爾福（Belfort）的一座小山頂，但每年還是吸引八萬多名建築朝聖者到訪 [圖 1-122]。為興建一個合宜的遊客接待中心，提供訪客購票、書店與餐廳等服務，以及聖克萊爾修道院（Saint-Clare's monastery）提供十二位修女的住宿與修行所需的空間，教會慎選執行此高挑戰性計畫的建築師，當時除了雀屏中選的皮亞諾之外，另外三位普立茲克建築獎得主：安藤忠雄、穆考特（Glenn Murcutt）與努維爾（Jean Nouvel）也是考慮的熱門人選。

對柯布的愛慕者而言，宏香教堂是神聖不可褻瀆的，在被視為聖地的小山頂上的任何建設都是無法容許的。宏香計畫（Ronchamp Tomorrow）公布後，邁爾、莫內爾（Rafael Moneo）與裴利

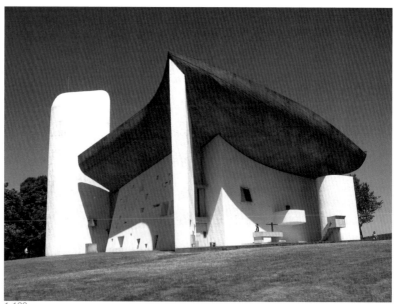

圖 1-122 宏香教堂／外觀，貝爾福，柯布，1953-1955。

1-122

（Cesar Pelli）等知名建築師，隨即連署了一份遞交法國文化部的請願書譴責此興建工程；另一方面，活躍於法國建築圈的義大利建築師福克薩斯（Massimiliano Fuksas）、2021年榮獲英國皇家建築師學會金質獎章得主，首位獲此殊榮的非洲裔建築師阿迪亞耶（David Adjaye）、安藤忠雄以及英國極簡主義建築師波森（John Pawson）等人則在線上簽署支持計畫的請願書，正反雙方相互對壘。[96]

伴隨著來自各方的爭議，皮亞諾的設計方案不斷地調整，儘管最後的方案是一種「安靜的增建」[97]，順應地形將大部分的空間崁入坡地，讓位於高處的教堂視野完全不受影響，不過著名的英國建築學者柯提斯（William J. R. Curtis）仍嚴厲批判新的遊客中心和修道院是「將一個寧靜的朝聖地點改造成大眾旅遊場所的愚蠢行為」[圖1-123~1-125]。[98]

圖 1-123 宏香計畫／模型，貝爾福，皮亞諾，2006-2011。

圖 1-124 宏香計畫／遊客中心，貝爾福，皮亞諾，2006-2011。

圖 1-125 宏香計畫／修道院，貝爾福，皮亞諾，2006-2011。

1-124　1-125

圖 1-126 卡本特視覺
藝術中心／模型，波
士頓，柯布，1959-
1962。

圖 1-127 卡本特視覺
藝術中心／外觀，波
士頓，柯布，1959-
1962。

圖 1-128 哈佛美術館
的修建與擴建計畫／
入口斜坡前廊，波士
頓，皮亞諾，2006-
2014。

圖 1-129 佛格美術館
／面對校園立面，波
士頓，庫立吉、薛普
雷、布爾芬奇與阿
柏特聯合事務所，
1927。

哈佛美術館的修建與擴建計畫 VS 柯布

皮亞諾在哈佛美術館的修建與擴建計畫，同樣面對與柯布作品為鄰
的挑戰。

位於哈佛美術館西側的卡本特視覺藝術中心（Carpenter Center for
the Visual Arts）是柯布在美國唯一的作品 [圖 1-126, 1-127]。在勘查
基地時發現，學生穿越基地從校園另一端到哈佛廣場留下的一條路
徑，引發柯布以一條貫穿建築物的 S 形斜坡道連結南北兩側道路，
雕塑感十足的建築量體提供了視覺饗宴的「建築散步」（promenade
architecturale）成為此作品最大的亮點。

皮亞諾將與普雷斯考特街（Prescott Street）平行的斜坡一直延伸
到百老匯（Broadway）街口，作為哈佛美術館擴建的入口前廊 [圖
1-128]。從普雷斯科特街進入美術館的新入口，具有大學美術館向當

1-126　　1-127

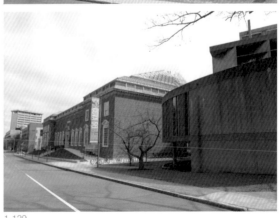

1-128　　1-129

地社區開放的象徵性意義，由此進入連接新舊建築的玻璃屋頂下的大廳空間，一直延伸到佛格美術館（Fogg Museum）在昆西街面對校園的入口，以內部廣場的方式串連南北兩側道路 [圖 1-129]。此計畫以位於昆西街的佛格美術館，整合校園內的布希 - 萊辛格美術館（Busch-Reisinger Museum）與薩克雷美術館（Arthur M. Sackler Museum），成為一座擁有 25 萬件藝術品收藏的大學美術館。

1891 年佛格夫人（Elizabeth Fogg）為了紀念丈夫捐款設立的佛格美術館，1895 年由杭特（Richard Morris Hunt）在哈佛內庭（Harvard Yard）北側設計的一幢法國美術學校樣式的美術館對外開放，是校園內最古老的美術館；1927 年遷移到由波士頓建築師團隊[99]設計的現址，成為一幢結合收藏從中世紀到現在的西方藝術品的美術館，與培養藝術專業人才的教學單位。

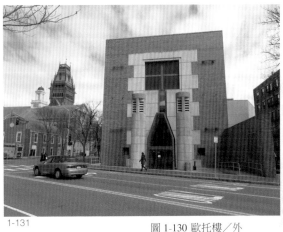

1-131

圖 1-130 歐托樓／外觀，波士頓，桂瑟梅與席格爾，1991（2008 拆除）。

圖 1-131 薩克雷美術館／外觀，波士頓，史特林與威爾福特，1985。

布希 - 萊辛格美術館源自 1901 年成立的日耳曼美術館，以收藏德語系的藝術作品為主。由於布希（Adolphus Busch）的女婿萊辛格（Hugo Reisinger）提供資金，1921 年日耳曼美術館遷移到布希樓（Adolphus Busch Hall），並於 1951 年更名為布希 - 萊辛格美術館，收藏了維也納分離派、德國表現主義、1920 年代的抽象主義以及與包浩斯相關的藝術作品。1991 年又搬遷到佛格美術館後方由桂瑟梅（Charles Gwathmey）與席格爾（Robert Siegel）設計的歐托樓（Werner Otto Hall）[圖 1-130]。

薩克雷美術館的設立源於 1912 年華納（Langdon Warner）教授在哈佛大學講授亞洲藝術課程，1977 年學校需要有適當的空間展示大

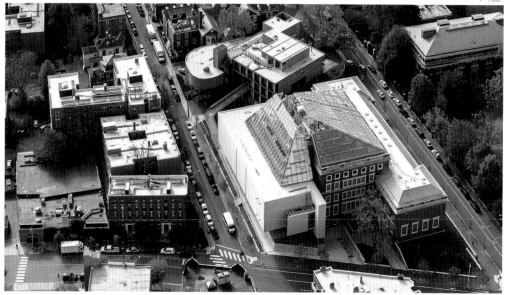

圖 1-132 哈佛美術館
的修建與擴建計畫／
配置鳥瞰圖，波士頓，
皮亞諾，2006-2014。

圖 1-133 哈佛美術館
的修建與擴建計畫／
由玻璃屋面引進自然
光線的內庭，波士頓，
皮亞諾，2006-2014。

圖 1-134 哈佛美術館
的修建與擴建計畫／
沐浴在自然光線的修
復區，波士頓，皮亞
諾，2006-2014。

圖 1-135 哈佛美術館
的修建與擴建計畫／
人工照明的展覽空
間，波士頓，皮亞諾，
2006-2014。

圖 1-136 哈佛美術館
的修建與擴建計畫／
封閉的沿街立面，波
士頓，皮亞諾，2006-
2014。

量的亞洲與伊斯蘭藝術品收藏時，精神病學家與藝術收藏家薩克雷
（Arthur M. Sackler）博士慷慨捐款設立了一座專門收藏亞洲、中東
和地中海作品的美術館。

1985 年，位於佛格美術館東邊的百老匯 485 號，由英國建築師史特
林（James Stirling）與威爾福特（Michael Wilford）設計的薩克雷
美術館正式對外開放。原本計畫以跨越百老匯的高架通橋將薩克雷
美術館與佛格美術館連通，所以在立面出現預留通橋出口的大型開
窗，以及入口前矗立著支撐高架通橋的兩根鋼筋混凝土柱。由於社
區協會反對，使得通橋工程停擺，皮亞諾的擴建讓通橋失去了建造
的必要性 [圖 1-131]。

將校園內三座美術館整合在一起的計畫保留了 1927 年完成的佛格美
術館，繼續扮演面向校園的美術館入口；1991 年才完成的歐托樓則
遭到拆除，作為皮亞諾的擴建基地，創造對社區開放的一個新的入
口。佛格美術館內庭上方的斜屋頂改造成玻璃屋面，與擴建凸出建
築量體的玻璃屋頂相呼應，以可控制的方式將自然光引入內部空間
[圖 1-132]。不同於皮亞諾擅長在頂層會有自然採光展覽空間的設計，
本案的頂層卻是修復藝術品的實驗室，通常會在隱匿空間中進行修

復的工作區，成為玻璃屋面引進自然光線受益最大的區域，由環繞內庭四周的走廊可以清楚看到，修復工作的操作成為另類的一種展示。相較於沐浴在自然光線的修復區、內庭、商店與咖啡座，所有的展覽空間則都是人工照明 [圖 1-133~1-135]。

皮亞諾的擴建，除了在退縮的底層兩端轉角處有玻璃面之外，都是封閉的牆面，以輕質淺色的阿拉斯加黃雪松木條被覆的出挑量體，雖然做了細部處理，希望能弱化量感，不過過於封閉的立面，與強調以兩個入口串連社區與校園的開放性美術館構想背道而馳，同時極簡美學的封閉式立面也與周遭的建築產生違和感 [圖 1-136]。

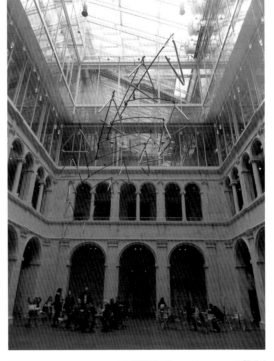

1-133

1-134

1-135

1-136

金貝爾美術館擴建案 VS 路・康

繼亞特蘭大高氏美術館擴建案挑戰如何與邁爾設計的美術館對話，2007 年皮亞諾接受委託設計位於佛特沃夫（Fort Worth）的金貝爾美術館擴建案，面對如何與路・康設計的美術館進行對話的更嚴苛考驗。

1972 年對外開放參觀的金貝爾美術館是路・康在生前親眼看到設計完工的最後一件作品，1998 年度榮獲美國建築師學會廿五年建築獎，是路・康獲得該獎項肯定的五件作品之一 [圖 1-137]。[100] 館方在 1980 年代末期曾委託裘果拉（Romaldo Giurgola）進行擴建計畫。

1949 年在羅馬大學建築系畢業的裘果拉，移居美國取得哥倫比亞大學建築碩士學位後，1954 年在賓州大學建築系任教，1966 年轉任哥大建築暨規畫系系主任。裘果拉在賓大任教期間，與 1957 年返回母校任教的路・康建立良好的友誼，在路・康過世後隔年出版了《路・康》[101] 專集，從 1975 年至 1998 年間以 10 種語言出版印行 138 個版本。1980 年他拒絕受邀擔任澳洲坎培拉國會大廈競圖評審，選擇參加競圖並贏得首獎 [圖 1-138]，1982 年獲頒美國建築學會建築金質獎章，1988 年坎培拉國會大廈完工並榮獲英國皇家建築學會建築金質獎章。不料在職業生涯如日中時，所提出的金貝爾美術館擴建提案卻慘遭滑鐵盧。1989 年由美國建築師強生、邁爾、蓋瑞（Frank Gehry）與英國建築師史特林（James Stirling）等人簽署的一封〈金

圖 1-137 金貝爾美術館／外觀，佛特沃夫，路・康，1972。

1-137

1-138

貝爾美術館：讚美現況〉的讀者投書，在《紐約時報》公開反對他
的擴建設計構想，不希望路·康的傑作受到任何的改造。[102]

美術館的擴建問題，是柯布在 1930 年思考美術館建築原型的核心議
題，提出了如同螺旋貝殼可以不斷像外延伸的「無限成長美術館」
概念。[103] 位於東京上野公園的國立西洋美術館雖然是基於此構想完
成的作品，由曾在柯布事務所任職過的前川國男與坂倉準三負責施
工監造，不過前川國男在廿年後執行擴建時，並未遵循柯布的擴建
構想。基於對柯布建築作品的尊重，館方與負責擴建設計的建築師
都不願拆毀與更動柯布的作品 [圖 1-139, 1-140]。如果依循著柯布的
概念進行擴建的話，就會拆除兩座外部樓梯，而且原有的建築立面

圖 1-138 澳洲國會大
廈／外觀，坎培拉，
袞果拉，1980-1988。

圖 1-139 國立西洋美
術館／外觀，東京，
柯布，1955-1959。

圖 1-140 國立西洋美
術館增建／中庭，
東京，前川國男，
1979。

1-139　　1-140

圖 1-141 金貝爾美術
館擴建案／模型，佛
特沃夫，裘果拉，
1989。

圖 1-142 金貝爾美術
館擴建案／模型，佛
特沃夫，皮亞諾，
2007-2013。

圖 1-143 金貝爾美術
館擴建案／東向立面
入口，佛特沃夫，皮
亞諾，2007-2013。

也會被新建的建築體完全包覆起來。最後完成的擴建是以穿過中庭花園的通廊連結到後方的新增美術館空間。與大師的作品保持距離，似乎是最沒有爭議的擴建方式。

裘果拉的擴建構想是精確地複製路‧康的狹長拱形結構，像擠牙膏一樣，原本 300 英呎長的建築往南北兩個方向延伸到 500 英呎。雖然是消極地複製，不過路‧康的作品將因擴建工程而遭受改變，因而引發爭議［圖 1-141］。[104] 皮亞諾記取裘果拉的教訓，採取與路‧康作品保持距離進行「對話」的擴建方式，不僅主要材料都是鋼筋混凝土、玻璃與木材，在高度、平面、規模和來自屋頂的自然採光都與路‧康設計的美術館保持著微妙的關係。館方很不尋常地以建築師的名字命名的兩座美術館，出挑玻璃屋面與退縮的牆面形塑的皮亞諾館入口，與路‧康館內凹的「樹木的入口」相互對望［圖

1-142~1-144]。

除了慣用的自然採光屋頂系統，由木梁、織物、玻璃、可調節的鋁製百葉窗和光伏電池組成，可確保內部空間的照明品質之外，皮亞諾館回應了路·康館的一些特徵：以入口大廳串連南北兩側的展覽空間，形成由三個矩形組成的平面；平行橫梁的跨度與路·康館拱頂的長度一樣，橫梁支撐有微微弧度的屋面，呼應路·康館在南北向呈現的拱頂屋面 [圖 1-145, 1-146]。皮亞諾館除了在東側與路·康館相呼應的空間之外，以兩條通廊連接的西側空間，包括一個展示對光敏感作品的展覽空間、演講廳與教育設施，則以屋頂覆土的草皮植被融入公園之中，刻意弱化皮亞諾館的實際規模，反映皮亞諾採取低姿態的方式與路·康的作品進行對話 [圖 1-147]。

圖 1-144 金貝爾美術館擴建案／入口大廳，佛特沃夫，皮亞諾，2007-2013。

圖 1-145 金貝爾美術館擴建案／有微微弧度的拱頂屋面，佛特沃夫，皮亞諾，2007-2013。

圖 1-146 金貝爾美術館擴建案／自然採光的展覽空間，佛特沃夫，皮亞諾，2007-2013。

圖 1-147 金貝爾美術館擴建案／人工照明的展覽空間，佛特沃夫，皮亞諾，2007-2013。

1-144 1-145

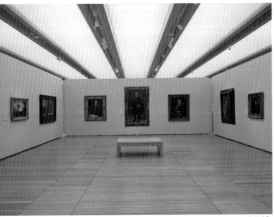

1-146 1-147

紐約惠特尼美術館 VS 布魯耶

「對話」繼續在 2015 年皮亞諾完成的紐約惠特尼美術館扮演關鍵的角色。

雕塑家和藝術收藏家惠特尼（Gertrude Vanderbilt Whitney）在 1929 年因為要捐贈 500 多件收藏的美國藝術家作品給紐約大都會美術館遭拒絕，有感於當時的美術館過於偏好歐洲現代主義的作品，因而創設了一座專門收藏美國藝術作品的美術館。1931 年，位於格林威治村西 8 街三間連幢街屋的惠特尼工作室與住家，改造成為美術館對外開放。

1966 年，惠特尼美術館遷移到曼哈頓上東區麥迪遜大道 945 號和第 75 街東南角，由布魯耶（Marcel Breuer）設計的新館，層層出挑的正立面，只有在頂層出現一個外凸的斜面窗的封閉量體，如同一件大型的現代雕塑，雖然引發不少爭議，仍廣受建築界所肯定，成為紐約的地標建築 [圖 1-148]。

由於美術館經營成功，很快就面臨擴建的問題。1978 年曾委託英國建築師瓦爾克（Derek Walker）與佛斯特在美術館南側增建一幢結合公寓高達 35 樓的美術塔樓。葛瑞夫斯（Michael Graves）在 1981 年到 1988 年持續提出擴建方案，來自建築界與藝術界的反對聲浪，無法獲得董事會通過，導致支持此擴建案的館長阿姆斯壯三世（Thomas Armstrong III）在 1990 年請辭。

2001 年館方找了庫哈斯持續研究擴建的可能性，以懸挑的方式在布魯耶設計的美術館上方擴建的方案，在 2003 年又遭到董事會否決，館長安德森（Maxwell L. Anderson）憤而請辭。2004 年由皮亞諾接手，在街區內建造一幢九層樓高的塔樓，以玻璃通橋與舊館相連，讓布魯耶設計的美術館受到擴建的影響降到最低的方案，雖然這方案在 2005 年告終，無法與布魯耶設計的美術館成功對話，不過館方最後決定在曼哈頓下城區建造惠特尼美術館的新家並直接委託皮亞諾設計，讓他有機會與城市展開積極的對話 [圖 1-149~1-152]。[105]

基地位於高架公園（High Line）和哈德遜河之間的肉類加工區，一

側面向城市，另一側面向水岸遠眺新澤西。1980 年代遭廢棄的高架
鐵道面臨拆除之際，由於當地民眾自發性地推動保存活化廢棄鐵道

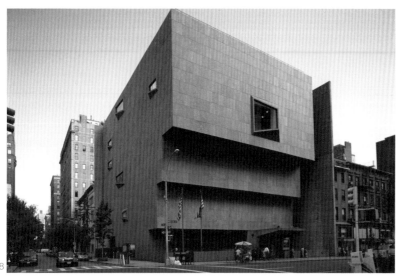

1-148

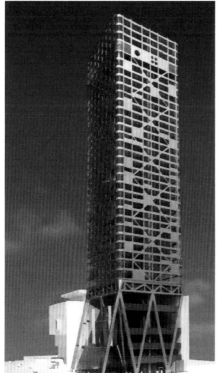

1-150

1-149 1-151

1-153　1-154

1-152

1-155

圖 1-152 惠特尼美
術館擴建提案／模
型，紐約，皮亞諾，
2004。

圖 1-153 廢棄的高架
鐵道，巴黎。

圖 1-154 高架的綠化
步道，巴黎，1993。

圖 1-155 高架公園，
紐約，2006-2009。

的運動，以巴黎在 1993 年將廢棄的高架鐵道（Viaduc des Arts）
成功改造成高架的綠化步道（Promenade Plantée）為藍本 [圖 1-153,
1-154]，2006 年開始對這段廢棄鐵路進行再開發，2009 年對外開放
的高架公園成為紐約的一個新的旅遊景點，吸引遊客人數從 2014 年
的 500 萬到 2019 年已達到 800 萬，原本沒落的肉類加工區轉型成
為充滿活力的社區 [圖 1-155]。

為了回應社區的這股活力，美術館在地面層退縮，將空間留給大眾，
讓街道滲入建築中，透過如梯田般的露台，除了提供戶外的藝術品
展之外，朝東可以飽覽紐約全景與城市進行對話，朝西不僅能觀賞

新澤西的日落，還可以與遙遠的西部對話，想像一直延伸到加州的景色 [圖 1-156]。

相較於布魯耶設計的惠特尼美術館，運用比街道低一層樓的下沉式前庭，隔開美術館與麥迪遜大道，僅以跨越從地下一樓出入的前庭上方的一道通橋連接美術館大廳，試圖在喧囂的市區創造一處藝術的淨土 [圖 1-157]。皮亞諾的惠特尼美術館則向城市敞開，與社區的日常生活一起脈動，呼應鑄鐵結構支撐的高架公園的出挑量體所遮蔽的地面層戶外空間，與高架公園下方的空間連成一片，供民眾在戶外廣場自由使用的移動式座椅，以及可以佇留休息的美術館咖啡座，為繁忙街區增添一處公共交流場所 [圖 1-158, 1-159]。

積極與城市對話的外部空間，搶走了美術館內部完全沒有柱子的展覽空間與頂樓自然採光的展覽空間的光彩，成為皮亞諾設計的惠特

圖 1-156 惠特尼美術館／梯田般的露台，紐約，皮亞諾，2007-2015。

圖 1-157 惠特尼美術館／跨越下沉式前庭的入口通橋，紐約，布魯耶，1966。

圖 1-158 惠特尼美術館／出挑量體遮蔽的地面層戶外空間，紐約，皮亞諾，2007-2015。

1-157

1-156　　1-158

1-159

1-160

圖 1-159 惠特尼美術
館／戶外廣場，紐約，
皮亞諾，2007-2015。

圖 1-160 惠特尼美術
館／頂層展覽空間，
紐約，皮亞諾，2007-
2015。

圖 1-161 惠特尼美術
館／頂層戶外空間，
紐約，皮亞諾，2007-
2015。

1-161

尼美術館引人注目的焦點。建築外觀也不再是由特殊的構築元件組成的建築形式，與高科技建築的簡單幾何形式大異其趣 [圖 1-160~1-162]。

在接受《大都會》雜誌（Metropolis）的訪問中，針對於受到質疑的北向立面，皮亞諾以剛落下來的一顆溫和的「隕石」（meteorite）比喻這座美術館，由於是新的東西，所以需要等待時間的考驗。如同：

> 龐畢度中心花了 10 到 15 年的時間才被城市接納……新美術館的缺陷就在於是「新的」，還沒有經歷城市日常生活的儀式。一座建築被城市所喜愛和接納需要時間。無論是劇院、大學、美術館還是教堂，都必須成為城市日常生活的一部分時，建築才會被接納。[106]

顯然新的惠特尼美術館並不需要像龐畢度中心一樣，要等待 10 年以上的時間才能融入城市之中。

2016 年完工的紐約惠特尼美術館，是皮亞諾完成的第 25 件美術館作品，在美國完成的第 14 件，是有史以來完成最多美術館作品的建築師。而且驚人的數量仍持續在增加，包括 2015 年透過競圖獲得在台北信義計畫區興建 54 層樓高的富邦人壽保險企業總部大樓，與三層樓高的富邦美術館的設計權。[107]

圖 1-162 惠特尼美術館／外觀，紐約，皮亞諾，2007-2015。

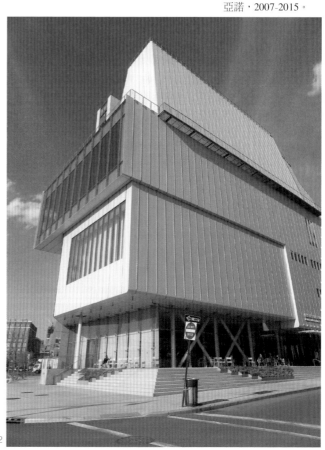

1-162

美術館建築設計的關鍵性議題

1971 年皮亞諾與羅傑斯組成的團隊贏得國際競圖，在 1977 年完成龐畢度中心之後，除了提巴武文化中心是經由競圖取得設計權之外，其他二十幾座的美術館作品都是由業主直接委託，令人羨慕與嫉妒。英國建築評論普瑞特（Kevin Pratt）便在《皮亞諾與美術館建築》的評論文章中，為皮亞諾在洛杉磯郡現代美術館改造計畫以及紐約惠特尼美術館的新址，兩度讓庫哈斯徒勞無功抱屈。[108]

強調雕塑性的量體外觀

皮亞諾在美術館建築設計如日中天的地位，如同 1960 年代的強生一樣，從 1960 年到 1972 年完成了七座美術館，其中有一座位於德國畢勒費爾德（Bielefeld），在建築師仍未國際化的年代非常罕見 [圖 1-163]。[109]

從密集完成的這七件作品可以發現，強生對美術館建築類型有一貫的設計手法，與萊特在 1959 年完成的紐約古根漢美術館雷同。在將近七十年職業生涯中唯一完成的一件美術館作品中，萊特以環繞大廳的斜坡作為參觀動線，並在外觀以陀螺的造型反映內部螺旋向上逐漸向外延伸的展覽空間。在貝聿銘與邁爾所設計的美術館也同樣可以看到類似的設計手法：在外觀強調雕塑性的造型，在內部以位於頂部採光與挑高大廳的大型樓梯或斜坡串連展覽空間 [圖 1-164, 1-165]。

圖 1-163 畢勒費爾德美術館／外觀，畢勒費爾德，強生，1968。

雖然當時的古根漢美術館館長史威尼（James Johnson Sweeney）在參與後期的建造過程與萊特發生許多爭執，也對萊特過世後六個月才完工的作品多所非議，不過此作品仍在 1986 年榮獲美國建築師學會 25 年建築獎殊榮，成為繼路·康的耶魯大學藝廊在 1979 年獲獎之後，第二件

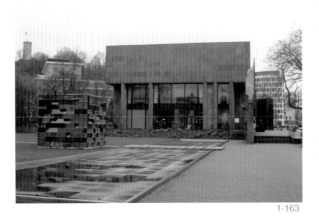

1-163

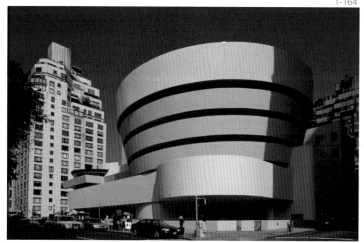

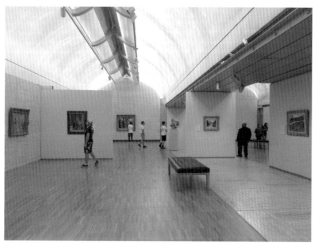

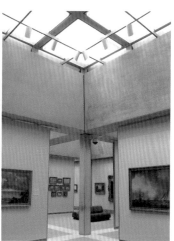

獲得此獎項肯定的美術館建築作品。

此獎項自 1969 年頒發至 2021 年共計 51 件作品獲獎,其中有 10 件美術館建築作品。[110] 路‧康所完成的 3 件美術館作品都獲得此獎項的肯定。1998 年與 2005 年獲獎的金貝爾美術館與耶魯英國藝術中心,運用特殊的構築手法滿足展覽空間自然採光的需求,引領美術館建築類型設計,聚焦在如何提供適宜的欣賞藝術品空間的關鍵性議題 [圖 1-166, 1-167]。

貝聿銘所設計的美術館在外觀也同樣強調雕塑性的量體,頂部採光與挑高的入口大廳以及如同雕塑作品般的樓梯,成為他所設計的美術館引人注目的焦點。

圖 1-164 古根漢美術館／外觀,紐約,萊特,1959。

圖 1-165 古根漢美術館／由斜坡連通的展覽空間,紐約,萊特,1959。

圖 1-166 金貝爾美術館／自然採光展覽空間,佛特沃夫,路‧康,1972。

圖 1-167 耶魯英國藝術中心／自然採光展覽空間,紐哈文,路‧康,1974。

在 1968 年完成的德莫伊藝術中心（Des Moines Art Center）增建，除了在外觀呈現雕塑感的造型之外，貝聿銘也以特殊的屋面結構在展覽空間引進自然光線 [圖 1-168, 1-169]。

1978 年完工的華盛頓特區國家畫廊東廂（East Building, National Gallery of Art），在平面、地板鋪面、中庭採光結構以及玻璃天窗，都貫徹執行以三角形組構整體建築空間的理念，1981 年榮獲美國建築師學會頒發國家榮譽獎（National Honor Award），為貝聿銘建立了在美術館擴建設計的口碑，讓他可以在 1982 年獲得執行羅浮宮整建計畫的設計委託。1989 年完工的玻璃金字塔入口不僅為羅浮宮注入新的活力，同時也讓貝聿銘贏得國際聲譽 [圖 1-170-1-173]。這兩座美術館作品也分別在 2004 年與 2017 年獲得美國建築師學會 25 年建築獎的肯定。

從日本甲賀市秀美美術館（Miho Museum, 1997）、盧森堡約翰公爵現代美術館（Musée d'art moderne Grand-Duc Jean, 2006）、蘇州博物館西部新館（2006）以及卡達多哈伊斯蘭藝術博物館（Museum of Islamic Art, Doha, 2008）可以看出，貝聿銘以嚴謹的幾何形式、雕塑感十足的外觀造型，以及位於採頂光的大廳，如同雕塑作品的樓梯，塑造了自己獨特的美術館設計風格 [圖 1-174-1-180]。

1979 年邁爾在美國印第安納州新哈莫尼（New Harmony）以雅典娜神廟命名的遊客與文化活動中心（New Harmony's Atheneum），串連內部三層樓的 U 型迴轉連續斜坡，讓參觀者可以體驗由重疊網格形構的複雜室內空間，以及連結內外的外部直通的階梯式坡道，成為此作品的設計焦點 [圖 1-181]。此案 1982 年榮獲美國建築師學會頒發的國家榮譽獎，2008 年也獲得美國建築師學會 25 年建築獎，讓邁爾成為繼貝聿銘之後密集承接美術館設計案的建築師，完成了運用斜坡串連展覽空間的邁爾式白派美術館系列作品：美國亞特蘭大高氏美術館（1983）、德國法蘭克福應用美術館（Museum für angewandte Kunst, 1985）、西班牙巴塞隆納當代美術館（Museu d'Art Contemporani de Barcelona, 1995）、美國洛杉磯蓋蒂中心

圖 1-168 德莫伊藝術中心／外觀，德莫伊，貝聿銘，1968。

圖 1-169 德莫伊藝術中心／自然採光展覽空間，德莫伊，貝聿銘，1968。

圖 1-170 國家畫廊東廂／外觀，華盛頓特區，貝聿銘，1978。

圖 1-171 國家畫廊東廂／大廳，華盛頓特區，貝聿銘，1978。

圖 1-172 羅浮宮整建計畫／玻璃金字塔入口外觀，巴黎，貝聿銘，1989。

圖 1-173 羅浮宮整建計畫／玻璃金字塔下方的大廳，巴黎，貝聿銘，1989。

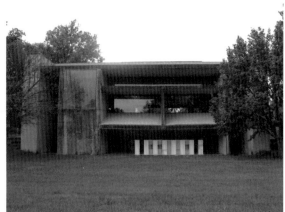

圖 1-174 秀美美術館
／隧道出口所見的美
術館外觀，甲賀市，
貝聿銘，1997。

圖 1-175 秀美美術館
／大廳，甲賀市，貝
聿銘，1997。

圖 1-176 約翰公爵現
代美術館／外觀，
盧森堡，貝聿銘，
2006。

圖 1-177 約翰公爵現
代美術館／大廳，
盧森堡，貝聿銘，
2006。

（1997）以及德國巴登巴登布達美術館（Museum Frieder Burda,
Baden-Baden, 2004）[圖 1-82~1-84, 1-182~1-185]。

繼邁爾之後，1987 年皮亞諾完成的梅尼爾美術館，在 2013 年獲得
美國建築師學會 25 年建築獎，延續路‧康運用構築手法創造自然採
光的展覽空間，皮亞諾開展了在美術館設計長達三十多年的霸業。
金梅爾曼（Michael Kimmelman）在《紐約時報》上撰文論及皮亞
諾的美術館作品提醒我們：「美術館繼續保有基本功能：即很好地
展示藝術。近兩個世紀以來，設計美術館的建築師似乎並不覺得這
很困難。突然之間，問題來了。」[111] 在業主梅尼爾夫人的引導下，
皮亞諾以如何創造欣賞藝術的優質展覽空間，作為設計美術館的核
心議題，讓一座美術館可以成為一座美術館。如同路‧康認為：「一
朵玫瑰會想成為一朵玫瑰。」[112]

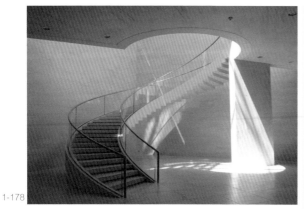

1-178

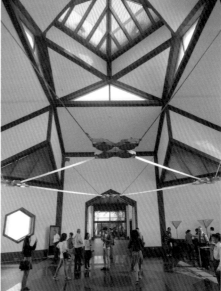

1-180

1-179

1-181

圖 1-178 約翰公爵現
代美術館／如同雕塑
作品的樓梯，盧森堡，
貝聿銘，2006。

圖 1-179 蘇州博物館
西部新館／外觀，蘇
州，貝聿銘，2006。

圖 1-180 蘇州博物館
西部新館／大廳，蘇
州，貝聿銘，2006。

圖 1-181 雅典娜神廟
遊客與文化活動中心
／外觀，新哈莫尼，
邁爾，1979。

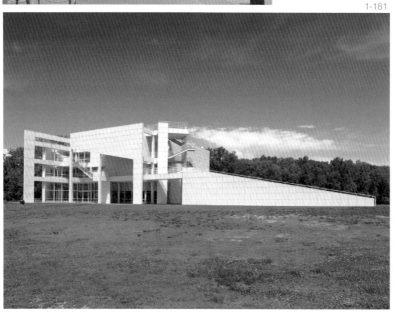

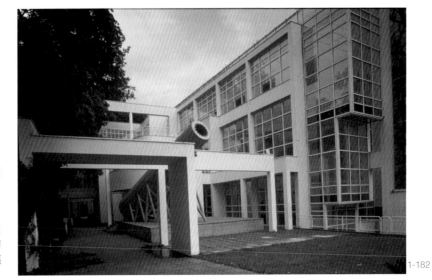

圖 1-182 應用美術館
／外觀，法蘭克福，
邁爾，1985。

圖 1-183 應用美術館
／連通展覽空間樓層
斜坡，法蘭克福，邁
爾，1985。

1-182

圖 1-184 巴塞隆納當
代美術館／外觀，
巴塞隆納，邁爾，
1995。

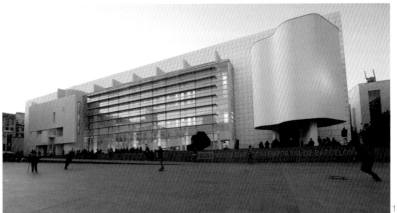

圖 1-185 巴塞隆納當
代美術館／大廳斜
坡，巴塞隆納，邁爾，
1995。

圖 1-190 安大略藝廊
／如同雕塑作品的樓
梯，多倫多／蓋瑞，
2008。

1-183

1-184 1-185 1-190

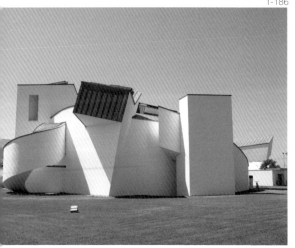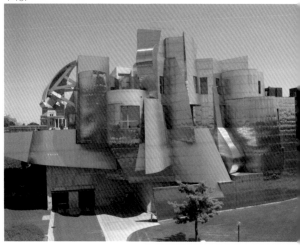

相較於蓋瑞以藝術家自居的美術館設計作品：德國萊茵河畔魏
爾的維特拉設計博物館（Vitra Design Museum, Weil am Rhein,
1989）、美國明尼阿波利斯的魏斯曼美術館（Frederick R.
Weisman Art Museum, Minneapolis, 1993）、西班牙畢爾包的古
根漢美術館（Guggenheim Museum Bilbao, 1997）、德國賀福特
當代美術館（Marta Herford, 2005）、加拿大多倫多的安大略藝廊
（Art Gallery of Ontario, 2008）與法國巴黎的路易‧威登基金會
（Fondation Louis Vuitton, 2014）[圖 1-186-1-191]，以及李柏斯金
（Daniel Libeskind）以非機能性概念衍生出複雜幾何空間的美術館
設計作品：德國柏林猶太博物館增建（Jüdisches Museum Berlin,
1999）、德國奧斯納貝克的菲立克斯 - 努斯包姆美術館（Felix-
Nussbaum-Haus, Osnabrück, 1998）、美國丹佛美術館增建（The
Extension to the Denver Art Museum, The Frederic C. Hamilton

圖 1-186 維特拉設計博物館／外觀，萊茵河畔魏爾，蓋瑞，1989。

圖 1-187 魏斯曼美術館／外觀，明尼阿波利斯，蓋瑞，1993。

圖 1-188 古根漢美術館／外觀，畢爾包，蓋瑞，1997。

圖 1-189 賀福特當代美術館／外觀，賀福特，蓋瑞，2005。

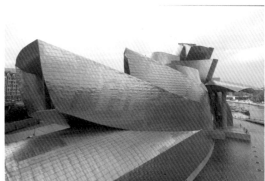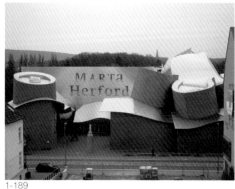

Building, 2006）、加拿大多倫多的皇家安大略博物館增建（The Extension to the Royal Ontario Museum, 2007）與立陶宛維爾紐斯的現代美術館（MO Museum, Vilnius, 2018）［圖 1-192~1-194］。致力追求完善的設計過程，導致皮亞諾的展覽空間過於一致性，可期待的重複性雖然贏得許多美術館董事會的信賴，卻引不起建築評論家克勒（Sean Keller）的興致。[113]

圖 1-191 路易‧威登基金會／外觀，巴黎，蓋瑞，2014。

圖 1-192 猶太博物館增建／外觀，柏林，李柏斯金，1999。

圖 1-193 丹佛美術館增建／外觀，丹佛，李柏斯金，2006。

圖 1-194 皇家安大略博物館增建／外觀，多倫多，李柏斯金，2007。

自然採光的發展趨勢

多次參與皮亞諾美術館採光設計的奧亞納工程師瑟德格衛克（Andy Sedgwick）認為，自然採光的美術館發展日益增長的趨勢，拜廿世紀末期多層膜玻璃圍封系統發展所賜。高透光率的多層膜玻璃，除了可以非常有效地過濾掉紫外線輻射並能反射熱量，引進室內的是

1-191　1-192

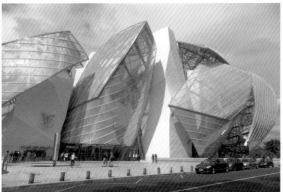

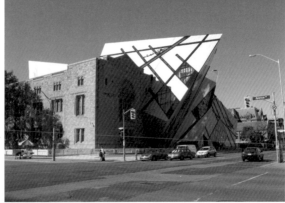

1-193　1-194

不帶熱量的自然光，不僅可以滿足展覽空間欣賞藝術品的需求也有節能的功效，大大降低自然採光美術館設計的難度。[114]

由瑟德格衛克負責採光設計，2016 年，烏鴉捕手建築團隊（Kraaijvanger Architects）在荷蘭瓦森納（Wassenaar）完成神似皮亞諾設計的沃林登美術館（Museum Voorlinden）[圖 1-195, 1-196]。這座有智能天篷可以控制照明的美術館榮獲了 2018 年英國皇家建築師學會國際卓越獎（RIBA Award for International Excellence 2018）的肯定。[115] 由此可見，在現今成熟的採光工程技術的支持下，如果業主只關注珠寶如何完美的呈現，而不在乎珠寶盒是否出自名家之手，僅聚焦在如何創造高品質的自然採光展覽空間的美術館設計，就無需勞駕大師親自操刀了。

2015 年由紐約建築團隊迪勒、史果費迪歐與倫夫羅（Diller Scofidio + Renfro）在美國洛杉磯完成的布羅德美術館（Broad Museum），雖然採光設計也是由瑟德格衛克負責，卻能創造有別於皮亞諾設計風格的自然採光美術館作品。2010 年該團隊與荷蘭的庫哈斯、瑞士的賀佐格暨德莫侯、法國的波棕巴克、日本

圖 1-195 沃林登美術館／外觀，瓦森納，烏鴉捕手建築團隊，2016。

圖 1-196 沃林登美術館／自然採光展覽空間，瓦森納，烏鴉捕手建築團隊，2016。

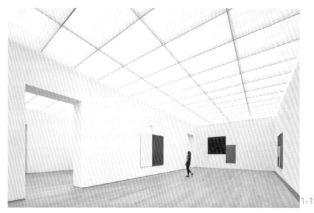

1-196

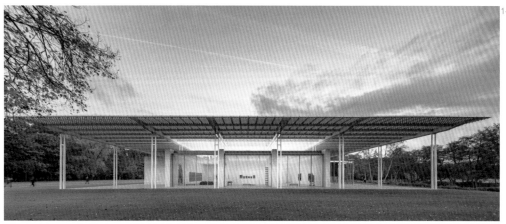

1-195

的妹島和世＋西沢立衛（SANAA）以及倫敦的外國辦公室建築團隊（Foreign Office Architects）等六組建築團隊受邀參加競圖，在首輪提案與庫哈斯一同進入決選，最後獲得業主青睞。[116] 由阻擋直射光進入室內的構築單元組成的屋面與牆面，在頂層展覽空間均布柔和的自然光線屋面除了來自屋面之外，由牆面進入的間接漫射自然光更賦予展覽空間無比的活力，展現建築師在善用成熟的採光工程技術下，仍然有發揮設計創意的空間 [圖 1-197~1-200]。

圖 1-197 布羅德美術館／外觀，洛杉磯，迪勒、史果費迪歐與倫夫羅，2015。

圖 1-198 布羅德美術館／直通三樓頂層展覽空間的電扶梯，洛杉磯，迪勒、史果費迪歐與倫夫羅，2015。

圖 1-199 布羅德美術館／屋面採光的頂層展覽空間，洛杉磯，迪勒、史果費迪歐與倫夫羅，2015。

圖 1-200 布羅德美術館／牆面採光的頂層展覽空間，洛杉磯，迪勒、史果費迪歐與倫夫羅，2015。

1-197

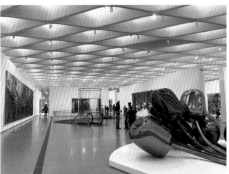
1-199

1-198

1-200

深受流行樣式影響的外觀

美術館建築類型設計的關鍵性議題，除了路·康與皮亞諾引領的內部展覽空間自然採光的問題之外，深受流行樣式發展影響的建築外觀形式，仍持續扮演美術館建築設計的試金石。

范土利在 1985 年舉辦的競圖中脫穎而出，在 1991 年完成的英國倫敦國家畫廊森斯布利翼樓（Sainsbury Wing at the National Gallery），2019 年獲得美國建築師學會 25 年建築獎。

相較之下，1976 年在歐柏林（Oberlin）完成的艾倫紀念美術館增建（Allen Memorial Art Museum Addition）以退縮的普普藝術幾何量體與歷史樣式的主樓連結，范土利在森斯布利翼樓呈現反差極大的立面表情 [圖 1-201, 1-202]，在面對特拉法加廣場（Trafalgar Square）的立面運用壁柱、頂部線腳與盲窗……等古典建築元素，試圖與威爾金斯（William Wilkins）所設計的復古建築樣式保持和諧關係，所有的古典建築元素在與舊館相鄰的立面完全消失，大面的深色玻璃牆面與古典形式的石材牆面形成強烈的對比效果。面對惠特科姆街（Whitecomb Street）的西側立面更極端地轉變成一道簡單的實牆面，只有在頂部有一道線腳稍稍呼應古典意味濃厚的西南向立面。內部展覽空間以宏偉的拱門創造參觀動線主軸，結合小展覽空間，滿足了欣賞大幅繪畫作品所需的景深感與欣賞小幅繪畫作品的親密性 [圖 1-203~1-205]。

圖 1-201 艾倫紀念美術館增建／外觀，歐柏林，范土利，1976。

圖 1-202 國家畫廊／面對特拉法加廣場的南向外觀，倫敦。

1-201　1-202

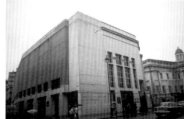

圖 1-203 國家畫廊森斯布利翼樓／南向外觀，倫敦，范土利，1985。

圖 1-204 國家畫廊森斯布利翼樓／西南向外觀，倫敦，范土利，1985。

圖 1-205 國家畫廊森斯布利翼樓／展覽空間，倫敦，范土利，1985。

1-204　1-205

後現代建築風格

後現代建築風格的美術館設計也出現在 1980 年代英國建築師史特林（James Stirling）完成的德國斯徒加特新國家畫廊（Neue Staatsgalerie, 1984）、哈佛大學薩克雷美術館（1985）與倫敦克洛爾畫廊（Clore Galleries, 1987）；以及奧地利建築師侯蘭（Hans Hollein）完成的德國門興格拉德巴赫的亞伯太山美術館（Abteiberg Museum, Mönchengladbach, 1982）與法蘭克福現代美術館（Museum für Moderne Kunst, 1991）[圖 1-131, 1-206~1-209]。

如同范土利在森斯布利翼樓與國家畫廊主樓之間留設了一條路徑，成為建築物後方的聖馬丁街（St Martin's Street）通往特拉法加廣場的步行捷徑 [圖 1-210]；史特林的斯徒加特新國家畫廊與侯蘭的亞伯太山美術館則提供了串連基地兩側不同高程街道的路徑；前者運用繞行中央開放式圓形內庭的步行坡道，後者透過階梯與入口廣場串連鄰近的修道院與下方的公園，反映後現代建築強調都市脈絡的設計思惟 [圖 1-211, 1-212]。

1-206

1-207

1-208

1-209

1-211

圖 1-206 新國家畫廊
／外觀，斯徒加特，
史特林，1984。

圖 1-207 克洛爾畫廊
／外觀，倫敦，史特
林，1987。

圖 1-208 亞伯太山美
術館／外觀，門興格
拉德巴赫，侯蘭，
1982。

圖 1-209 現代美術館
／外觀，法蘭克福，
侯蘭，1991。

圖 1-210 國家畫廊森
斯布利翼樓／與國家
畫廊主樓之間留設的
路徑，倫敦，范土利，
1985。

圖 1-211 新國家畫廊
／繞行圓形內庭的坡
道，斯徒加特，史特
林，1984。

圖 1-212 亞伯太山美
術館／串連入口廣場
與下方公園的樓梯，
門興格拉德巴赫，侯
蘭，1982。

1-210 1-212

美術館如何引起注意力

美術館的功能已經不只是滿足如何展示與保存藝術品的基本需求而已，同時也被賦予在城市中扮演更積極的角色。尤其是蓋瑞設計的畢爾包古根漢美術館引發的效應，讓美術館也成為振興城市經濟的文化觀光產業鏈的一環，美術館不僅是欣賞藝術品的沉思空間，也是文化娛樂場所。

班雅明（Walter Benjamin）在 1935 年發表《科技複製時代的藝術品》文章結尾時就曾論及：「傳統的藝術作品主要是通過遠距離的沉思來體驗的，現代的文化形式提供過於近身的接觸機會，藝術品的崇拜價值轉變為展覽價值，分心（Zerstreuung）取代了沉思。」他以繪畫與建築為例說明兩種注意力（attention）的形式，前者是集中注意力（concentration），後者是分散注意力（distraction）。[117] 真正的藝術是要透過集中注意力的沉思，成為奉獻的對象；分散注意力的大眾則將藝術品視為一種娛樂。這種發展趨勢除了反映在美術館內紀念品販售空間與餐飲空間日益成為受重視的設計議題外，美術館外觀獨特的造型、內部戲劇化的空間以及與藝術欣賞無關的空間，更助長大眾分散注意力。

圖 1-213 葛拉茲美術館／鳥瞰外觀，格拉茲，佛尼耶與庫克，2003。

1-213

＊設計獨特與戲劇化

為了迎接 2003 年歐洲文化首都，由佛尼耶（Colin Fournier）與庫克完成的葛拉茲美術館（Kunsthaus Graz），在慕赫河（Mur）西岸從一片紅色屋瓦中冒出來的藍色大泡泡。建築造型源於生物形態的（biomorphic）設計概念，運用 1066 片淺藍色壓克力玻璃被覆的有機曲面的量體架在透明玻璃的底層基座上，與周遭的建築物在造型、材料與顏色上都形成強烈的對比。無以名狀的建築造型引發各種聯想：「有鰓的大怪獸」、「毛毛蟲」、「巨大的膀胱」、「外星人入侵」以及設計者所給的暱稱「友善的外星人」（a friendly alien），考驗著所有人的想像力［圖 1-213, 214］。

墨西哥建築師羅梅羅（Fernando Romero）在墨西哥城新波蘭科（Nuevo Polanco）為岳父史林（Carlos Slim）——2010 到 2013 年《富比士》雜誌（Forbes）連續三年公布的世界首富——設計的索馬亞美術館（Soumaya Museum, 2011），由旋轉的菱形衍生非對稱的閃亮銀色雲狀量體，呼應館內收藏大量的羅丹（Auguste Rodin）雕塑作品［圖 1-215］。

有別於強生與貝聿銘以嚴謹的幾何形式創造雕塑感十足的外觀造型，羅梅羅運用數位技術產生的非歐幾里德幾何的形體，不僅在外

圖 1-214 葛拉茲美術館／東北向外觀，格拉茲，佛尼耶與庫克，2003。

圖 1-215 索馬亞美術館／外觀，墨西哥城新波蘭科，羅梅羅，2011。

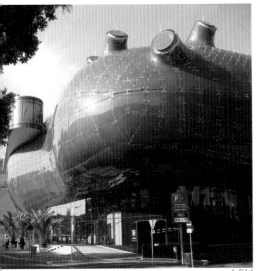

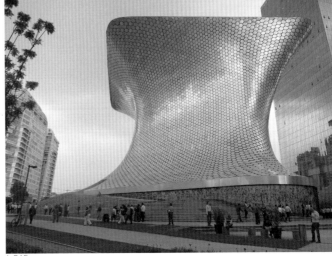

1-214　1-215

1-218 1-219

觀呈現另類的美術館外觀造型，也挑戰紐約現代美術館首任館長巴爾（Alfred H. Barr Jr.）在 1930 年代宣揚的「白色立方體」（white cube）展覽空間美學：希望透過最大限度地減少視覺干擾，讓觀賞者獲得對藝術作品的純粹體驗。免費開放的索馬亞美術館內部以螺旋坡道，串連流動牆面圍塑的六層獨特展覽空間，尤其是開闊的頂層展覽空間讓參觀者宛如在雕塑森林中穿梭，提供了另類的藝術欣賞空間體驗 [圖 1-216~1-219]。

儘管 1976 年愛爾蘭藝術評論家歐多賀提（Brian O'Doherty）在《藝術論壇》（Artforum）發表的《白色立方體內部：畫廊空間的意識形態》抨擊白牆的中立是一種幻覺，將藝術家與菁英觀賞者綁在一起，營造如同宗教聖地與世隔絕，在物質世界之外的永恆空間，完全不受時間的變遷所影響。[118] 不過如同范土利的「少即無聊」（Less

is a bore）並不足以撼動密斯（Ludwig Mies van der Rohe）的「少即是多」（Less is more）一樣，「白色立方體」的空間美學仍舊主宰著美術館展覽空間的設計。美國藝評家卡黎耶（David Carrier）點出了其中的道理：

> 當工業生產使富足成為可能時，最終的奢侈就是克制的稀疏。餐廳越大，盤子裡的食物就越少；商店越豪華，展示的服裝就越少；旅館越好，裝飾藝術就越少。似乎限制人舒適的能力 [......] 成為一種超然的體驗，將富人或文化人提升到我們其他人粗魯的過度放縱之上。藝廊的體驗是該結構的一部分。[119]

沒有參觀人數、購票收入壓力的私人美術館，會偏向提供沉思的空間欣賞藝術作品；希望推廣更親民的藝術欣賞的公立美術館，則需要挖空心思拉近藝術與大眾的距離，吸引大眾進入美術館參觀。

封閉式藝術寶庫向城市敞開，去除從喧囂的城市進入藝術沉思空間的儀式，融入城市日常生活之中的美術館設計，在龐畢度中心原本的設計已經充分體現：西側的斜坡廣場直接進入大廳；南向入口可直接進入夾層的臨時展覽空間並由電扶梯連結到大廳，1997 到 2000 年的整修後已關閉此入口；北向入口可直接搭乘連續的外掛

圖 1-216 索馬亞美術館／大廳，墨西哥城新波蘭科，羅梅羅，2011。

圖 1-217 索馬亞美術館／螺旋斜坡參觀動線，墨西哥城新波蘭科，羅梅羅，2011。

圖 1-218 索馬亞美術館／流動牆面圍塑的展覽空間，墨西哥城新波蘭科，羅梅羅，2011。

圖 1-219 索馬亞美術館／頂層雕塑作品展覽空間，墨西哥城新波蘭科，羅梅羅，2011。

圖 1-220 龐畢度中心／從未使用的北向入口，巴黎，皮亞諾與羅傑斯，1977。

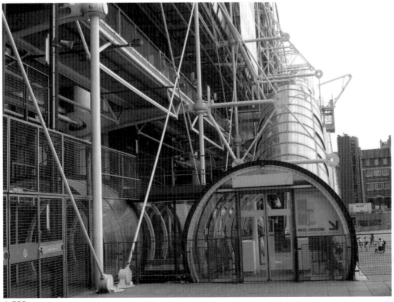

1-220

圖 1-221 龐畢度中心／大廳所見的廣場景象，巴黎，皮亞諾與羅傑斯，1977。

圖 1-222 舊金山現代美術館／大廳所見的圓筒採光井，舊金山，波塔，1994。

圖 1-223 舊金山現代美術館／通往景觀露台的金屬橋，舊金山，波塔，1994。

圖 1-224 舊金山現代美術館／通往景觀露台的採光圓柱體出口，舊金山，波塔，1994。

1-221

式管狀電扶梯，不過基於安全與管理的問題，此入口從未使用〔圖 1-220〕。儘管無法如原始構想從不同高程直接進入，龐畢度中心大廳面對廣場的玻璃牆面模糊了內外空間，大廳對廣場呈現的城市日常，不論是歡樂的街頭表演或是街友的生活，都能一覽無遺〔圖 1-221〕。搭乘管狀電扶梯時還可以從不同高度俯瞰城市，一直爬升到可以飽覽巴黎全景的南側最高的平台。

1-222　1-223

1-224

＊附帶觀賞城市景觀

相較於龐畢度中心運用外圍的垂直動線創造的增值功能，有些美術館則刻意地增添城市觀景的功能，成為美術館吸引大眾參觀的賣點。瑞士建築師波塔在 1994 年完成的舊金山現代美術館（San Francisco Museum of Modern Art）在大廳圓筒採光井上方有一條金屬橋連結到室外，位於中軸線上的觀景露台在外觀上以不同材質的採光圓柱體作為背景凸顯出重要性，不過由於面積有限也不夠高，頂多只能看到對街的耶巴布耶那公園（Yerba Buena Gardens），無法發揮觀景的功能 [圖 1-222~1-226]。

2005 年賀佐格與德·莫宏在舊金山金門公園（Golden Gate Park）

1-225

1-226

圖 1-225 舊金山現代美術館／面對耶巴布耶那公園的外觀，舊金山，波塔，1994。

圖 1-226 舊金山現代美術館／景觀露台所見的耶巴布耶那公園，舊金山，波塔，1994。

1-227　1-228

1-229

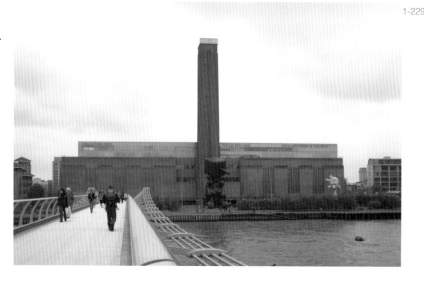

圖 1-227 笛洋美術館
／具標示性的塔樓，
舊金山，賀佐格與德·
莫宏，2005。

圖 1-228 笛洋美術館
／可遠眺城市全景的
塔樓頂層觀景台，舊
金山，賀佐格與德·
莫宏，2005。

圖 1-229 泰特現代美
術館布拉瓦特尼克大
樓／外觀，倫敦，賀
佐格與德·莫宏，
2016。

內完成的笛洋美術館（De Young Museum），位於西側一座 44 公
尺高的倒立梯形塔樓，除了可以清楚標示出美術館在公園內的位置，
大眾無須付費就能登上由 360 度玻璃牆面圍塑的塔頂觀景台，不僅
金門公園盡收眼底，也可遠眺城市全景，在美術館內創造了一處與
藝術欣賞無關的公共空間 [圖 1-227, 1-228]。塔樓頂層觀景台同樣
出現在 2016 年他們完成的倫敦泰特現代美術館布拉瓦特尼克大樓
（Tate Modern Blavatnik Building）[圖 1-229]。

相較於 2000 年完成由發電廠改造成的泰特現代美術館，他們在屋頂
增添兩層樓的玻璃量體，可以觀賞泰晤士河對岸的城市景觀，塔樓

頂層的 360 度觀景台則讓倫敦全景盡收眼底［圖 1-230~1-232］。透過觀賞城市景觀讓參觀大眾可以分心，避免在觀賞藝術品的過程中完全沉浸在沉思空間中產生「美術館疲勞」（Museum fatigue）[120]，也成為美術館吸引大眾參觀的亮點。

葛拉茲美術館（Kunsthaus Graz）在最上方沿著慕爾河延伸成一條可以眺望舊城區觀景長廊：「針管」（needle）［圖 1-233］。巴黎路易・威登基金會以鋼梁和木梁支撐不同形狀和弧度的玻璃網面，遮蓋不同樓層向外延伸的觀景平台［圖 1-234］。

1-230

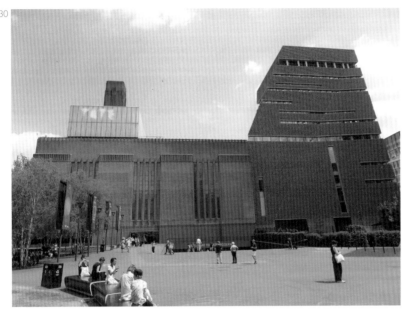

圖 1-230 泰特現代美術館／面對泰晤士河外觀，倫敦，賀佐格與德・莫宏，2000。

圖 1-231 泰特現代美術館布拉瓦特尼克大樓／頂層觀景台，倫敦，賀佐格與德・莫宏，2016。

圖 1-232 泰特現代美術館布拉瓦特尼克大樓／頂層觀景台所見泰晤士河對岸景色，倫敦，賀佐格與德・莫宏，2016。

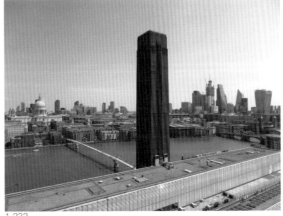

1-231　1-232

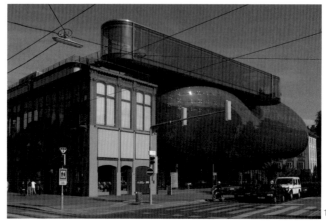

1-233

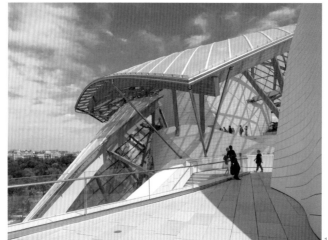

1-234

圖 1-233 葛拉茲美術
館／頂層觀景長廊，
格拉茲，佛尼耶與庫
克，2003。

圖 1-234 路易‧威登
基金會／玻璃網面遮
蓋的觀景平台，巴黎，
蓋瑞，2014。

圖 1-235 波士頓當代
藝術學院／外觀，波
士頓，迪勒、史果
費迪歐與倫夫羅，
2006。

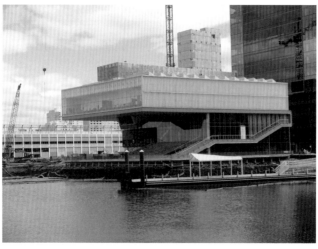

1-235

2006 年紐約建築團隊迪勒、史果費迪歐與倫夫羅完成的波士頓當代藝術學院（Institute of Contemporary Art）不僅在懸臂量體玻璃帷幕的長廊可以飽覽波士頓港口全景，階梯空間的媒體中心從懸臂量體下方凸出的窗口，成為放映波士頓港口現場直播的銀幕［圖1-235~238］。

在丹麥建築師團隊史密特、漢莫與拉森（Schmidt Hammer Lassen）2004 年完成的奧胡斯美術館（ARoS Aarhus Kunstmuseum）屋頂上，2010 年冰島與丹麥藝術家伊利亞森（Ólafur Elíasson,）完成了「彩虹全景」（rainbow panorama）圓形空中走道［圖 1-239~241］。這件大型的裝置藝術作品成功吸引大眾，讓奧胡斯美術館躍升為丹麥最多參觀人數第二名，僅次於哥本哈根北方漢勒貝克（Humlebæk）的路易斯安那現代美術館（Louisiana Museum of Modern Art）。

圖 1-236 波士頓當代藝術學院／觀景長廊，波士頓，迪勒、史果費迪歐與倫夫羅，2006。

圖 1-237 波士頓當代藝術學院／從懸臂量體下方凸出的外媒體中心窗口，波士頓，迪勒、史果費迪歐與倫夫羅，2006。

圖 1-238 波士頓當代藝術學院／外媒體中心內部空間，波士頓，迪勒、史果費迪歐與倫夫羅，2006。

1-237

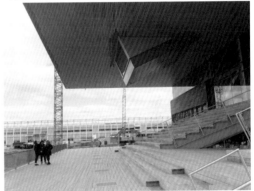

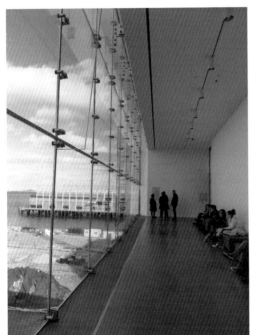

1-236

1-238

圖 1-239 奧胡斯美術
館／外觀，奧胡斯，
拉森，2004。

圖 1-240 奧胡斯美術
館／「彩虹全景」圓
形空中走道外觀，奧
胡斯，伊利亞森，
2010。

圖 1-241 奧胡斯美術
館／「彩虹全景」圓
形空中走道內部，奧
胡斯，伊利亞森，
2010。

圖 1-242 密爾瓦基美
術館夸德拉奇展館／
外觀，密爾瓦基，卡
拉塔瓦，2001。

對於如何滿足大眾參觀美術館的分心需求，建築師所能發揮的設計
創意也毫不遜色。西班牙建築師卡拉塔瓦（Santiago Calatrava）在
2001 年完成密爾瓦基美術館（Milwaukee Art Museum）的夸德拉
奇展館（Quadracci Pavilion），在可以欣賞到密歇根湖景色的拱形
結構大廳上方，有可移動式翼狀遮陽構件，如同在屋頂上裝設了一
把陽傘；每天中午十二點會上演收合與張開的秀，館內的參觀者會
聚集在戶外欣賞卡拉塔瓦的動態建築表演 [圖 1-242~245]。

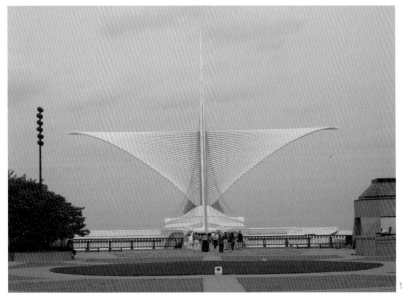

圖 1-243 密爾瓦基美
術館夸德拉奇展館／
大廳，密爾瓦基，卡
拉塔瓦，2001。

圖 1-244 密爾瓦基美
術館夸德拉奇展館／
翼狀遮陽構件的收合
狀態，密爾瓦基，卡
拉塔瓦，2001。

圖 1-245 密爾瓦基美
術館夸德拉奇展館／
翼狀遮陽構件的張開
狀態，密爾瓦基，卡
拉塔瓦，2001。

1-245

皮亞諾 設計的美術館聚焦在欣賞藝術作品的展覽空間，結合他熱衷工業化生產預製構件的建造方式與均布頂光系統引進自然光線，創造了皮亞諾式美術館：為藝術奉獻的沉思空間。

為藝術奉獻的沉思空間

相較於為了滿足分心需求花招百出的美術館而言，獲得看門道的內行人青睞的皮亞諾式美術館，在看熱鬧的外行人眼裡就顯得無趣！尤其是專業自信很容易陷入不假思索的操作過程，成熟的均布頂光系統如果沒有亮眼的構築方式襯托，將難以跳脫由於心智怠惰而產生無法避免的重複。

雖然沒有特殊構件元素，惠特尼美術館透過三個樓層展覽空間向外延伸的戶外展示露台，與相互串連的戶外樓梯以及地面層戶外廣場，延續龐畢度中心與城市產生互動關係，不僅可以觀賞城市景觀，也積極融入社區日常生活 [圖 1-156, 1-158, 1-159]；在外觀上也跳脫了常見的單純盒狀量體，呈現出更多樣性的面貌 [圖 1-162]。

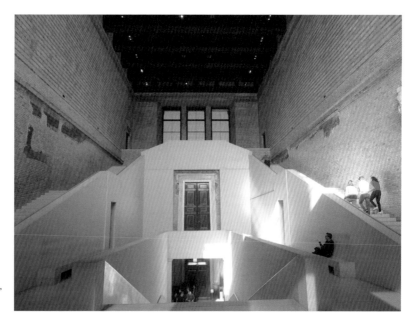

圖 1-246 新美術館整建／中央樓梯，柏林，奇普菲爾德，2009。

從完成的二十多幢美術館作品，可以發現自然光、透明性以及與城市對話，是皮亞諾設計美術館設計的關鍵元素。梅尼爾美術館開啟了皮亞諾思考如何透過屋面，讓展覽空間沐浴在均布的自然光之中的探索旅程；透過構件清楚的組合關係呈現的透明性，是皮亞諾從學生時期就持續追求的建築美學，成為他一生秉持的信念；從龐畢度中心就出現戶外或內部創造與城市對話的空間，也成為皮亞諾在公共建築作品中持續關注的設計議題，讓高科技建築反都市脈絡的原罪可以獲得救贖。

有些建築評論家認為皮亞諾以現代主義為基調，增添脈絡主義的高科技建築美術館設計風格，在外觀造型欠缺表現性與內部空間欠缺戲劇性，將成為明日黃花。[121] 不過比皮亞諾小 16 歲的英國建築師奇普菲爾德（David Chipperfield）則延續類似的風格，在廿一世紀的前二十年已經完成了十幢以上的美術館作品，儼然成為美術館設計霸主的接棒人。

1997 年，奇普菲爾德贏得柏林藝術島上新美術館（Neue Museum）整建的競圖，在二次世界大戰遭受嚴重破壞的歷史建築中，以沉穩的手法，在恢復原本的空間量體內，新的空間運用現代的材料與技術融入其中，在留下戰爭痕跡的兩側牆壁出現鋼筋混凝土的中央樓梯，沒有違合感的新舊並陳，保存了歷史記憶也展現迎向新紀元的意圖 [圖 1-246, 1-247]。歷經十二年的努力，在 2009 年完工後廣受好評，2011 年獲得歐盟當代建築獎（European Union Prize for Contemporary Architecture）的肯定，奇普菲爾德在美術館設計初試啼聲就一鳴驚人。

圖 1-247 新美術館整建／內庭展覽空間，柏林，奇普菲爾德，2009。

奇普菲爾德在 2011 年完成位於英格蘭西約克郡的赫普沃斯藝廊（Hepworth Wakefield Gallery），由十個梯形塊體組成的建築造型，頂層的展覽空間有來自斜屋頂上長條型天窗的自然光［圖 1-248~1-250]。

2013 年完成的三件美術館作品更確立了奇普菲爾德在美術館設計占有一席之地的國際聲譽。美國聖路易斯美術館（Saint Louis Art Museum）擴建的展覽空間以深格子梁屋頂結構引入柔和的漫射自然光，在外觀呈現極簡風格［圖 1-251, 1-252]；英國肯特郡北部馬蓋特（Margate）海灘旁的特納當代畫廊（Turner Contemporary gallery）由六個相同的展覽空間玻璃量體相互連結的建築造型，展

圖 1-248 赫普沃斯藝廊／量體模型，韋克菲爾德，奇普菲爾德，2011。

圖 1-249 赫普沃斯藝廊／外觀，韋克菲爾德，奇普菲爾德，2011。

圖 1-250 赫普沃斯藝廊／展覽空間，韋克菲爾德，奇普菲爾德，2013。

1-248

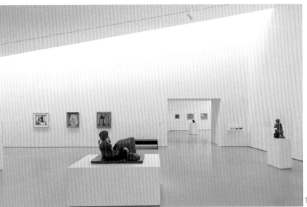

1-250

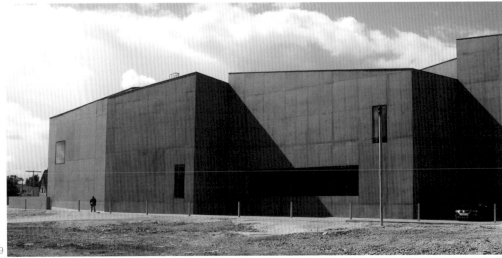

1-249

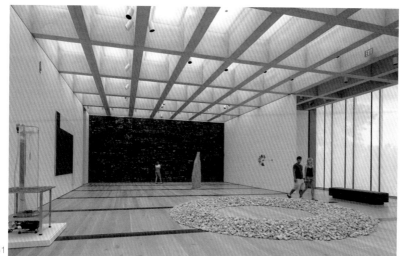

1-251

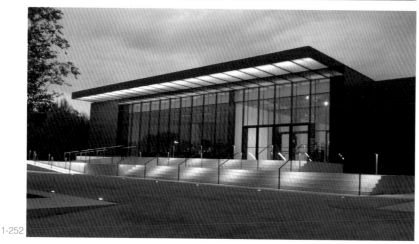

1-252

圖 1-251 聖路易斯美
術館擴建／展覽空
間，聖路易斯，奇普
菲爾德，2013。

圖 1-252 聖路易斯美
術館擴建／外觀，聖
路易斯，奇普菲爾德，
2013。

圖 1-253 特納當代畫
廊／外觀，馬蓋特，
奇普菲爾德，2013。

圖 1-254 特納當代畫
廊／展覽空間，馬蓋
特，奇普菲爾德，
2013。

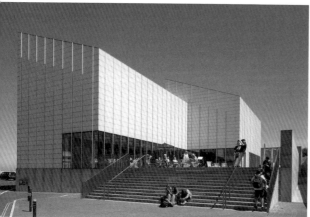

1-253　　1-254

覽空間透過天花的百葉系統柔化南向的自然光 [圖 1-253, 1-254]；墨西哥城的胡梅斯美術館（Museo Jumex）被覆當地的石灰華石板外牆，建築外觀直接反映頂層展覽空間引入自然光的鋸齒形屋面，入口廣場、地面層的半戶外空間與二樓的觀景平台積極回應周遭環境 [圖 1-255, 1-256]。

2018 年奇普菲爾德完成柏林美術島上的詹姆斯西蒙藝廊（James Simon Gallery）在外觀以現代形式詮釋史圖勒（Friedrich August Stüler, 1800-1865）設計的舊國家畫廊（Alte Nationalgalerie）柱廊 [圖 1-257, 1-258]。2020 年實現「2000 瓦社會」（2000-watt society）的環保概念並符合「灰色能源」（Gray Energy）的蘇黎士美術館（Kunsthaus Zürich）擴建，除了有開放的中央大廳與提供大眾互動空間之外，在閉館時間仍對外開放的商店、酒吧、大型活動空間與藝術花園更強化了美術館與城市對話的互動關係。

奇普菲爾德針對在展覽空間引入自然光的方式仍處於摸索的階段，展覽空間的形態呈現多樣性 [圖 1-250, 1-251, 1-254, 1-259]，不像皮亞諾運用發展純熟的系統化屋面呈現較均質化的展覽空間；在外觀以多樣化的構築方式呈現極簡建築風格，有別於皮亞諾追求工業化構件組合的透明性所傳達的高科技建築意象；追求美術館與城市的互動關係是兩人比較沒有差異的共通特色。

另一個耐人玩味的差別是：奇普菲爾德完全都是透過競圖的方式贏

圖 1-255 胡梅斯美術館／外觀，墨西哥城，奇普菲爾德，2013。

圖 1-256 胡梅斯美術館／入口廣場，墨西哥城，奇普菲爾德，2013。

1-255　　1-256

得設計權，柏林新美術館的整建與聖路易斯美術館擴建受到的肯定，仍舊得透過競圖的方式，才能贏得密斯在 1968 年完成的柏林新國家畫廊（Neue Nationalgalerie）的整建案，以及紐約大都會美術館西南翼樓的增建案。相較於皮亞諾完成的美術館作品，除了龐畢度中心與提巴武文化中心之外，都是業主直接委託的設計案。弔詭的是，不參加美術館競圖的獨特作風，並不妨礙他榮登設計最多美術館的霸主。以姜太公釣魚的方式承接美術館設計案，業主對可預期成果所給予的信賴，或許正是他能發展系統化的自然採光懸浮屋面，形塑皮亞諾式美術館風格的原因。

圖 1-257 詹姆斯西蒙藝廊／外觀，柏林，奇普菲爾德，2018。

圖 1-258 舊國家畫廊／外觀，柏林，史圖勒，1876。

圖 1-259 胡梅斯美術館／展覽空間，墨西哥城，奇普菲爾德，2013。

1-257

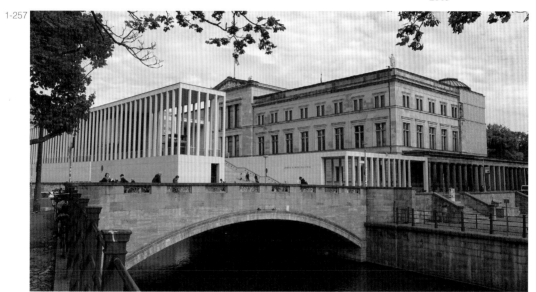

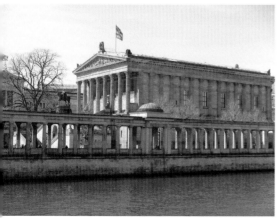

1-258　　1-259

建築是「冒險」與「說故事」

對於已經完成二十多幢美術館的多產建築師而言，是什麼能讓他對建築有興奮感呢？ 2014 年在惠特尼美術館即將完工前接受的一次問答訪談中，皮亞諾以建築是「冒險」與「說故事」回答了最後的一個提問：

> 建築從來都不會相同。每一天都是新的冒險。每一件新的設計案都是一次新的冒險。感覺就像是《魯賓遜漂流記》（Robinson Crusoe）登上新的島嶼，學習和發現新事物，永遠不會結束。必須接受對話，但接受對話並不意味著必須按照人們所說的去做，而是必須加以理解。這是工作本質的一部分。一幢好的建築總是在講述一個故事，有敘述內容。這就是為什麼寫作、繪畫或作為建築師並沒有那麼不同的原因。要有一個好的故事與好的文筆，必須兩者兼得。[122]

在海港城市熱那亞成長，熱愛航海，喜歡設計帆船以及在海上乘風破浪感受的皮亞諾，冒險（adventure）是他經常掛在嘴邊的一個字。2018 年在一場 TED 演講中，他對建築與冒險的關聯性作了界定：

> 建築是為公眾建造庇護所的藝術，不只是為個人，也為社區和大眾社會。社會一直在改變。世界也不斷在變。改變不易從人身上發覺，然而建築能反映出改變。建築物能體現出那些改變。這就是建築為什麼如此困難的原因，因為改變創造出冒險，建築也就是冒險。[123]

同時也對建築是說故事的藝術作了說明：

> 建築不只是反應了需求與必要性，也反應了人們的渴望與夢想。即使是最簡樸的小屋也不只是一片屋頂。建築除了屋頂之外還有故事；建築能說明住在那間小屋裡人的故事。不同建築有不同的故事。[124]

由構建清楚的組合關係呈現的透明性與城市的對話，皮亞諾從龐畢度中心開始講述他的美術館建築冒險的故事。在德梅尼美術館所出

現的自然光的冒險中，延續路‧康運用構築設計的巧思，讓繆思女神（Muses）掌管的藝術殿堂能沐浴在自然光下；皮亞諾則秉持透明性，為自然光打造特殊的工業化構件並成為屋頂結構構件的元素。巧妙地將自然光與透明性整合在一起的「繆思之光」，點燃了一系列美術館建築冒險故事的火種。

在與城市的對話上，有別於龐畢度中心高調地凸顯自我，德梅尼美術館則以自我克制的低姿態，試圖融入住宅社區之中。

經過脈絡主義洗禮的高科技建築發展，也在美術館建築冒險故事的系列中扮演關鍵性的角色，尤其是在提巴武文化中心呼應當地文化的「茅屋」，將自然光、透明性以及環境對話巧妙地整合在一起 [圖 1-66, 1-67, 1-260]。

為自然光打造特殊的工業化構件，逐漸以層化的方式融入整體的屋面結構，貝耶勒基金會美術館、湯伯利收藏館與芝加哥美術學院擴建的現代翼樓，都出現多層的採光構件組成如同「飛毯」的漂浮式屋面 [圖 1-70, 1-74, 1-110]。

結合數位運算技術，引入北向漫射自然光的點狀採光構件單元「噴嘴」，組成了納樹雕塑中心的懸浮屋面。在高氏美術館也出現了由嚴格控制北向的二次反射自然光進入展覽空間的「光勺」組成的採

圖 1-260 提巴武文化中心／面向大海的七個茅屋，努美阿，皮亞諾，1991-1998。

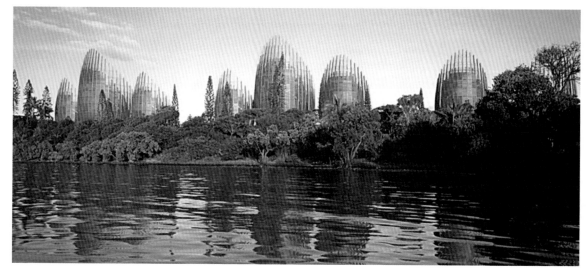

光屋面［圖 1-77, 1-261~1-263]。連續的平行斜板引入二次反射自然光的屋面，賦予洛杉磯郡現代美術館的布羅德當代美術館頂層展覽空間，與雷斯尼克館以及惠特尼美術館頂層展覽空間均布柔和的自然光［圖 1-264~1-266]。

當適合美術館的自然光結合構築透明性所發展的「繆思之光」達到極限時，皮亞諾還能像《一千零一夜》引人入勝地一直講述他在美術館建築的冒險故事，全賴與城市的對話，提供好故事的靈感［圖 1-267, 1-268]。

> 城市與你有肌膚之親，生為義大利人，從小就體認城市是建築物相互交流的地方。建築物和街道之間存在對話。這關乎可及性，關乎公民生活。生活在城市的人會知道如何表現文明的舉止、如何分享、如何與人接觸。建築也應如此。應該與城市對話，與人民對話。這樣的建築讓人們可以一起分享經驗，享受與分享生活。聚在一起說話是一種接納，是包容的開始，是公民生活的祕訣。[125]

建築是一個友善的職業。你需要成為一個建造者，同時又是一個人文主義者，因為建築是關乎人的。你還需要成為一名詩人，因為沒有美感的建築就不能成為人們感覺良好的地方。美麗是一個很難的詞；這可能有點膚淺。但真正的美不是膚淺的，因

圖 1-261 納樹雕塑中心／布滿點狀採光構件單元「噴嘴」的屋面，達拉斯，皮亞諾，1999-2003。

圖 1-262 高氏美術館擴建／採光構件單元「光勺」組成的屋面，亞特蘭大，皮亞諾，1999-2005。

1-261　1-262

為美是你應用的東西，不僅適用於事物的可見部分，還適用於
科學和知識。[126]

皮亞諾希望透過建造美的建築物可以讓城市更宜居。他相信更美麗
的城市，就會有更美好的市民。在 TED 的演講中曾提及他對美的看
法：美的意義不僅是美麗也意謂著美好。真正的美是當無形與有形
相結合所呈現的狀態，這個概念不只適用於藝術或自然，也同樣適
用於科學、人類的好奇心以及相互扶持，這就是為什麼我們會說：「美

1-263

1-264

圖 1-263 高氏美術館
擴建／威藍德展館頂
層展覽空間頂部採
光，亞特蘭大，皮亞
諾，1999-2005。

圖 1-264 洛杉磯郡現
代美術館，布羅德當
代美術館／平行斜版
組成的自然採光屋
面，洛杉磯，皮亞諾，
2003-2007。

麗的人」或「美麗的心靈」。只要改變人們對美的眼光，美就可以讓人變成更好的人。

　　建築令人讚歎的原因是因為建築本身就是一門藝術。但它是門非常微妙的藝術，介於藝術和科學的一門學問。建築學的養分充斥在我們每天的生活當中，被需求的力量所驅動著，蠻令人讚歎的，建築師的生活也同樣令人讚歎。身為建築師，早上十點，必須要像個詩人，真的。但在十一點，就得變成人文主義者，要不然就會走偏了。到了中午，一定要回到營建者的立場。

1-265

1-266

圖 1-265 洛杉磯郡現代美術館，雷斯尼克館／平行斜版組成的自然採光屋面，洛杉磯，皮亞諾，2006-2010。

圖 1-266 惠特尼美術館／頂層展覽空間頂部採光，紐約，皮亞諾，2007-2015。

必須要有建造建築物的能力，因為，最終，建築物本身就是一
門建造的藝術，為人類建造庇護所的藝術。[127]

皮亞諾同樣抱持透過專業可以創造更美好社會的理念，與羅斯金
（John Ruskin）反工業文明的思想背道而馳，也不像柯布高喊煽動
性的「建築或革命」（Architecture ou Révolution）[128] 口號鼓吹建
築工業化生產，他以踏實的建造實踐夢想，由工業化構件的組合所
展現的透明性建築美學，讓與城市對話的高科技建築所散發出來的
人文主義光輝，在美術館建築中化身為「繆思之光」。

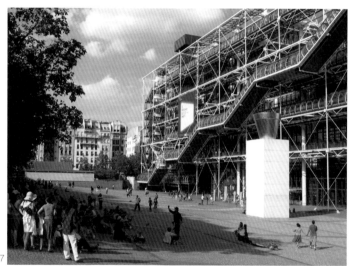

1-267

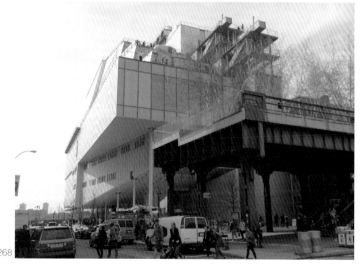

1-268

圖 1-267 龐畢度中心
／西側入口廣場，巴
黎，皮亞諾與羅傑斯，
1971-1977。

圖 1-268 惠特尼美術
館／融入城市中的外
觀，紐約，皮亞諾，
2007-2015。

Part ❷ 自然・光

一、皮亞諾自然採光美術館設計的源起

隨著人工照明燈具與現代化空調設備的商業量產，廿世紀50年代後美術館建築的發展，出現了以系統化天花整合人工照明燈具，取代傳統以自然採光為主的照明形式。由於光源穩定性與發熱量低的特性，人工照明燈具對傳統美術館建築自然採光的形式造成衝擊。均布式的人工照明天花、燈箱與投射燈，逐漸成為美術館建築呈現藝術作品的現代化利器。藉由懸吊式天花包覆空調設備與人工照明燈具，美術館建築逐漸發展出脫離古典形式與空間特質的現代建築樣式。

然而1960年代中期，美國建築師路·康（Louis I. Kahn）在美術館設計中，藉由構築形式引進自然光線來形塑展示空間特質的作法，為美術館的建造開啟了兼具自然採光、設備系統整合與結構表現的設計思惟[圖2-1~2-3]。延續路·康對於美術館建築自然採光的設計哲理與空間構築的手法，在當代美術館建築的發展過程中，出現了許多標榜自然採光的創新案例。其中，以義大利建築師皮亞諾的美術館建築最具有代表性。

皮亞諾除了延續了路·康在美術館建築中整合特殊的自然採光構造

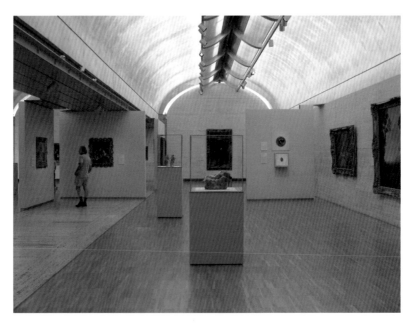

圖 2-2 金貝爾美術館／自然採光展示空間。

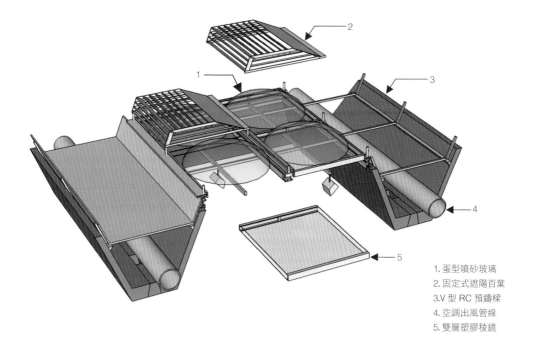

1. 蛋型噴砂玻璃
2. 固定式遮陽百葉
3. V 型 RC 預鑄樑
4. 空調出風管線
5. 雙層塑膠稜鏡

圖2-1 耶魯大學英國藝術中心／ 結構、設備與自然採光整合3D拆解圖。

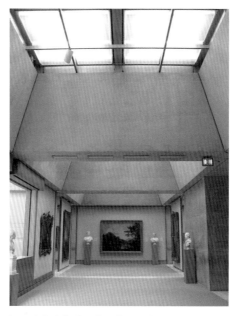

圖2-3 耶魯大學英國藝術中心／自然採光展示空間。

與結構形式的設計策略，也同樣追求展現材料本質與構造細部的形式表現。2008 年 11 月，當金貝爾美術館（Kimbell Art Museum）董事長佛特森（Kay Fortson）宣布由皮亞諾擔任增建計畫建築師時表示：「我很喜歡皮亞諾的設計，在實質與象徵層面上，他連結了金貝爾美術館的過去與未來。」[129] 表達了皮亞諾與路・康在美術館建築設計上承先啟後的時代意義。

有別於路・康充滿紀念性的空間布局與古體的形式表現特徵，皮亞諾的美術館建築展現出兼具當代工程技術與傳統工藝特質的構築手法，以輕巧、透明與開放的建築形式，來表現技術與文化融合的時代性意義 [圖 2-4, 2-5]。

在 1977 年啟用的龐畢度中心，皮亞諾重新定位了美術館建築的當代特質。相較於傳統的美術館建築必須展現與保存文化發展精神的寶

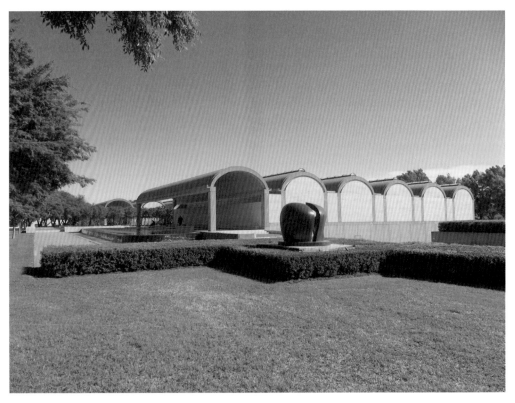

圖 2-4 金貝爾美術館 (1972)，路・康。

藏空間特性（Treasure House），龐畢度中心體現了當代藝術講求創新與溝通互動的大眾空間（People House）。[130]

思考當代美術館的設計理念，皮亞諾反對以歷史的陳規來恢復古代的文化內涵，他認為代表當代美術館新的文化意象，必須由兼具傳統工藝特質的現代化構築技術與程序來展現。就像當代藝術家勇於顛覆傳統的形式規範，創造具有時代精神的藝術作品一樣，皮亞諾認為建築師應該在歷史上扮演創造者的角色，努力突破材料與工程技術上的限制，建造出具有當代文化特質的美術館建築。

在皮亞諾的建築作品中，除了強調技術、工藝與文化的整合之外，仿效與融合自然環境的特質也是其設計思考的重點。他往往在設計的發展過程中，仔細地思考聲音、陽光、風……等自然因子，如何在空間中扮演實質（節能的環境控制）與非實質（空間表現力）的

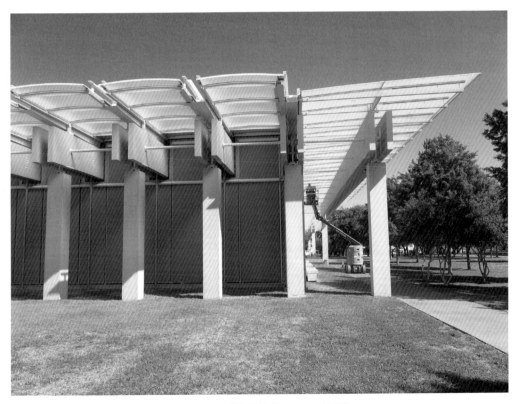

圖 2-5 金貝爾美術館增建（2013），皮亞諾。

角色，並學習自然的有機形式在回應環境特性時的幾何邏輯。正如皮亞諾闡述建築、技術與環境整合的設計哲理時所言：

> 建築或技術去模仿自然，既不是使用自然材料、方言、仿生或形式的問題，而是要有如科學解開自然的祕密，引領著技術的優勢。有時會因為過度人造或非自然的目標設定而產生錯誤，然而都要如實地接近自然本質。特別是在人造物中要創造出高性能的應用模式。這個人造物或組成構件具有仿生形式，不是因為它的風格形式特質，而是因為它經濟地、有效率地與精確地回應了其有機生成的目的。[131]

他擅長以技術作為手段，建構具有地域與時代特性的建築作品，在當代建築發展的歷史脈絡中，扮演空間與形式開拓者的角色。除了以技術實踐展現融合傳統與當代特質之外，對於空間本質的思索，皮亞諾認為空間必須能夠激起人們內心的情感，而空間的非物質性元素正是引發這些情感的關鍵要素。對此他曾提及：

> 空間是由體積所建立，高的和低的，壓縮和擴張，平靜和緊張，水平面和傾斜面。這些元素都試圖激起人們內心的情感。我相信操作空間的非物質性元素是很重要的一件事，我對此探究深深著迷。我認為在我的建築中這是引領我創作的主要趨勢之一。[132]

有鑑於此，當設計一幢美術館建築時，皮亞諾思考著如何應用非物質性元素，創造一處適合冥想的空間環境。它的空間特質不僅需要完美的自然光線與寧靜的氛圍，還必須能夠引起參觀者對藝術作品的感官刺激與情感的投射。對此，皮亞諾提出透明性的空間概念以及引進自然光線的空間構築手法，藉由材料、結構與技術的整合，為藝術作品創造了演色性極佳的照明條件，並形塑出充滿理性構築詩意與去質化的展示空間氛圍。

回顧皮亞諾的美術館建築實踐，最初從龐畢度中心開始，展現出他對融合傳統工藝與當代技術的構築特質，體現了他追求工業化生產組裝與展現結構元件組合的構築美學。

梅尼爾美術館是皮亞諾的美術館構築思惟從「技術邏輯」轉向「環境邏輯」的分水嶺，美術館建築設計的核心是在地自然環境的氣候特質，不單純只是結構與技術的整合表現。巧合的是，梅尼爾美術館最初是委託給路・康負責設計（1972-74），然而在梅尼爾先生與路・康相繼去世後，設計案僅留下對基地配置與自然採光的規畫願景［圖 2-6］。直至 1982 年，才在龐畢度中心巫爾登館長的推薦下，由皮亞諾接手停滯十年的美術館興建計畫。延續路・康整合空間組成、服務設備、採光構造與結構形式的構築思惟，皮亞諾發展出不同於路・康古體的自然採光空間氛圍，結合自然光線、玻璃與金屬結構元件的組構特性，展現出輕量化與透明的非物質性空間特質。

皮亞諾的美術館設計從構思非物質性的空間特質肇始，透過構築策略的理性操作而展現出透明性的空間氛圍。我們試圖從非實質的（自然採光美術館的空間特質），以及實質的（材料、技術與空間整合的邏輯）設計構思的角度，來解析皮亞諾的美術館空間內在特質之構成理念，以及他如何有系統地整合材料與技術進行空間的組構，並進一步揭示由非物質性元素所展現的自然採光美術館的構築思惟與實踐的過程。

圖 2-6 路・康設計的梅尼爾美術館／配置草圖。

皮亞諾的美術館建築沿襲他早期作品，講求使用彈性與系統化組成的空間組織模式。然而從龐畢度藝術中心至今，皮亞諾的美術館建築並沒有發展出固定不變的形式操作方式，而是藉由發揮材料與技術的特性來解決設計問題，並形成某種具識別性的空間特質——透明性與自然採光。

如何創造出透明性的空間特質，結構形式的輕量化（lightness）設計，成為皮亞諾探索構築邏輯的關鍵因素。針對結構形式進行輕量化的思考，不僅讓皮亞諾了解到構造元素強度的極限與彈性的組構模式，也指引他為結構形式創作出符合材料特性最合適的幾何形體。換言之，輕量化的構築策略揭露了皮亞諾展現透明性的設計思惟時，其內在的合理性與外在必然性的邏輯關係。

思考自然光線、輕量化、透明性與空間形式之間的交互影響，皮亞諾曾提及：

> 「當你和光線一起工作時，在探索輕量化和透明性的過程中，會有一種邏輯和詩意的連續性。從上方漫射下來的自然光線是我作品的一個不變特徵。」[133]

對他而言，輕量化是展現透明性的一種手段（物質性層面——理性），而透明性則是一種詩意的空間品質（非物質性層面——感性）。

皮亞諾美術館空間特質的另一項關鍵因素，是自然光線所營造的空間氛圍。皮亞諾認為自然光線並非僅只是一種物理能量，最重要的是：它具有去質化空間的能力，在與輕量化的結構形式交互作用下，能夠使得空間形式產生皮亞諾所謂的非物質性的特質。因此：

> 「自然光線不僅僅是一種物理性質的強度，也是一種顫動。它具有讓光滑材質粗糙化、賦予一個平坦的表面三向度特質的能力。在我的工作室中，對光線、色彩與材料質地不斷探索與發展是我們的工作重點項目之一。」[134]

為了開發自然光線的潛在特性及有效地調控自然光線的品質，皮亞諾在美術館的展示空間中，創造了多層次平面疊合的採光構造組成，

在垂直向度上形塑出服務空間（採光天窗層）與被服務空間（展示空間）的空間延續性，增添了參觀者對不同空間位置的視覺感知體驗。此外，藉由暴露結構形式的組構層次，參觀者可以清楚地感受到自然光線如何在結構元素的構築邏輯中被引進到展示空間中，並透過採光天窗構造材料的變化，形塑出柔和的光線品質。

皮亞諾應用自然光線與輕量化採光構造的組構，形塑出具有非物質性特質的空間形式與透明變化的視覺感知體驗 [圖 2-7]。

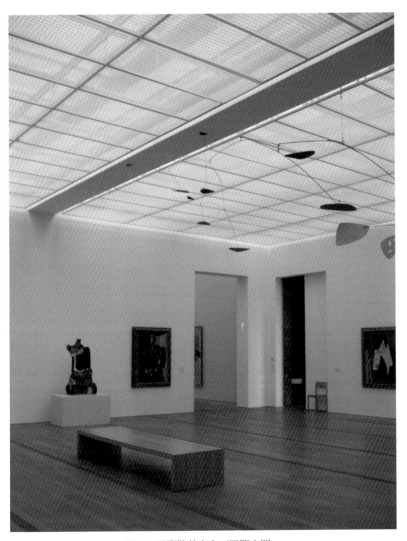

圖 2-7 貝耶勒基金會／展覽空間。

繼1971年龐畢度藝術中心以外露的設備管線與結構骨架,突破了西方傳統社會對美術館建築樣式與空間組成的古典美學認知之後,皮亞諾對自然採光的空間形式、結構與特殊採光構造的設計探索,展現了當代美術館建築設計在材料與工程技術發展上的劃時代特質。

經由整合構造材料、結構系統與建造技術,皮亞諾的美術館建築展現清楚的構築邏輯與輕巧透明的空間形式。在探索美術館自然採光的設計整合邏輯時,皮亞諾融合了傳統與現代、技藝與科技、歷史與時代精神的設計理念,將場所的屬性透過構築整合轉變成空間的形態與特質,並體現於元件組合與系統化整合的組構策略中。其中,遮陽的策略、有害射線的排除與過濾、照明強度的控制、光線的擴散與漫射以及溫度的控制,構成皮亞諾自然採光構築策略的核心議題。他藉由精確細緻的細部組成與清晰的建造秩序,引進自然光線的同時,也詮釋了融合技術與場所特質的構築理念。

藉由文獻與細部圖面的分析整理以及繪製 3D 透視圖,模擬構造元件組成的模式,針對從 1982 年起至 2014 年所完工的 11 幢自然採光美術館［表 2-1］,透過案例分析可以進一步理解皮亞諾的美術館設計的構築思惟。案例的探討將探究兩個議題:1. 自然採光與空間的設計理念——自然光線與採光形式的設計思惟與發展、空間組織構想;2. 自然採光系統的構築實踐,兩個觀點來探究皮亞諾在設計思惟與構築實踐之間的推演過程,並分析歸納出其採光策略在材料、構造與工程技術整合上的特性。

表 2-1 11 幢自然採光美術館案例一覽表

	建造時間	案例名稱	地點（城市，國家）
01	1982-1987	梅尼爾美術館	休士頓，德州，美國
02	1992-1995	湯伯利收藏館	休士頓，德州，美國
03	1991-1997	貝耶勒基金會	黎恩，瑞士
04	1999-2003	納榭雕塑中心	達拉斯，德州，美國
05	1999-2005	高氏美術館增建案	亞特蘭大，喬治亞州，美國
06	1999-2005	保羅・克雷中心	伯恩，瑞士
07	2000-2009	芝加哥藝術學院增建案	芝加哥，伊利諾州，美國
08	2003-2010	洛杉磯郡現代美術館增建案	洛杉磯，加州，美國
09	2007-2013	金貝爾美術館增建案	佛特沃夫，德州，美國
10	2006-2014	哈佛大學美術館修建與增建	劍橋，麻州，美國
11	2007-2015	惠特尼美術館	紐約，紐約州，美國

1. 梅尼爾美術館

繼 1977 年以高科技建築形式完成法國龐畢度藝術中心的規畫設計之後，皮亞諾於 1982 年接獲梅尼爾藝術基金會的美術館設計委託案。基地位於德州休士頓市一處將近一公頃的藝術園區 [圖 2-8]。梅尼爾藝術基金會收藏了超過一萬件的藝術珍品，其中包括古代、非洲與超現實主義的經典傑作。基地周邊為 1920 年代所興建完成的住宅社區，因此皮亞諾在規畫新館時採用與社區建築相似的建築比例、尺度與外牆材料，和諧與善意地融入當地的脈絡特質。

至今，整個藝術園區包括：梅尼爾美術館、湯伯利收藏館、丹・弗萊文裝置藝術館（Dan Flavin Installation）、拜占庭壁畫教堂（Byzantine Chapel）、梅尼爾繪畫學院（Menil Drawing Institute），形成一個完整而具有特色的藝術公園。

兩層樓高的梅尼爾美術館，由結構模矩形成 152 公尺的長條型配置。配合基地周遭的都市脈絡，皮亞諾將美術館空間配置成東西長向的矩形量體，形塑出融入當地社區紋理的藝術殿堂；在南、北向設置服務性與主要入口。基於服務與被服務空間的機能特性，皮亞諾將

圖 2-8 梅尼爾美術館／配置圖

地下室與南向區塊規畫為主要的服務性空間；為了能夠引進比較穩定的自然光源，北向則設計成單樓層自然採光的展示與公共空間，南側的服務空間則設計成二層樓的建築量體。

皮亞諾依循結構系統的模矩，利用雙層牆體的組合，將展示空間依照展場規畫的特質劃分成大小不同的空間單元。而展示空間則規畫於整體美術館的北側區塊，主要作為臨時性與特別展示之空間機能使用，由內部街道串聯起中央大廳、南側服務空間與北側展示空間的機能運作，地下室與二樓空間則作為設備機房、儲藏空間與辦公空間使用 [圖 2-9-2-14]。

考量當地陽光日照時數長與高溫多雨的特性，梅尼爾美術館自然採光的構築實踐主要有三個設計策略：1. 遮陽與擴散光線；2. 有害光線的排除和過濾；3. 溫度的控制。遮陽的策略整合於結構系統的組成邏輯，鋼線網水泥葉片（ferro-cement leaf）遮陽板是屋頂鑄鋼桁架（cast steel truss）的下部構件。葉片遮陽板二維向度的曲率不僅隱藏了空調的回風管線，也阻擋了直射的太陽光，讓自然光在葉片間形成多次的反射，達到均勻擴散光線的效果。皮亞諾應用構造元件的幾何特性，系統化地整合了結構、遮陽、空調管線與光線的擴散問題 [圖 2-16-2-18]。

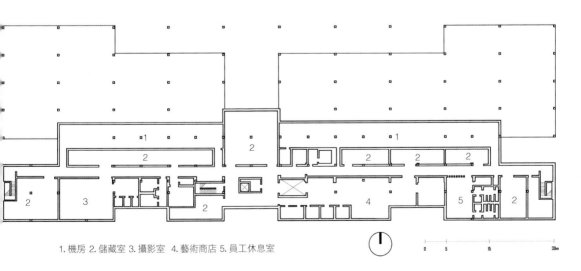

1. 機房 2. 儲藏室 3. 攝影室 4. 藝術商店 5. 員工休息室

0　　　5　　　　15　　　　　　30m

圖 2-9 梅尼爾美術館／地下一層平面

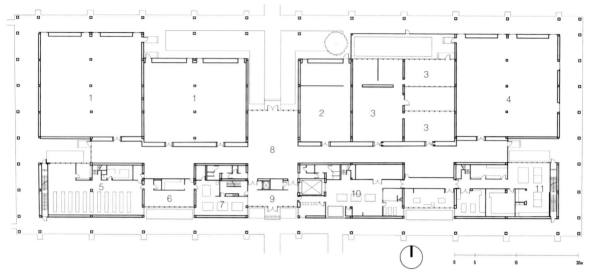

1. 當代藝術展覽空間 2. 特展空間 3. 古代藝術展覽空間 4. 現代繪畫和雕塑展覽空間
5. 圖書館 6. 員工休息室 7. 策展空間 8. 大廳 9. 員工門廳 10. 收發室 11. 保存實驗室

圖 2-10 梅尼爾美術館／一層平面圖

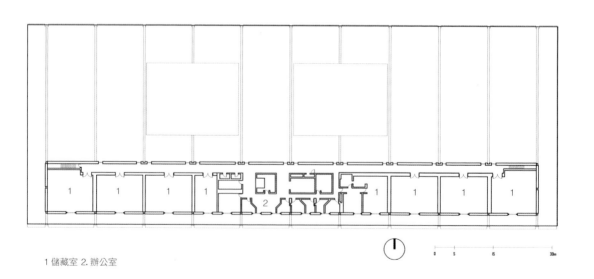

1 儲藏室 2. 辦公室

圖 2-11 梅尼爾美術館／二層平面圖

圖 2-12 梅尼爾美術館／南向立面圖。

圖 2-13 梅尼爾美術館／北向立面圖。

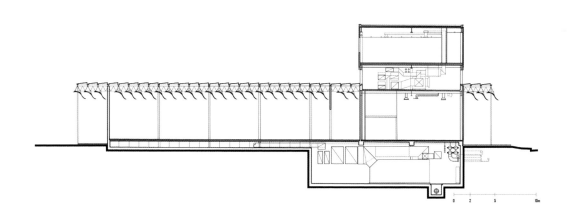

圖 2-14 梅尼爾美術館／長向剖面圖。

在探索遮陽板形式的過程中，皮亞諾提出了模仿生物塑形
（biomorphic shaping）的概念，他認為在自然的形體中潛藏了形
式和結構的效率與經濟性。皮亞諾將遮陽板的構造形式發展成有如
「指頂花」（Digitalis）花瓣的 X 光圖像［圖 2-15］，能夠有效地將直
射日光反射成間接的自然光線，並形成均布的光束投射於展示空間
中。設計團隊最終稱遮陽構造元件為自然光線的反射葉片。

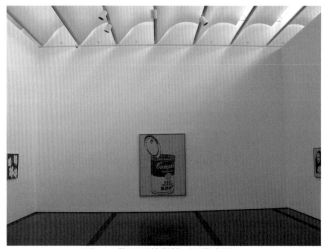

圖 2-16 梅尼爾美術館／展覽空間。

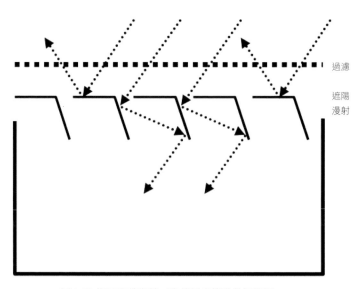

過濾

遮陽

漫射

圖 2-17 梅尼爾美術館／自然採光策略分析簡圖。

圖 2-15 梅尼爾美術館／指頂花瓣的 X 光圖像。

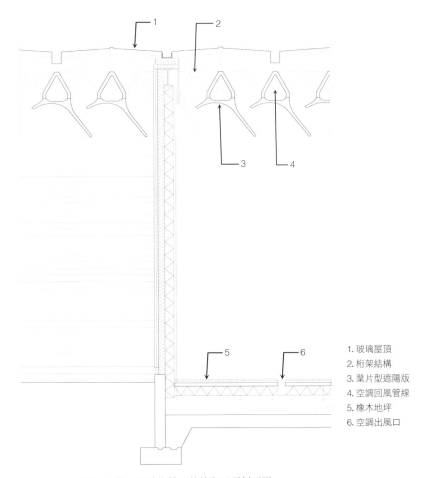

1.玻璃屋頂
2.桁架結構
3.葉片型遮陽版
4.空調回風管線
5.橡木地坪
6.空調出風口

圖 2-18 梅尼爾美術館／外牆與屋頂剖面圖。

桁架結構支撐的屋頂由一系列的玻璃板所覆蓋，能夠隔絕外部風雨的侵襲，以及過濾太陽光中的有害射線，保護美術館中對光線較敏感的藝術作品。自然光線經由玻璃過濾、葉片型遮陽板的阻擋、反射與擴散後形成線型均勻分布的自然光源。

另一方面，自然光線形成的熱輻射也因葉片遮陽板的阻擋，累積在玻璃板與桁架結構間，再經由穿梭在桁架結構間的空調回風管線回收；將向下的熱輻射降到最低，使得展示空間的溫度能夠趨於穩定，減少冷卻空調的負荷。而空調的進氣則是由高架的橡木地坪中的空調出風口排出，形成展示空間主要的溫度控制系統 [圖 2-18~2-20]。

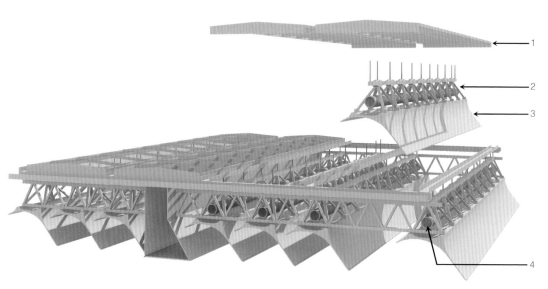

1

2

3

4

1. 玻璃屋頂
2. 桁架結構
3. 葉片型遮陽版
4. 空調回風管線

圖 2-19 梅尼爾美術館／屋頂構造 3D 拆解圖

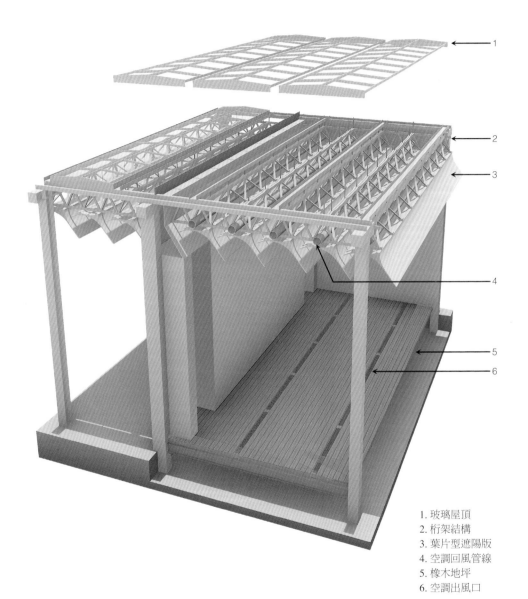

1. 玻璃屋頂
2. 桁架結構
3. 葉片型遮陽版
4. 空調回風管線
5. 橡木地坪
6. 空調出風口

圖 2-20 梅尼爾美術館／自然採光構造 3D 拆解圖

2.湯伯利收藏館

1992 年，梅尼爾藝術基金會再度委託皮亞諾設計一幢專門收藏藝術家湯伯利（Cy Twombly）作品的展示空間，基地緊鄰先前設計的梅尼爾美術館南側 [圖 2-21]。皮亞諾以灰白色厚實牆面搭配輕巧採光屋頂的構築手法，來傳達低調融合於藝術園區的設計理念，有如蝴蝶輕觸地面般靜靜地停靠基地。整幢展示館僅有一個樓層，由九個展示空間組成一個正方形的平面配置。

皮亞諾在湯伯利收藏館採用正方形的空間形式，來組織永久性展間的空間安排，藉由空間形式的差異性，來突顯展示單一藝術家創作的空間特殊性。展示空間依參觀動線，採取環繞式的配置方式，動線從入口玄關出發，連結每個自然採光的展示空間。服務空間則統一配置於東側，明確地區分出服務與被服務的組織關係，地下室則是空調設備機具與儲藏的服務性空間 [圖 2-22~2-25]。

相較於梅尼爾美術館收藏與展示較多元的藝術作品，緊鄰的湯伯利收藏館是展示單一藝術家作品的建築。不同於梅尼爾美術館可彈性調整的展示空間形式，湯伯利收藏館則規畫作為固定的永久展示空

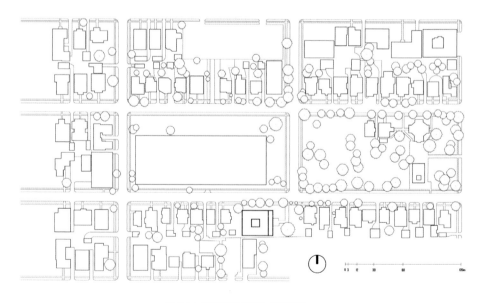

圖 2-21 湯柏利收藏館／配置圖

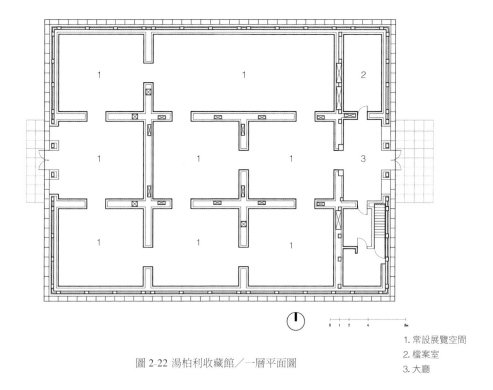

圖 2-22 湯柏利收藏館／一層平面圖

1. 常設展覽空間
2. 檔案室
3. 大廳

圖 2-23 湯柏利收藏館／屋頂平面圖

間。因此，藝術展品將長時間暴露於自然光照的狀況之下，展示空間自然採光的條件必須更加嚴格地加以規範和控制。另一方面，在規畫整體空間設計時，為凸顯收藏特定藝術家作品的建築自明性，皮亞諾不僅在外在形式上不依循梅尼爾美術館外牆包覆雨淋板的作法，在自然採光的設計思考上也發展出不同的採光形式與構築策略。

有別於梅尼爾美術館強調構築元件同時兼具結構與光線導引整體性的構築思惟，皮亞諾將湯伯利收藏館自然採光的構築邏輯，區分成結構骨架（支撐構件）與屋頂皮層（圍蔽構件）的組構關係。屋頂皮層則分別由具光線與溫度調控機制的構造元件層層疊加而成，皮亞諾藉由發揮構造元件不同的材料特性，在光線與溫度調控的效能上發揮由遮陽、過濾與再擴散的連貫性以及隔絕熱輻射與熱傳導相關性的管控效用。

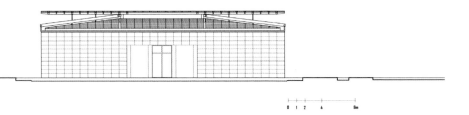

圖 2-24 湯柏利收藏館／東向立面圖

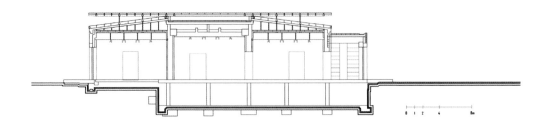

圖 2-25 湯柏利收藏館／剖面圖

圖 2-26 湯伯利收藏館／展覽空間

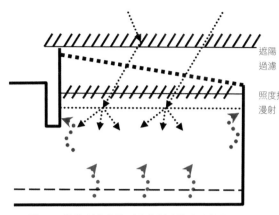

遮陽
過濾

照度控制
漫射

圖 2-27 湯伯利收藏館／自然採光策略分析簡圖

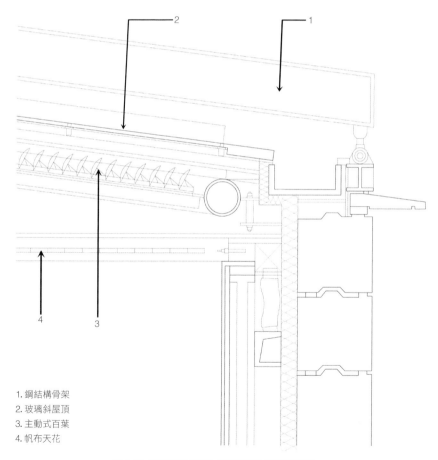

1. 鋼結構骨架
2. 玻璃斜屋頂
3. 主動式百葉
4. 帆布天花

圖 2-28 湯伯利收藏館／屋頂採光構造剖面圖

考量湯伯利收藏館為常設展的需求，展覽空間自然光線的照度必須控制在 300lux 以內。由於德州穩定及強烈的日照特性，為了能更精確定控制展示空間的照明品質，有別於梅尼爾美術館採取被動式的自然採光策略，皮亞諾整合被動式與主動式的自然採光策略，將自然採光的步驟分成四個層級：1. 遮陽；2. 過濾；3. 照度控制；4. 漫射 [圖 2-26-2-28]。

皮亞諾採用固定式的金屬百葉作為阻擋直射日光的遮陽構件，結合鋼結構骨架形成建築物上方的遮陽頂篷。由屋頂次結構向上撐起的遮陽頂篷，減少了遮陽構件熱傳導的機會，並藉由屋頂氣流通風形成金屬構件的結構冷卻效應。

在遮陽頂篷之下，皮亞諾設置了複層玻璃的屋頂圍蔽，在引進自然光線的同時，阻隔了外部環境有害因子及有害射線對展示空間所造成的侵害。架高的遮陽頂篷雖能有效阻擋直射光進入展示空間，但其小面積的遮陽百葉無法有效控制豔陽天下展示空間的照度變化。為了避免過高的照度對常設展示空間造成危害，皮亞諾於複層玻璃下裝設了可自動調整的鋁百葉，將室內照度控制在 50~300lux 的容許範圍之內 [圖 2-29]。

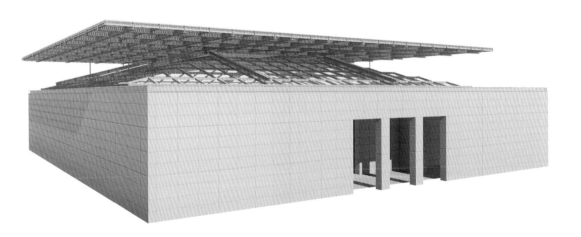

2-29 湯伯利收藏館／外觀 3D 透視圖

當自然光線經過遮陽與過濾有害射線之後，皮亞諾進一步思考如何將自然光線均勻地擴散至展示空間。兼顧業主對典雅空間的期盼，最終他捨棄多孔隙的金屬材質，選用帆布纖維作為均勻擴散自然光線的天花材料，藉其形塑出柔和自然的照明效果，同時也能輔助可調式百葉維持室內照度的平衡穩定，形成面狀均勻漫射的光源特質 [圖 2-30]。

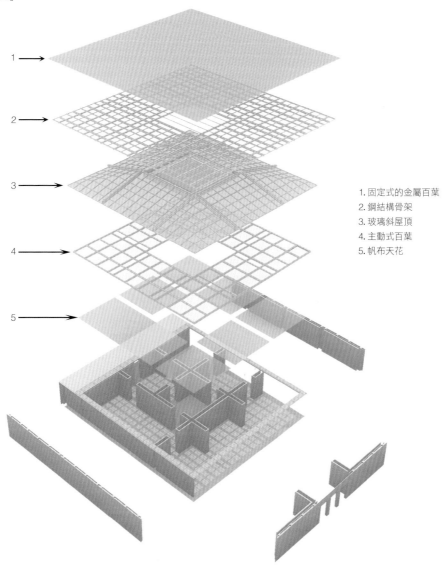

1. 固定式的金屬百葉
2. 鋼結構骨架
3. 玻璃斜屋頂
4. 主動式百葉
5. 帆布天花

2-30 湯伯利收藏館／自然採光構造 3D 拆解圖

3. 貝耶勒基金會

貝耶勒藝術基金會由瑞士藝術交易商與收藏家貝耶勒先生創建於 1982 年。貝耶勒藝術基金會收藏了將近 400 件世界公認最經典的現代藝術傑作。貝耶勒先生於 1991 年委託皮亞諾為其收藏設計一幢作為永久展示的美術館建築。他希望每件藝術珍品都能在自然光線照明的條件下進行展示；此外，新的美術館建築必須和諧地融入周遭迷人的自然景致之中。

基地位於緊鄰瑞士巴塞爾的小鎮黎恩，與德國邊境的黑森林相鄰。基地位於貝羅耶公園（Berower Park），公園內有著一幢 18 世紀晚期巴洛克風格的貝羅耶別墅。東側緊臨繁忙的道路，西側則圍繞著老樹、蓮花池與葡萄園，充滿著純樸與迷人的自然田園景致。面對兼具自然與人文的環境特質，考驗皮亞諾如何能將自然景致、藝術與美術館建築和諧地整合在一起 [圖 2-31]。

皮亞諾的設計同時體現了簡單性和複雜性。矩形長向的展覽館，被四道南北橫貫，高 4.8 公尺，長 127 公尺的平行牆面所組織及界定，牆體之間彼此間隔 7.5 公尺形成展示空間的單元寬度。主牆面由鋼筋混凝土建造並貼覆上淺紅色斑岩，它的紋理和顏色，讓人聯想起對巴塞爾教堂的建築記憶。貝耶勒美術館為一長條形基地，東向緊鄰往來瑞士與德國間的主要公路，西向為一傾斜的緩坡。依循基地紋理的特質，皮亞諾將地面層的服務空間配置於東側，展示空間則安排於西側，降低外部吵雜的環境對展示空間所造成的干擾。

圖 2-31 貝耶勒基金會／配置圖

主要參觀入口由基地南側循著逐漸高起的牆體變化進入展館，至中
央大廳後再分成左右兩個小展廳，形成循環式的參觀動線；服務動
線安排在東北側，可由公路直接進入地下室的服務空間。黎恩的冬
季低溫時間長，為了儲存太陽的熱輻射效應而減少使用空調暖氣的
機會，皮亞諾在西側規畫了連結地面與地下層空間的冬季花房，為
展覽空間創造了一個保溫層之外，也將自然光線引進了地下室的臨
時展場，形成有別於一樓展間頂光源的側向照明形式，並將視野延
伸至戶外的田園景致。空間的配置依循著基地環境的特質，以及服
務與被服務的空間組織概念，皮亞諾整合了環境與展示空間的特質，
減緩了環境因子對展示空間所造成的負面影響 [圖 2-32~2-38]。

相較於梅尼爾美術館日照時數長且變化穩定的環境特性，貝耶勒美
術館基地所在的氣候特性，夏季平均日照每天少於 7 小時，全年月
均溫在 15 度以下。然而，貝耶勒先生仍希望藝術作品能盡可能地在
自然光線下展出。規畫團隊思考自然採光的構築策略時，必須同時
兼顧光線與溫度控制。整合構造的材料特性與細部設計的手法，皮
亞諾運用多層的玻璃屋頂結合被動式太陽能的作法，於日照不足時
引進最多的日照量，並形成抵禦外部低溫環境的熱緩衝區，降低低
溫所造成的供暖耗能。

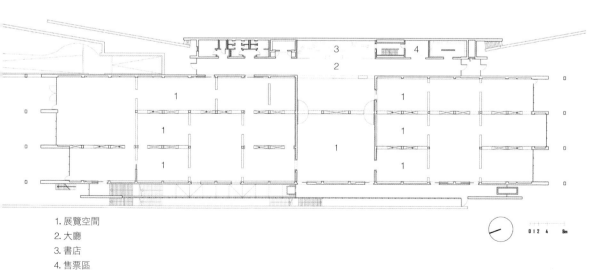

1. 展覽空間
2. 大廳
3. 書店
4. 售票區

2-32 貝耶勒基金會／一層平面圖

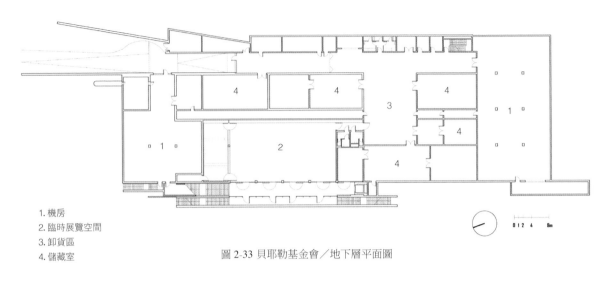

1.機房
2.臨時展覽空間
3.卸貨區
4.儲藏室

圖 2-33 貝耶勒基金會／地下層平面圖

圖 2-35 貝耶勒基金會／東向立面圖

圖 2-37 貝耶勒基金會／長向剖面圖

0 10 20 40m

圖 2-34 貝耶勒基金會／西向立面圖

0 1 2 4 8m

圖 2-36 貝耶勒基金會／短向剖面圖

0 10 20 40 80m

0 1 2 4m

圖 2-38 貝耶勒基金會／睡蓮池局部剖面圖

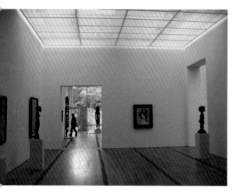

圖 2-39 貝耶勒基金會／展覽空間

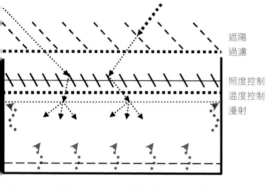

遮陽
過濾

照度控制
溫度控制
漫射

圖 2-40 貝耶勒基金會／自然採光策略分析簡圖

規畫團隊訂出室內日照強度必須達到屋頂面 4% 的採光標準，為了降低直射日光的入射量，在透明屋頂上裝設了固定式白色熔塊玻璃板（white fritted glass panels），複層玻璃屋頂過濾有害射線，配合裝置於玻璃屋頂夾層中可自動調整的鋁百葉，能夠機動性地有效控制日照強度。自然光線在屋頂層經過減量（白色熔塊玻璃板）、過濾有害射線（複層玻璃）、照度控制（可自動調整的鋁百葉）之後，由多孔隙金屬天花進入展覽空間的自然光線形成面狀均勻漫射的照明效果。最後為達到被動式太陽能供暖的功效，於多孔隙金屬天花上裝設了玻璃板，形成密閉的熱緩衝區。層層構造元件組成的多層次玻璃屋頂，同時整合了遮陽、過濾、照明強度與溫度的控制系統，克服了低溫與日照不足的環境難題 [圖 2-39-2-43]。

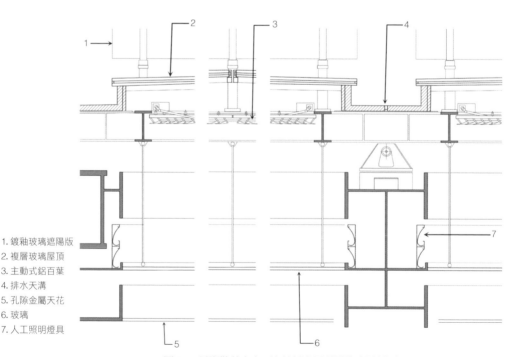

1. 鍍釉玻璃遮陽版
2. 複層玻璃屋頂
3. 主動式鋁百葉
4. 排水天溝
5. 孔隙金屬天花
6. 玻璃
7. 人工照明燈具

圖 2-41 貝耶勒基金會／自然採光屋頂構造夾層剖面圖

圖 2-42 貝耶勒基金會／外觀 3D 透視圖

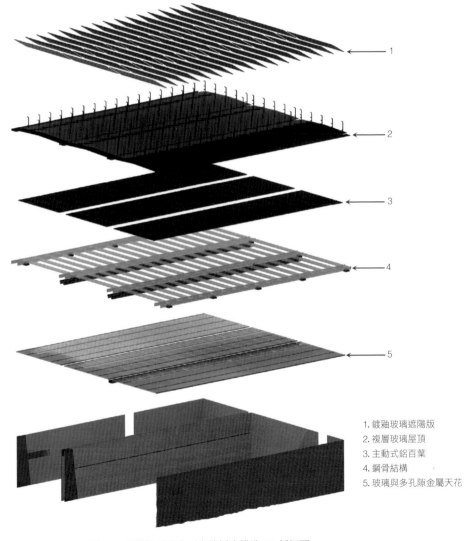

1. 鍍釉玻璃遮陽版
2. 複層玻璃屋頂
3. 主動式鋁百葉
4. 鋼骨結構
5. 玻璃與多孔隙金屬天花

圖 2-43 貝耶勒基金會／自然採光構造 3D 拆解圖

4. 納榭雕塑中心

納榭雕塑中心位於美國德州達拉斯市市中心的藝術園區，市府主要的文化與藝術機構均坐落在此。基地的西側緊鄰下沉式的高速公路，東側是櫛比鱗次的辦公大樓，形塑出錯落變化的都市天際線。委託人納榭先生希望新的美術館是一處融合藝術和自然而寧靜的場所；彷彿現代城市中壯麗的考古遺跡，陳列著古代文明所遺留下來的歷史記憶，能夠從社會學和人類學的觀點去激發人們對美的感動。

整體美術館規畫為5千平方公尺的室內展示空間與戶外的雕塑公園。為形塑有如文化載體的考古遺址，皮亞諾應用平行的牆體組構出連結城市街道與戶外雕塑公園的五個室內展覽空間，牆體則貼附充滿孔隙的石灰華面材形塑出古體的形式特質，並透過沿街面透明的玻璃外牆，產生室內外的視覺穿透性，結合強調透明性的自然採光屋頂，皮亞諾創造出彷彿沒有屋頂的雕塑藝術展覽空間 [圖 2-44]。

美術館的室內空間單純地劃分為五個跨距，中間三個跨距規畫為主

圖 2-44 納榭雕塑中心／配置圖

要展間與入口大廳，左右兩側則是服務性的空間，包括監控室、餐廳、禮品店與會議室。有別於展覽空間自然採光的需求，兩側的服務空間為封閉的平屋頂，並將會震動的空調機具放置在屋頂上方。地下層主要為服務性空間，在靠西南側的兩個跨距有一處表演廳與對光敏感作品之展覽室等公共性空間；地下層平面的四周為儲藏與機房空間，提供最經濟便捷的收納管理與設備服務；比較特別的是位於東北角的裝卸貨物區，有貨車專用升降梯可以到達地下室。為了讓地面層展覽空間能夠有更多自然採光的機會，大部分服務性空間配置於地下層，地下層面積超出了地面層的範圍 [圖 2-45~2-48]。

相較於展示繪畫的美術館對於自然光線的照度有較嚴格地要求，展示雕塑作品的展覽空間允許較高照度的自然光線投射在藝術作品上。考量達拉斯市當地日照方位與夏天平均溫度高的環境特性，運用遮陽、過濾與再擴散的自然光線調控原理，皮亞諾設計了結合曲型鋼梁、自然採光元件與複層玻璃屋面的輕量化自然採光屋頂。

1. 餐廳
2. 保安室
3. 展覽空間
4. 大廳
5. 辦公室
6. 藝品商店

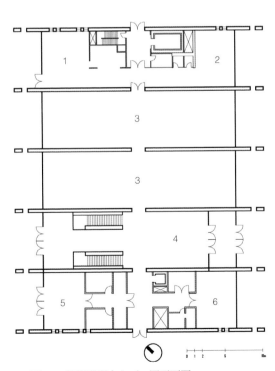

圖 2-45 納榭雕塑中心／一層平面圖

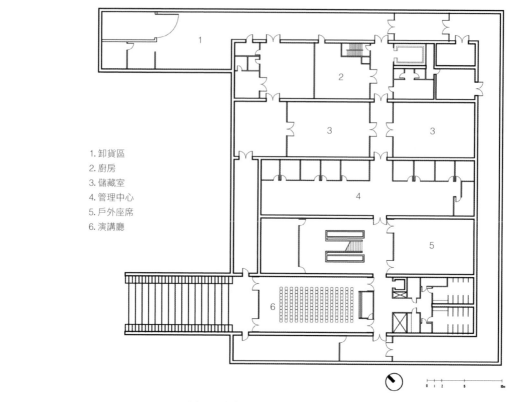

1. 卸貨區
2. 廚房
3. 儲藏室
4. 管理中心
5. 戶外座席
6. 演講廳

圖 2-46 納榭雕塑中心／地下層平面圖

圖 2-47 納榭雕塑中心／北向立面圖

圖 2-48 納榭雕塑中心／剖面圖

在遮陽與擴散的採光策略上，皮亞諾應用太陽鐲（Solar Bracelet）原理設計出三維的曲面鋁質遮陽元件。太陽鐲的採光原理主要是依據太陽運行軌跡圖，分析基地與建築的座向，進而得到最佳化的光線導引與遮陽形式的自然採光理論，能應用於各種屋頂形式的美術館建築，提供最有效率的外部遮陽形式與光線導引路徑。而經由分析太陽軌跡與基地、建築座向所得的造型，在允許天空中漫射光線進入的同時，能夠排除最大量的直射光線進入。換言之，其形式能引進最多的二次反射日光且排除直射光線 [圖 2-49]。

考量東西向低角度的直射日光，自然採光元件的東西兩側為封閉的面，能夠完全阻擋東西向任何角度的直射日光；為了阻擋正午時刻與夏季高角度的直射日光，自然採光元件由上下旋轉 180 度的構件組合，將高角度的直射日光有效地導引成二次反射的間接自然光，將整體照度控制在 2000lux，提供欣賞雕塑藝術穩定的光線品質。皮亞諾藉由自然採光元件構造形式的變化，成功地解決了低角度與高角度的直射日光對展示空間所造成的侵害 [圖 2-50~2-52]。

除了直射日光的問題之外，自然光線所產生的熱效應，也是輕量化的自然採光頂棚必須克服的難題。運用複層的超白玻璃阻擋有害射線進入展示空間；遮陽元件所組成的棚架位於玻璃屋頂上方，利用屋頂面的空氣對流減緩棚架上的熱傳導效應。皮亞諾應用構造形式與空氣對流的被動式策略，解決引進自然光線所造成的負面難題，同時也減少了主動式環境控制設備的耗能 [圖 2-53, 2-54]。

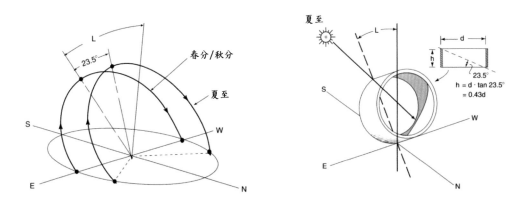

圖 2-49 納榭雕塑中心／太陽鐲自然採光原理說明簡圖／阻擋東西向直射光，夏至直射光相切於鐲緣

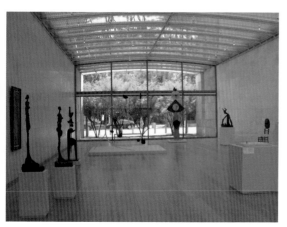
圖 2-50 納榭雕塑中心／展覽空間

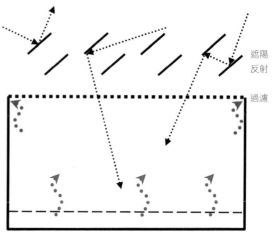
遮陽
反射

過濾

圖 2-51 納榭雕塑中心／自然採光策略分析簡圖

圖 2-52 納榭雕塑中心／依據太陽鑲原理設計出的鋁質遮陽元件及組合

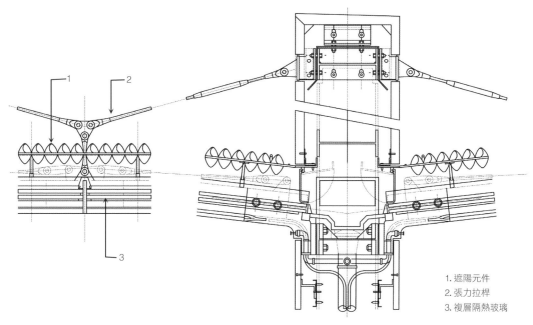

1. 遮陽元件
2. 張力拉桿
3. 複層隔熱玻璃

圖 2-53 納榭雕塑中心／自然採光屋頂構造剖面圖

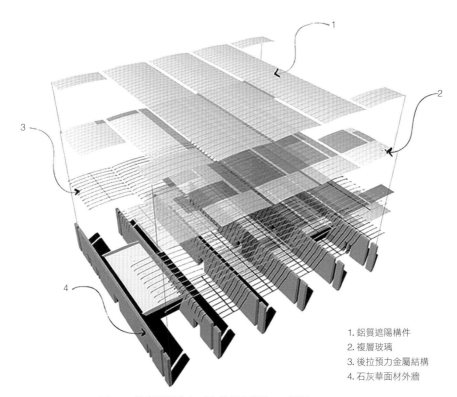

1. 鋁質遮陽構件
2. 複層玻璃
3. 後拉預力金屬結構
4. 石灰華面材外牆

圖 2-54 納榭雕塑中心／自然採光構造 3D 拆解

5. 高氏美術館增建

成立於 1905 年的亞特蘭大藝術基金會，收藏超過 17,000 件藝術作品，涵蓋從 19 世紀到 20 世紀的美國藝術、裝飾和影像藝術。1926年興建第一幢永久展示的美術館建築，1980 年代展覽空間已無法展示大型當代藝術作品，也無法提升展示活動的管理效率。館方在1983 年委託美國建築師邁爾設計新館之後，1999 年又進行增建計畫，館長夏皮羅（Michael E. Shapiro）決定參訪各國著名美術館，尋找合適的設計建築師。最終館方被皮亞諾充滿自然光線的美術館建築所深深吸引，決定委託他負責重新規畫園區與增建新館建築。

基地位於美國喬治亞州的亞特蘭大市中心，由於不同年代的增建過程使得基地缺乏整體性的開放空間布局，顯得零散而無法聚集活動與人群。皮亞諾對公共空間組織的安排著眼於與鄰近脈絡的聯結以及內部廣場的形塑，創造一處具有活力的藝術園區與公共廣場；期望未來的藝文空間能夠與市民的生活動線結合，提高市民每日生活與藝術活動接觸的機會 [圖 2-55]。

圖 2-55 高氏美術館增建／配置圖

因此皮亞諾提出藝術村的規畫概念，將增建空間分為文化教育場所（音樂廳、劇院與展覽空間）、研究空間與辦公管理等三種主要空間類型；並將空間沿著與地鐵站連結的西側街廓配置，再依據內部規畫的機能組成切割出展覽、演藝與管理三種類型的空間區塊與連結動線。空間配置的操作由銜接舊館展覽空間的機能開始，依序為擴建的展覽空間、音樂廳與管理中心，南側街廓轉角處則規畫一幢學生的住宿空間 [圖 2-56-2-59]。

回應業主擴建常設展與特展的空間需求，皮亞諾提出全被動式的自然採光設計概念——沒有任何輔助的機械系統，引進柔和的自然光進入展覽空間。考量亞特蘭大市夏季炎熱與高照度的日照特性，被動式自然採光的光線調控必須提出有效的遮陽與導引策略，才能控制照度的品質與變化。皮亞諾應用能形塑最佳化遮陽效果的「太陽鑲」光學原理，依據當地的日照軌跡來分析採光屋頂的遮陽造型。在數位化電腦分析技術的輔助下，皮亞諾設計出三維曲率變化的「鋁光勺」（aluminum light scoop），能夠有效阻擋南向與東西向角度變化的入射光，並引進最大量的北向穩定光源。

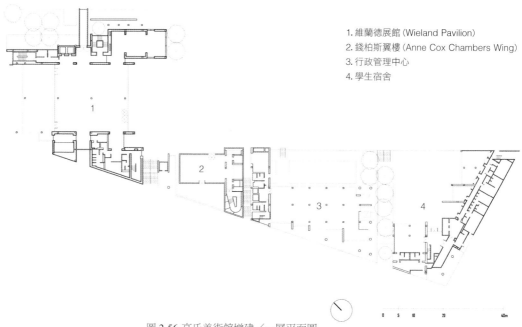

1. 維蘭德展館（Wieland Pavilion）
2. 錢柏斯翼樓（Anne Cox Chambers Wing）
3. 行政管理中心
4. 學生宿舍

0 5 10 20 40m

圖 2-56 高氏美術館增建／一層平面圖

1. 機房
2. 常設展覽空間

圖 2-57 高氏美術館增建／二層平面圖

除了考量遮陽形式之外，皮亞諾在「鋁光勺」下裝設了圓形的玻璃天窗，阻擋外部風雨與有害射線的侵害，並形成對夏季外部高溫環境的屏障；而在遮陽與過濾自然光線之後，利用屋頂層的斷面深度設計了垂直向度的「光管」（light tube），由垂直向的圓形管狀通道提供入射光線多次反射的路徑，進而達到再擴散自然光線的效用。垂直「光管」之間的構造孔隙，也是整合空調回風管線的水平傳輸路徑，與高架地板內的空調進氣形成展覽空間的溫度控制循環［圖2-60-2-62］。

有別於湯伯利收藏館與貝耶勒基金會的面狀均勻漫射的自然光，形塑出強調透明性的展覽空間氛圍，高氏美術館整合了遮陽、過濾、再擴散與溫度控制等不同需求的被動式採光構築策略，創造出點狀均勻分布自然光的照明效果［圖 2-63, 2-64］。

圖 2-58 高氏美術館增建／剖面圖

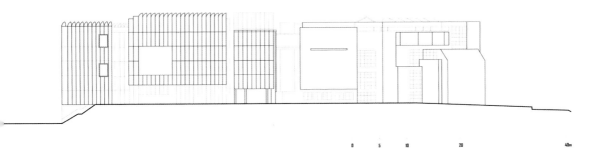

圖 2-59 高氏美術館增建／東向立面圖

圖 2-60 高氏美術館增建／展覽空間

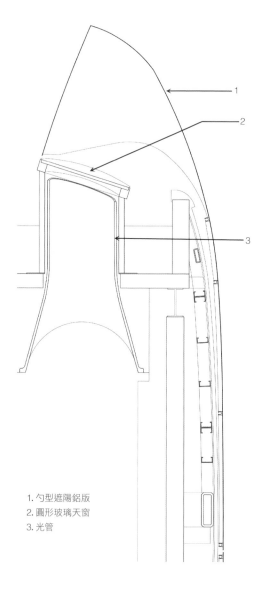

1. 勺型遮陽鋁版
2. 圓形玻璃天窗
3. 光管

圖 2-62 高氏美術館增建／外牆與光管構造剖面圖

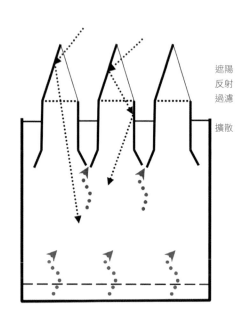

遮陽
反射
過濾

擴散

圖 2-61 高氏美術館增建／自然採光策略分析簡圖

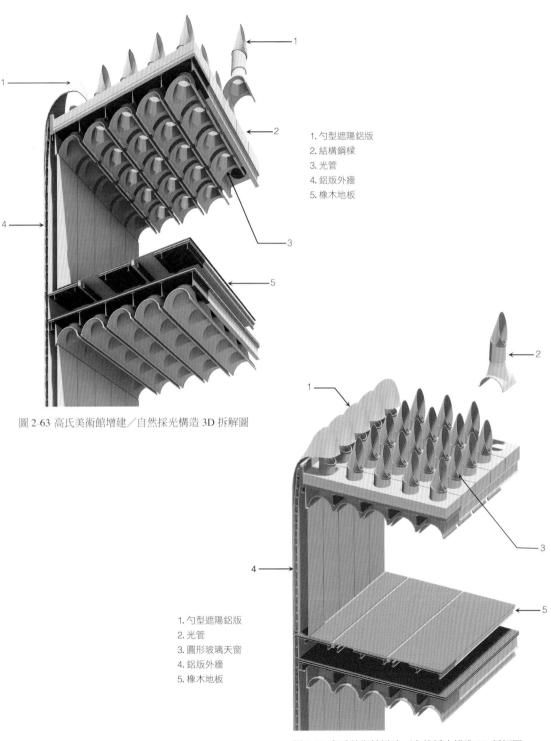

1. 勺型遮陽鋁版
2. 結構鋼樑
3. 光管
4. 鋁版外牆
5. 橡木地板

圖 2-63 高氏美術館增建／自然採光構造 3D 拆解圖

1. 勺型遮陽鋁版
2. 光管
3. 圓形玻璃天窗
4. 鋁版外牆
5. 橡木地板

圖 2-64 高氏美術館增建／自然採光構造 3D 拆解圖

6. 保羅・克雷中心

坐落於瑞士首府伯恩東郊的保羅・克雷中心，是一座融合於郊區自然地景的美術館建築，收藏了超過 4 千件的克雷藝術作品，是世界上收藏單一藝術家作品最大的美術館之一。興建之初，在實地踏勘基地環境時，皮亞諾對於基地上一望無際的草原及麥田留下深刻印象。他表示保羅・克雷中心應該是土地上輕巧的、有機的作物，屬於基地地形的一部分；新建的美術館建築除了須回應環境脈絡特質之外，也將再現克雷作品中的有機詩意。

保羅・克雷中心的整體建築由曲型鋼結構組成三個不同曲度的人造山丘，最高的曲型山丘高達 19 公尺。整體設計彷彿是田野裡的波浪起伏，空間組成包含臨時展示空間、劇場、演奏廳、會議廳、兒童互動工作坊與研究中心。入口由北側兩個山丘中間進入，藉由位於西側被稱為「藝術街」的橋型內部走道連結三個主要空間。變化起伏的空間型態，展現了融合參觀者、藝術作品、自然與建築的空間氛圍，如同克雷跨領域與多媒材的創作特性，彷彿是他作品的最後一塊拼圖 [圖 2-65~2-69]。

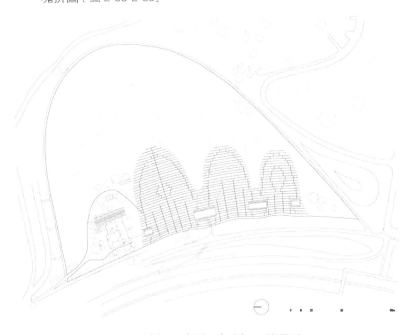

圖 2-65 保羅・克雷中心／配置圖

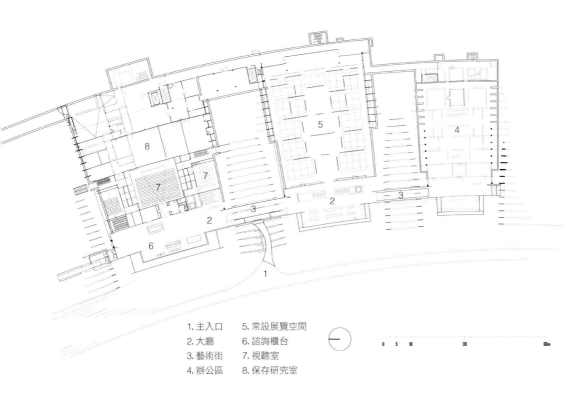

1. 主入口　　5. 常設展覽空間
2. 大廳　　　6. 諮詢櫃台
3. 藝術街　　7. 視聽室
4. 辦公區　　8. 保存研究室

0 5 10　　　30　　　　　　60m

圖 2-66 保羅・克雷中心／一層平面圖

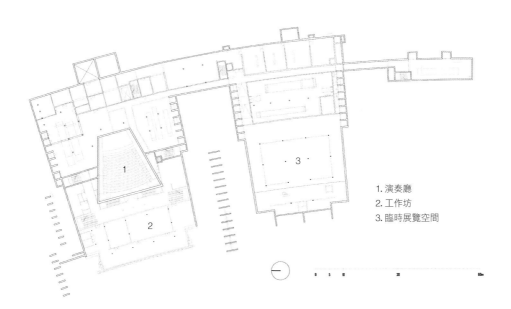

1. 演奏廳
2. 工作坊
3. 臨時展覽空間

0 5 10　　　30　　　　　　60m

圖 2-67 保羅・克雷中心／地下層平面圖

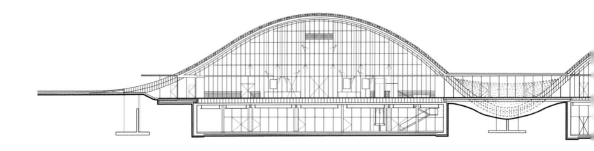

圖 2-68 保羅・克雷中心／西向立面圖

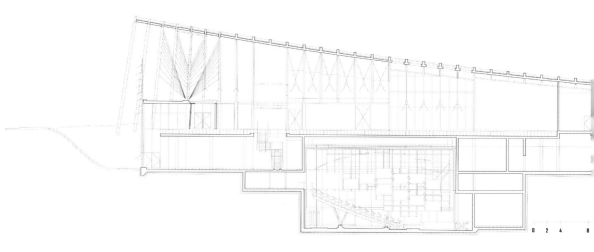

圖 2-69 保羅・克雷中心／短向剖面圖

為了保護克雷水彩作品與素描對自然光線敏感的特性，建築物 150
公尺長的西側玻璃外牆，必須審慎的思考如何過濾自然光線中有害
效應的進入。皮亞諾運用空間與構造設計的手法，將連結三個主要
空間的動線「藝術街」安排在西側。為了有效防止太陽直射光從西
側的玻璃帷幕牆進入室內，皮亞諾整合了被動式與主動式的自然採
光策略。「藝術街」在展覽空間外側形成阻擋直射光進入的緩衝空
間，在西側帷幕牆上安裝的主動式遮陽裝置，形成阻擋太陽直射光
進入室內展間的防護系統。

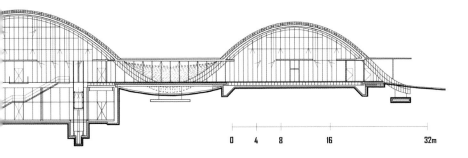

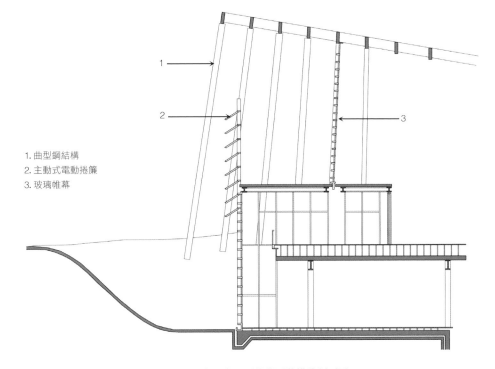

1. 曲型鋼結構
2. 主動式電動捲簾
3. 玻璃帷幕

圖 2-72 保羅・克雷中心／外牆圍蔽構造剖面圖

克雷的創作跨足水彩、油畫、炭筆與多媒材，當材料不足時，甚至
會用報紙取代畫布進行油彩創作。考量水彩、鉛筆素描與複合媒材
等作品對自然光線極為敏感的特性，整體照度品質必須控制在 50-
100 流明之間。位於波浪狀展覽館中央的展覽空間，完全採用人工
照明形式。人工照明燈具安裝在拱形鋼結構梁上，將光線投射在展
示空間的屋頂形成間接光源 [圖 2-70-2-74]。

圖 2-70 保羅‧克雷中心／展覽空間

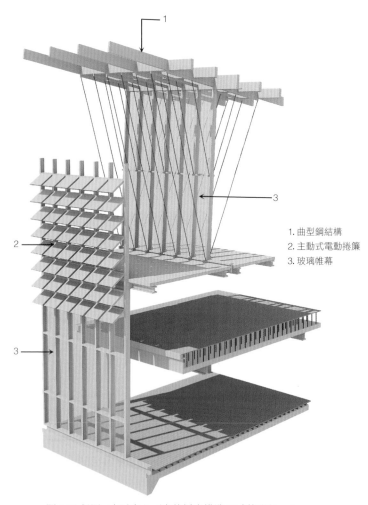

1. 曲型鋼結構
2. 主動式電動捲簾
3. 玻璃帷幕

圖 2-73 保羅‧克雷中心／自然採光構造 3D 拆解圖（一）

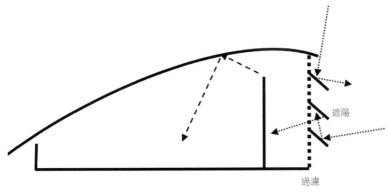

遮陽

過濾

圖 2-71 保羅・克雷中心／自然採光策略分析簡圖

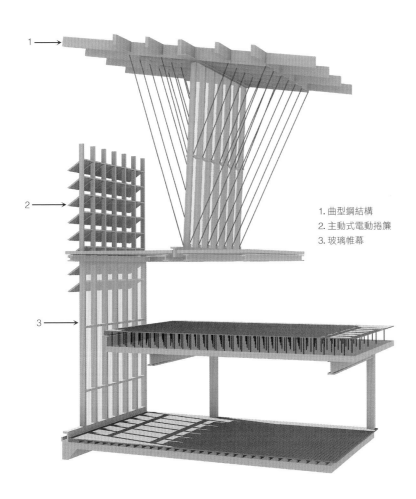

1.曲型鋼結構
2.主動式電動捲簾
3.玻璃帷幕

圖 2-74 保羅・克雷中心／自然採光構造 3D 拆解圖（二）

7. 芝加哥藝術學院增建

新的增建基地在芝加哥密歇根大道和哥倫布大道之間，位於芝加哥藝術學院目前所在街區的東北角，北向緊鄰千禧公園，西側有鐵道穿越，並與興建於 1893 年的法國美術學院風格的舊美術館連結。此次擴建將整合既有的文化展演與教育設施，形成一個整體性的園區。

新的美術館入口規畫於北側，並設計跨越門羅街的人行空橋連接千禧公園，引導北側的活動與人群進入新的美術館園區。為了連結舊館既有的內部空間組織與回應周邊環境的都市紋理，皮亞諾提出了三個主要的配置構想：（1）利用跨越鐵路的廊道與端景中庭花園來連結舊館的展覽空間，並設計挑高三層樓高採自然頂光的新入口中庭，形塑一條內部的都市街道，創造出與芝加哥城市紋理內外連結的文化性空間特質；（2）利用內部街道將增建的空間區分成西側的服務樓棟（儲藏、辦公、餐飲與販賣）以及東側的教育研究與展示樓棟；（3）為了管理與使用的便利性，教育研究的空間主要設置於東側的地面層，上方有兩個樓層的特展與臨時展覽空間，最上層的展覽空間以自然光作為主要照明光源。美術館的地下室作為機械設備與藝術品的儲藏空間。整體的空間組織考量公共性與實用性，將藝術學院與城市生活自然和諧地整合在一起 [圖 2-75~2-80]。

由於芝加哥夏季高溫與冬季降雪的氣候特性，此增建案的自然採光策略，必須同時考量夏季遮陽與冬季保溫的環境控制議題。另一方面，為了減少主動式照明與溫度控制系統的耗能，皮亞諾運用被動式的採光手法，作為主要的自然光線引導策略，讓全年都可以引入穩定的自然光源。

在展示空間屋頂上方 2.6 公尺處有宛如「飛毯」的巨大金屬遮陽頂棚。頂棚上的遮陽元件由二維曲面的鋁質葉片所組成，能夠阻擋南方及東西向低角度的直射陽光，並引導穩定的北向日光進入展覽空間。架高的遮陽棚架能夠有效降低複層玻璃屋頂在引入自然光線時，避免夏季太陽熱傳導及輻射的影響，也能抵禦冬季積雪對透明屋頂的直接侵襲。經由遮陽元件的幾何特性引入二次反射的北向自然光，透過屋頂的複層玻璃過濾陽光中的有害射線，在進入展覽空間之前，

圖 2-75 芝加哥藝術學院增建／配置圖

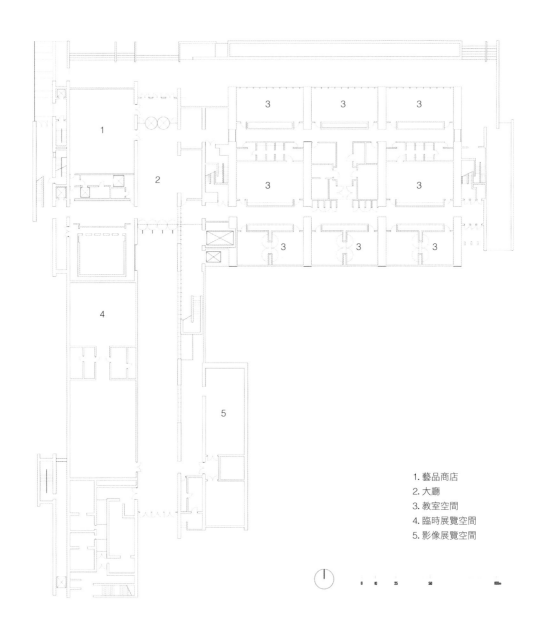

1. 藝品商店
2. 大廳
3. 教室空間
4. 臨時展覽空間
5. 影像展覽空間

圖 2-76 芝加哥藝術學院增建／一層平面圖

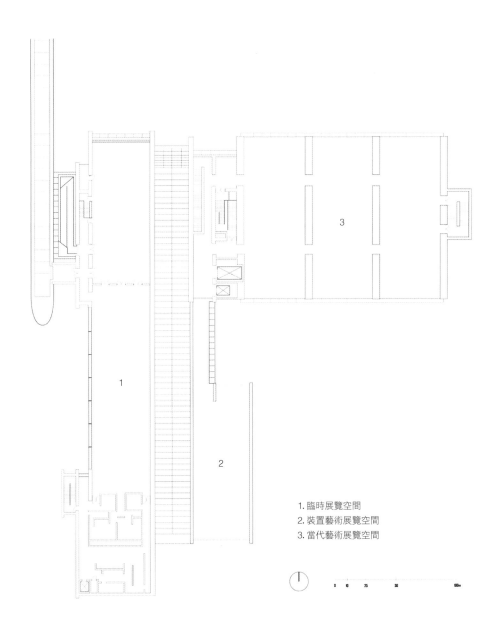

1. 臨時展覽空間
2. 裝置藝術展覽空間
3. 當代藝術展覽空間

圖 2-77 芝加哥藝術學院增建／二層平面圖

圖 2-78 芝加哥藝術學院增建／北向立面圖

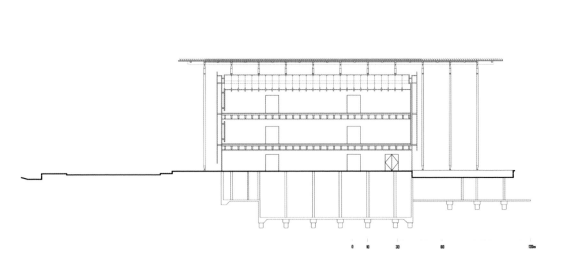

圖 2-79 芝加哥藝術學院增建／西向立面圖

30　　　　60　　　　　　　120m

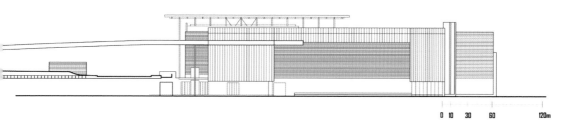

0 10　　30　　　60　　　　　　120m

圖 2-80 芝加哥藝術學院增建／剖面圖

布質天花會將自然光擴散成為均勻漫射的光源。

由於建築的北側不受直射陽光影響，皮亞諾運用雙層牆間夏季通風
及冬季保溫的特性，設置了整層樓高的雙層帷幕牆，克服了北側外
牆需兼顧自然採光與溫度控制的難題，讓參觀者在欣賞藝術作品的
同時還能眺望緊鄰的千禧公園。以遮陽頂棚整合北側雙層帷幕牆的
自然採光策略，有效降低了電力照明與空調系統的耗能［圖 2-81-2-
86］。

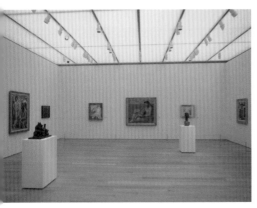
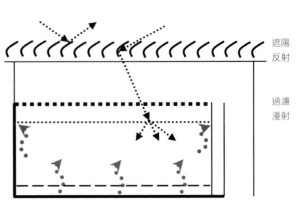

圖 2-81 芝加哥藝術學院增建／展覽空間　　圖 2-82 芝加哥藝術學院增建／自然採光策略分析簡圖

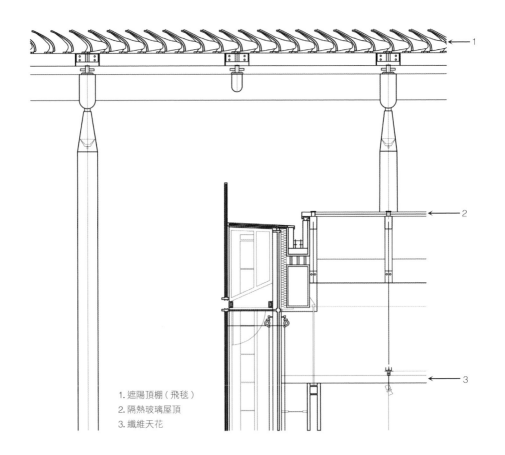

1. 遮陽頂棚（飛毯）
2. 隔熱玻璃屋頂
3. 纖維天花

圖 2-83 芝加哥藝術學院增建／遮陽棚架與屋頂夾層構造剖面圖

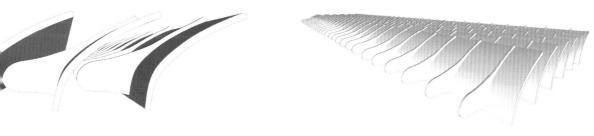

圖 2-84、2-85 芝加哥藝術學院增建／遮陽元件組合 3D 透視圖

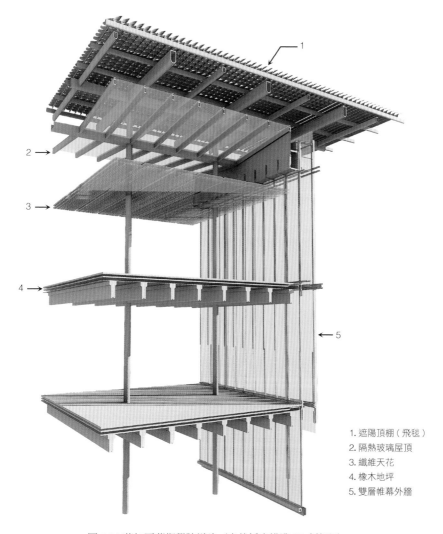

1. 遮陽頂棚（飛毯）
2. 隔熱玻璃屋頂
3. 纖維天花
4. 橡木地坪
5. 雙層帷幕外牆

圖 2-86 芝加哥藝術學院增建／自然採光構造 3D 拆解圖

8. 洛杉磯郡現代美術館增建

1965 年設立的洛杉磯郡美術館，是美國收藏藝術作品類型最為廣泛的美術館建築之一。隨著收藏品的增加，館方在 80 與 90 年代晚期進行過兩次大規模的擴建；2000 年初又有第三波的擴建。除了增建新館之外，此次擴建的最大挑戰，在於必須針對不同時期的擴建在建築與開放空間上所造成的異質性，提出整合計畫，並形塑一個具有整體性與自明性的美術館園區。

由於預算與變更面積過大的原因，2003 年館方終止了最初委託荷蘭建築師庫哈斯所提的草案，改由擅長設計自然採光美術館的皮亞諾負責擴建計畫。針對擴建計畫中異質性整合的問題，皮亞諾認為建築與開放空間的整合有如外科的縫合手術，必須尊重既有的環境脈絡並從中找尋連結與修補的可能性，而不是切除舊建築建立新的空間秩序。基於既有的空間脈絡，皮亞諾劃定了新的動線連結方式，並分兩期增建新的建築物。第一期包括新的入口門廳、布羅德當代藝術美術館與地下停車空間；第二期在地下停車場之上方增建雷斯尼克館。

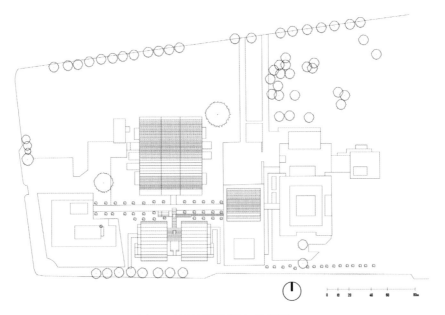

圖 2-87 洛杉磯郡美術館／配置圖

1. 臨時展覽空間
2. 機房
3. 廁所

圖 2-88 雷斯尼克館

1. 特別展覽空間
2. 服務空間

0 2 6 10 20m

圖 2-89 布羅德當代藝術美術館／一層平面圖

1. 西側展覽空間
2. 大廳
3. 東側展覽空間
4. 中央展覽空間

圖 2-90 布羅德當代藝術美術館／三層平面圖

　　為了整合不同時期增建造成園區缺乏整體性的配置現況，皮亞諾提
出類比外科手術「縫合」的設計概念，規畫新的售票館與連結動線，
於南側設置新的園區入口，並透過東西向的廊道動線來連結入口、
舊館與一、二期新館，而縫合的配置策略也圍塑出包蔽性完整的開
放空間，將舊館與新館的內外空間緊密地整合在一起 [圖 2-87]。

三層樓的布羅德當代美術館共有六個大型展覽空間，為了方便展示空間的彈性輪替，每一個展廳採 24 公尺寬大跨距無柱空間設計，並設計紅色的戶外手扶梯和樓梯，直接把參觀者帶到頂樓的入口。一、二層為無窗戶開口的特展和臨時展的空間，三層展覽空間覆蓋一層玻璃天花，由鋸齒型的北向屋頂採自然光線照明 [圖 2-88-2-93]。

雷斯尼克館位於布羅德當代藝術美術館的北側的地下停車場上方，為單樓層的臨時展覽空間，為因應各種類型的展覽需求，平面採用正方形模矩的開放式平面設計。另一方面，為形塑大跨距與彈性的當代藝術展示空間，並提高設備服務的效率，皮亞諾以「外圍牆體」（outer walls）的設備整合概念，將結構柱、設備管線、機具與服務性空間整合於空間圍蔽構造內或聯結於其周圍，再透過圍蔽構件的複層牆體構造作垂直向度的傳輸與整合，清楚地展現出服務性與被服務性空間的整合關係 [圖 2-88]。

由於增建的建築是特展和臨時性的展覽空間，對於照度的要求須具備彈性調整的特性。當地終年氣候變化溫和，平均氣溫很少到達冰點以下；全年降雨多集中在冬季，夏季則是高溫炎熱的氣候特性。有鑑於此，在構想自然採光設計的初期，便意識到當地氣候與日照

圖 2-91 布羅德當代藝術美術館／北向立面圖

圖 2-92 布羅德當代藝術美術館與雷斯尼克館／東向立面圖

圖 2-93 洛杉磯郡美術館／長向剖面圖

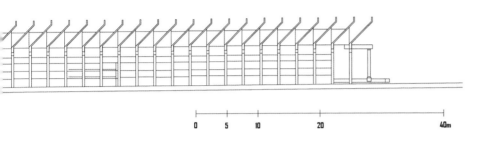

0 5 10 20 40m

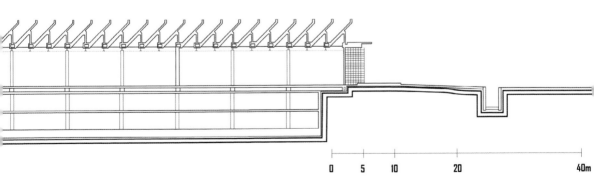

0 5 10 20 40m

特性，遮陽與減少熱得成為設計重點。皮亞諾運用北向天窗的採光方式，在引入自然光的同時也可以減少屋頂受熱。

兩幢增建的美術館建築均採用向北開口的鋸齒型屋頂，為了解決傳統的鋸齒型屋頂的問題：雖能夠阻擋南向日光與減少熱得，卻無法阻擋清晨與黃昏時，低角度直射日光對室內展示物件的破壞。皮亞諾提出「被動式」結合「主動式」的採光設計加以改善。在「被動式」採光上，針對傳統鋸齒型屋頂的固定座向斜板，進行構造形式的改良。為了阻擋低角度的直射日光進入展示空間，將斜板構造的上下端部加長形成垂直檔板，讓低角度的直射日光轉化成二次反射光線，避免展覽空間的藝術品受到低角度日光直接照射產生破壞。「主動式」採光所要改善的，是如何有效控制照度等級與降低因低角度光線所造成的照度變化，在屋頂北向開口處裝設電動捲簾，透過對外部日照強度的偵測，智慧型自動調整捲簾的開合，使得展覽空間的照度品質能夠依照展示作品對光線的敏感程度做變化，提高對光線調控的效率與維持良好的視覺觀賞品質。

除了遮陽、溫度與照度控制需求之外，鋸齒型屋頂的設計還必須思

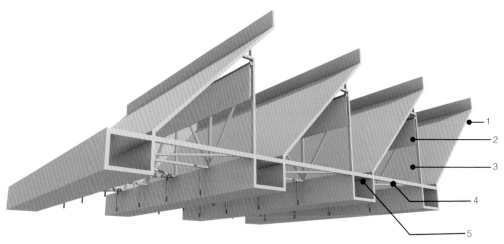

1. 鋁質屋頂版
2. 電動捲簾
3. 複層玻璃
4. 鋼骨結構
5. 鋼結構網格鋪設維修通道

圖 2-94 雷斯尼克館／自然採光構造 3D 拆解圖

考如何阻擋外部風雨侵襲與過濾有害射線的問題。考量展示空間尺度的差異性，皮亞諾針對隔絕外部風雨之機制設計了不同的構造形式。布羅德當代美術館由均布式的複層玻璃天花，作為隔絕外部風雨與有害射線的機制（水平向度）；雷斯尼克館則在鋸齒型屋頂的開口，裝設固定式的複層玻璃來阻擋外部風雨與有害射線的侵襲（垂直向度）。透過屋頂構造不同的組成方式，不僅創造出線型系統的照明形式，也回應了隔絕外部風雨與有害射線的機能需求 [圖 2-94~2-101]。

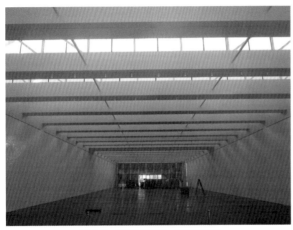

圖 2-95 雷斯尼克館／展覽空間

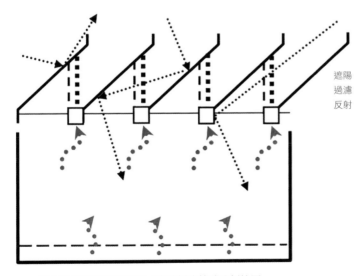

遮陽
過濾
反射

圖 2-96 雷斯尼克展覽館／自然採光策略分析簡圖

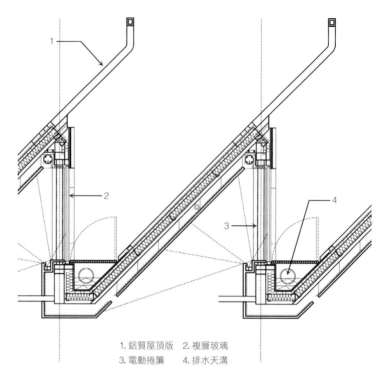

1.鋁質屋頂版　　2.複層玻璃
3.電動捲簾　　　4.排水天溝

圖 2-97 雷斯尼克館／鋸齒型屋頂構造剖面圖

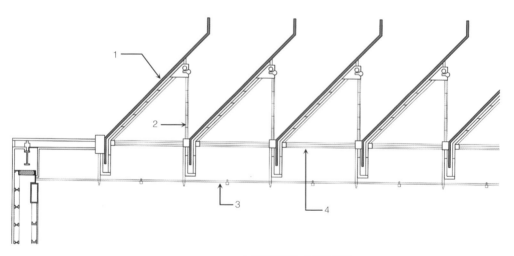

1.鋁質屋頂版　　2.電動捲簾
3.複層玻璃　　　4.桁架結構

圖 2-98 布羅德當代藝術美術館／鋸齒型屋頂構造剖面圖光策略分析簡圖

1. 鋁質屋頂版
2. 電動捲簾
3. 鋼骨結構
4. 複層玻璃

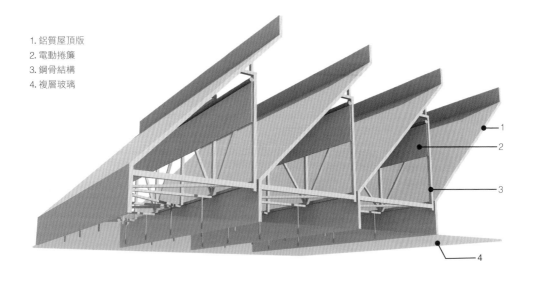

圖 2-99 布羅德當代藝術美術館／自然採光構造 3D 拆解圖

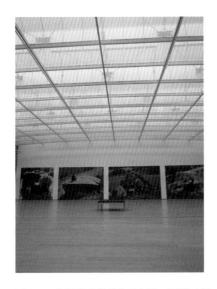

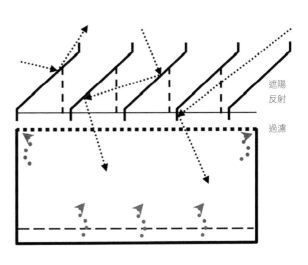

遮陽
反射

過濾

圖 2-100 布羅德當代藝術美術館／展覽空間　圖 2-101 布羅德當代藝術美術館／自然採光策略分析簡圖

9. 金貝爾美術館增建案

位於美國德州佛特沃夫，由美國建築師路·康所設計的金貝爾美術館，1972 年落成四十年後也同樣面臨使用空間不足的問題。館方在 2007 年提出了增建需求計畫。

由於金貝爾美術館自然採光的建築特質，以設計自然採光美術館經驗與能力傑出的皮亞諾成為執行擴建的最理想人選。要在這件著名的美術館進行增建，對皮亞諾而言是一個挑戰也是一個機會。與基地脈絡進行對話的美術館設計案，讓人聯想起皮亞諾在 1971 年於法國所設計完成的龐畢度藝術中心。當時他以一種義大利人面對城市紋理時，常表現出內在矛盾與對立的觀點──既尊敬又反抗，創造出充滿驚奇的建築物與承載民眾生活經驗與記憶的都市開放空間。

面對路·康自然採光美術館的經典之作，皮亞諾在建築高度、比例、材質、顏色、地面層空間配置與自然採光的考量上，與路·康的作品進行對話。皮亞諾謙虛地表示金貝爾美術館的整體布局早在路·康最初對館方提案時，就已經考量到未來擴建時的整體建築規模，今日我們只是將其執行。[135]

整體配置被中間的玻璃走廊區分成三個區塊，擴建空間需求包括：臨時展示空間、教室、研究室、298 人演奏廳、圖書館與地下停車場等。舊館未來將作為常設展場館，新館則作為臨時性的輪展空間和教育訓練的場所使用。延續路·康對自然採光的設計理念，在空間尺度與高度上均回應既有美術館的建築紋理，結構秩序與屋頂採光的整合設計，更可以看出皮亞諾向大師致意又兼具當代技術特質的構築表現 [圖 2-102-2-107]。

相較於路·康探索美術館的空間本質，以結構形式與鋁質光線反射器，建構出自然採光的展示空間；皮亞諾則從永續性的角度出發，結合標準化的構造元件及主動式的採光策略，建構出不同於路·康具古典意味的展覽空間形式，呈現出輕量化與透明的展覽空間氛圍。

有別於先前美術館作品自然採光的策略，皮亞諾在金貝爾美術館增建案的設計中，調整了屋頂層自然採光構件組成方式，之前會設置

在屋頂內部作為照度調控功能的可自動調整的鋁百葉，改置於屋頂外部的最上層並與太陽能板結合。可自動調整的鋁百葉構件整合了三種功能：日光的控制、直射光的排除與能源的產生，確保了外部的遮陽及內部空間各種照明等級控制的穩定性。

依循水平木質長梁所建構出的結構秩序，皮亞諾在主動式百葉之下設置了複層玻璃，作為隔絕外部風雨侵襲與過濾有害射線的屋頂構件。自然光線穿透過複層玻璃進入展示空間時，透過長梁底端的「纖維屏板」，使得經過鋁百葉調控的二次反射自然光，再漫射成線型均勻分布的光源 [圖 2-108~2-111]。

圖 2-102 金貝爾美術館增建／配置圖

1. 教室
2. 演講廳
3. 西側展覽空間
4. 北側展覽空
5. 大廳
6. 南側展覽空間

0　5　　　15　　　25m

圖 2-103 金貝爾美術館增建／一層平面圖

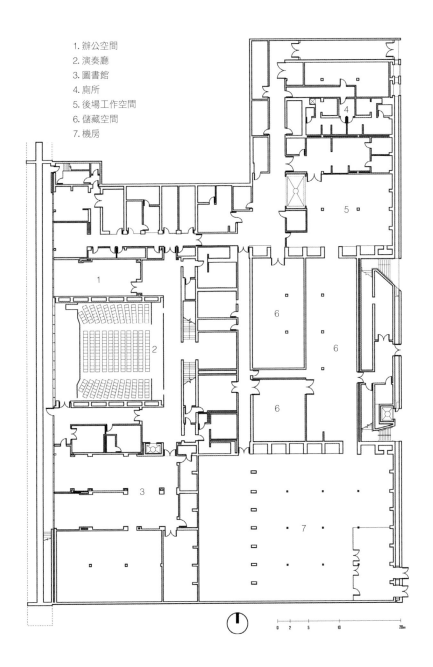

1. 辦公空間
2. 演奏廳
3. 圖書館
4. 廁所
5. 後場工作空間
6. 儲藏空間
7. 機房

圖 2-104 金貝爾美術館增建／地下一層平面

0　　　5

圖 2-105 金貝爾美術館增建／東向立面圖

圖 2-106 金貝爾美術館增建／長向剖面圖

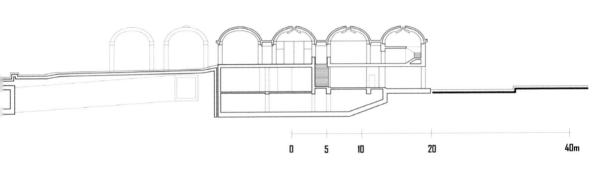

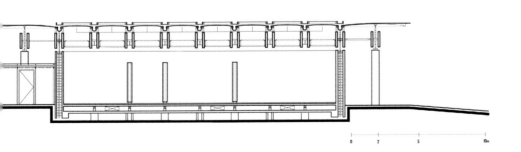

圖 2-107 金貝爾美術館增建╱短向剖面圖

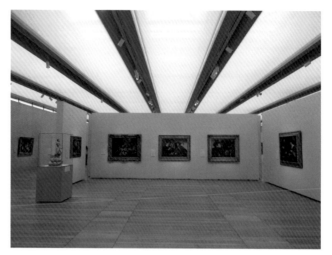

圖 2-108 金貝爾美術館增建／展覽空間

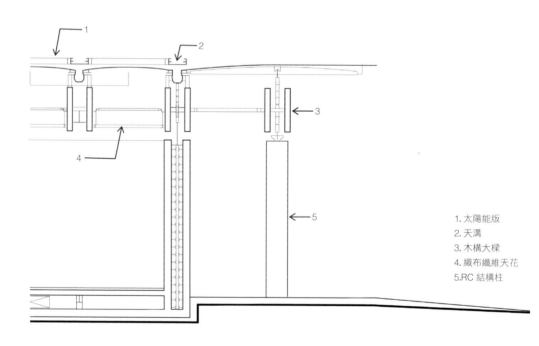

1. 太陽能版
2. 天溝
3. 木構大樑
4. 織布纖維天花
5. RC 結構柱

圖 2-110 金貝爾美術館增建／自然採光屋頂與外牆構造剖面

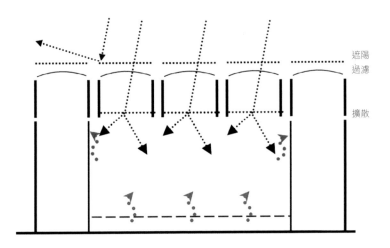

遮陽

過濾

擴散

圖 2-109 金貝爾美術館增建／自然採光策略分析簡圖

1. 太陽能版
2. 天溝
3. 木構大樑
4. 織布纖維天花
5.RC 結構柱

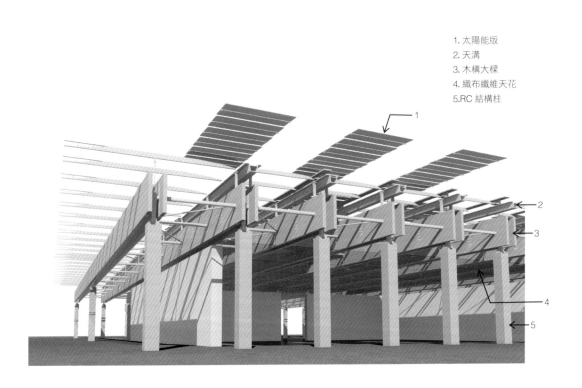

圖 2-111 金貝爾美術館增建／自然採光構造 3D 拆解圖

10. 哈佛大學美術館修建與增建

皮亞諾的哈佛大學美術館修建與增建整合了校園內的三座美術館：佛格美術館（Fogg Art Museum）、布希 - 萊辛格美術館（Busch-Reisinger Museum）與亞瑟‧薩克雷美術館（Arthur M. Sackler Museum）。皮亞諾以他擅長的外科手術般的整合手法，重新梳理地面層的開放空間。他將歷史建築的佛格美術館南北兩側打開，不需購票即可進入美術館內部中庭，步行穿越美術館到校園的另一側。他認為一個文化性的場所，不應該是排外的；大型的玻璃屋頂覆蓋的內部廣場讓地面層成為具有流動的穿越性空間，不僅開放給學生、參觀者，甚至是路人。

美術館的空間重新做了安排，一樓是強調透明性並連接都市生活的開放空間，二樓和三樓是館藏的展覽空間，四樓為研究、教學和學習的專業空間。皮亞諾認為大學校園中的美術館建築，需表現出展覽、學習與研究交流等不同的空間機能運作與組成特性；讓藝術收藏不僅能夠展示陶冶人心，還能夠發揮出它作為教育、學習和研

圖 2-112 哈佛大學美術館修建與增建／配置圖

1. 展覽空間
2. 中庭
3. 大廳
4. 商店
5. 咖啡廳

圖 2-113 哈佛大學美術館修建與增建／一層平面圖

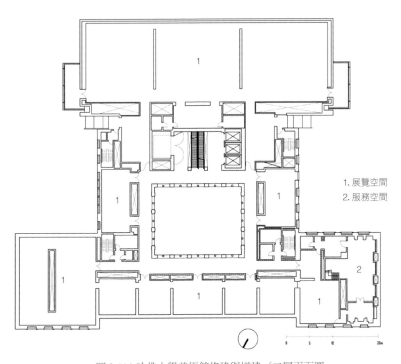

1. 展覽空間
2. 服務空間

圖 2-114 哈佛大學美術館修建與增建／二層平面圖

究的功能。自然光從玻璃天窗灑落在中央廣場與四樓的修復實驗室，創造出明亮的內部廣場氛圍，並賦與專業修復工作與技術研習空間的可視性，讓藝術作品的修復與保存也成為美術館的焦點〔圖2-112-2-122〕。

由於當地的環境氣候，夏季平均高溫為 29 度，日照豐富；冬季從11 月至隔年 3 月，平均低溫在零度以下，降雪日數長，覆蓋中央廣場的屋頂天窗系統，必須同時考量自然光的阻擋與保溫的問題。為了有效排除和控制自然光線，皮亞諾結合了外部與內部兩套遮陽系統。外部遮陽系統由 1,800 片玻璃百葉所組成，能夠阻擋紅外線的熱進入室內空間；內部遮陽系統則安裝了主動式捲簾，能夠透過手機智慧系統進行遠端控制，保護藝術作品不會受到直射光的損害。

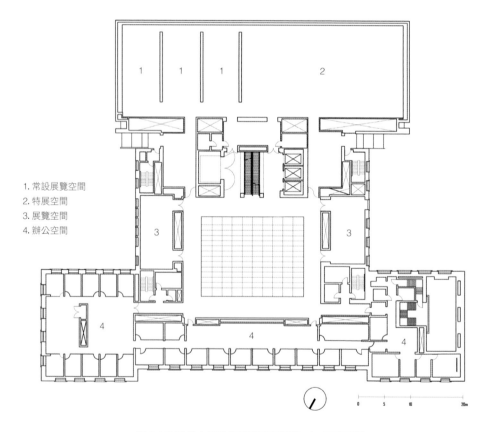

1. 常設展覽空間
2. 特展空間
3. 展覽空間
4. 辦公空間

圖 2-115 哈佛大學美術館修建與增建／三層平面圖

外部遮陽玻璃百葉下方，由三層絕緣玻璃所組成的屋面，可以過濾紫外線進入室內空間。考量冬季降雪時外部低溫會造成屋頂面的水氣凝結，結合外部遮陽百葉與三層的玻璃屋面，形成層層疊加的構造組合，遮陽構造架高的孔隙與三層玻璃屋面之間密閉的空氣層，形成熱傳導的緩衝空間，有效地避免冬季屋頂面水氣凝結的機會。

自然採光屋頂的整體載重，由下張梁結構形式的桁架系統所支撐，強調輕量化的構造。透過分析環境的特質，以被動式的屋頂採光構造結合主動式的遮陽捲簾，形塑皮亞諾稱之為「光機器」的自然採光屋頂，吸引人們在內部廣場空間聚集，反映美術館的開放性［圖2-123~2-127］。

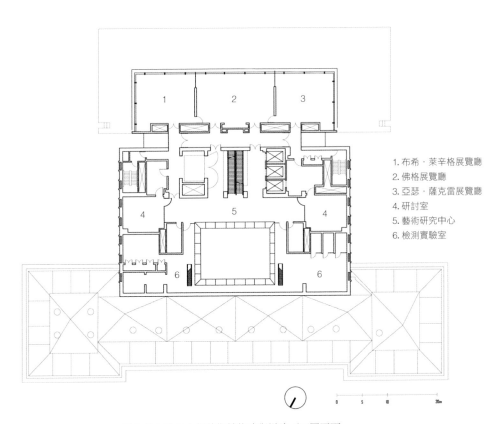

1. 布希・萊辛格展覽廳
2. 佛格展覽廳
3. 亞瑟・薩克雷展覽廳
4. 研討室
5. 藝術研究中心
6. 檢測實驗室

0　　5　　10　　　　20m

圖 2-116 哈佛大學美術館修建與增建／四層平面

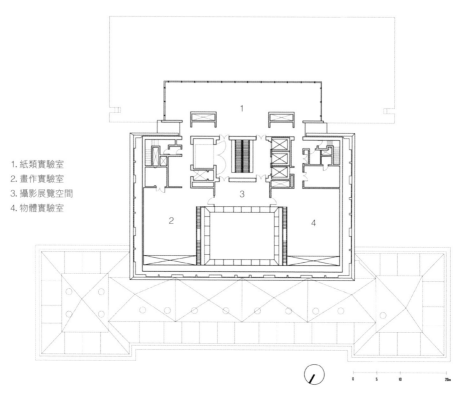

1. 紙類實驗室
2. 畫作實驗室
3. 攝影展覽空間
4. 物體實驗室

圖 2-117 哈佛大學美術館修建與增建／五層平面圖

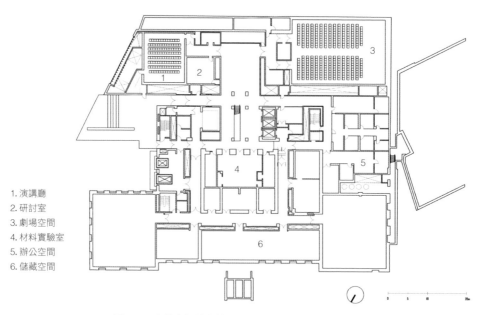

1. 演講廳
2. 研討室
3. 劇場空間
4. 材料實驗室
5. 辦公空間
6. 儲藏空間

圖 2-118 哈佛大學美術館修建與增建／地下一層平面圖

圖 2-119 哈佛大學美術館修建與增建／北向立面圖

圖 2-120 哈佛大學美術館修建與增建／南向立面圖

圖 2-121 哈佛大學美術館修建與增建／西向立面圖

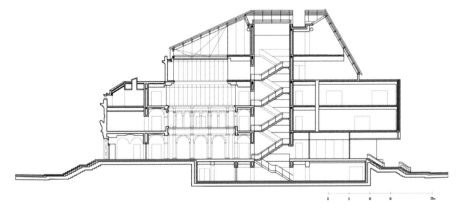

圖 2-122 哈佛大學美術館修建與增建／剖面圖

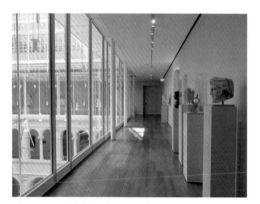

遮陽
過濾
遮陽

圖 2-123 哈佛大學美術館修建與增建／展覽空間　　圖 2-124 哈佛大學美術館修建與增建／自然採光策略分析簡圖

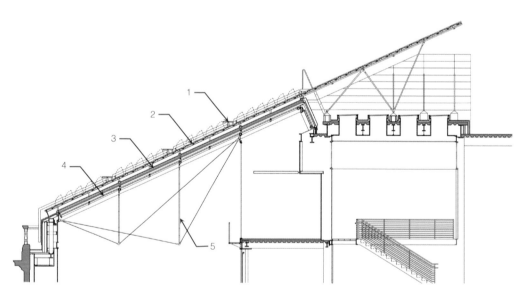

1. 維修棧道
2. 玻璃百葉
3. 複層玻璃
4. 主動式捲簾
5. 下張樑

圖 2-125 哈佛大學美術館修建與增建／自然採光屋頂構造剖面

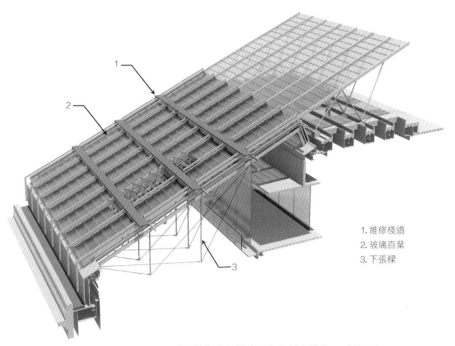

1. 維修棧道
2. 玻璃百葉
3. 下張樑

圖 2-126 哈佛大學美術館修建與增建／自然採光構造 3D 拆解圖（一）

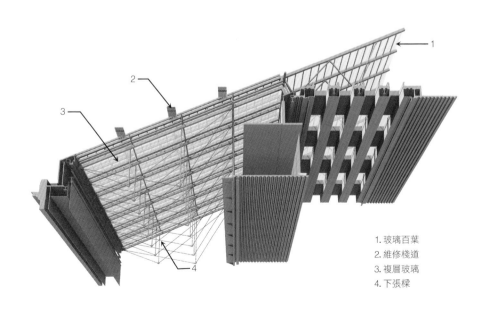

1. 玻璃百葉
2. 維修棧道
3. 複層玻璃
4. 下張樑

圖 2-127 哈佛大學美術館修建與增建／自然採光構造 3D 拆解圖（二）

11. 惠特尼美術館

基地位於美國紐約市曼哈頓區，鄰近一處新興的州立公園，這座帶狀公園由紐約中央鐵路閒置的舊鐵道空間所闢建而成，是近幾年紐約市最吸引人的徒步遊憩勝地。基地東側是充滿熱情活力的紐約雀兒喜市區（Chelsea），西側是一大片的開放空間，面向新澤西的哈德遜河（Hudson River）有著迷人的夕陽。

沿著基地南側甘斯沃爾特街（Gansevoort Street）抬升的建築量體，形成與街道連結在一起的廣場，模糊了街道與建築物的界線，清楚地表現出創造文化性建築開放空間的概念：建築物不占據地面層空間，與街道融合在一起，分享給城市民眾使用。讓民眾在無意間走進美術館，駐足停留而沉浸在藝術的美麗之中。這意味著文化性都市空間的價值，在於創造一處透明性與可及性的空間場域，而不是一處菁英的集會所。美術館建築如同都市廣場，歡迎民眾來體驗美好的都市生活。退縮的地面層為公共的大廳空間，展覽空間位於二樓以上的南側，北側則為服務、儲藏與辦公空間，清楚地劃分出公共性、服務與被服務的空間屬性。

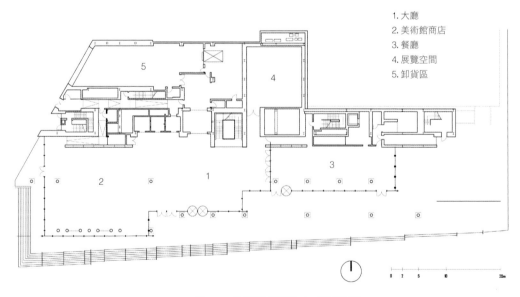

1. 大廳
2. 美術館商店
3. 餐廳
4. 展覽空間
5. 卸貨區

圖 2-128 惠特尼美術館／一層平面圖

建築的造型與外部空間設計呼應了紐約的天際線，東側由樓梯連結櫛比鱗次的戶外露台，提供能夠眺望與行進間，感受紐約都市全景的視覺體驗空間。每個展覽空間的落地窗皆面向露台，形成各樓層展覽空間的戶外開放空間。另一方面，露台對藝術家來說也是一個具有實驗性的創作場域，提供大眾在戶外欣賞藝術品的展覽空間［圖2-128~2-136］。

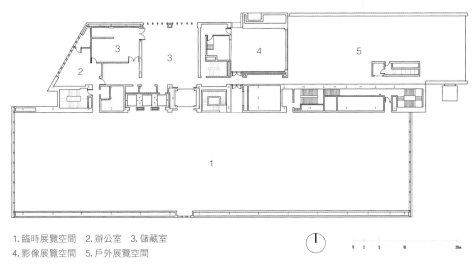

1. 臨時展覽空間　2. 辦公室　3. 儲藏室
4. 影像展覽空間　5. 戶外展覽空間

圖 2-129 惠特尼美術館／五層平面圖

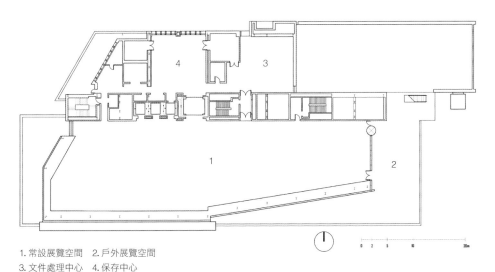

1. 常設展覽空間　2. 戶外展覽空間
3. 文件處理中心　4. 保存中心

圖 2-130 惠特尼美術館／六層平面圖

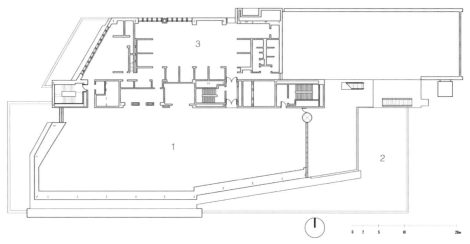

1.常設展覽空間　2.戶外展覽空間
3.辦公空間

<div align="right">圖 2-131 惠特尼美術館／七層平面圖</div>

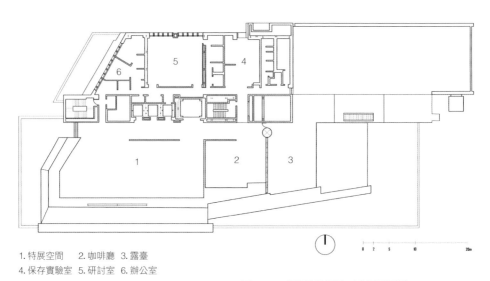

1.特展空間　2.咖啡廳　3.露臺
4.保存實驗室　5.研討室　6.辦公室

<div align="right">圖 2-132 惠特尼美術館／八層平面圖</div>

有別於皮亞諾先前所設計的自然採光美術館，講求屋頂的透明性而外牆往往是封閉的實體；位於哈德遜河畔的惠特尼美術館，在每個展覽空間樓層都可以感受到與城市緊密的連結關係，強調透明性的玻璃帷幕牆不僅可以引入間接的側向自然光源，同時也提供欣賞城市景色的機會。除了側向採光之外，位於頂層的展覽空間還透過鋸

齒形屋頂的北向開口引進自然光線。

為提供良好的視覺穿透性，外牆沒有任何外掛式的遮陽構件；以複層玻璃上塗層的材料特性與內部主動式的遮陽捲簾，克服了過濾紫外線與阻擋直射光的疑慮。複層隔熱玻璃和低鐵玻璃，將反射率和折射形變降至最低，並在複層玻璃中鍍上抗紫外線塗層，能夠過濾99％的紫外射線。在間接自然光源的條件下能夠保護藝術品不受有害射線的侵害，還能夠提升建築物本身的能源效率。

考量有效地控制透光性，並能從窗戶完全的排除太陽直射光線，惠特尼美術館的垂直立面有兩層的主動式遮陽構造：第一層用於太陽能及眩光控制，可降低進入窗戶的光線強度；第二層用於擴散及照度控制，分散過濾進來的光線。主動式遮陽捲簾和窗戶保持一種斜度，能夠保護藝術品免受直射光侵害，還能夠把眩光減至最小，並讓展示空間的牆體保持在最利於展示的中性的白色。結合彈性的隔間配置及智慧化管控的自然採光策略，提供館方能夠依據策展計畫，選擇主動式的遮陽策略或是臨時性的展間分隔。

為了有效率地調控自然頂光進入頂層展覽空間，惠特尼美術館運用了能夠分析每日太陽光變化的天窗監測系統，彈性地調整頂層展示空間的照度。頂層的自然頂光由鋸齒型的北向屋頂進入，鋸齒型的

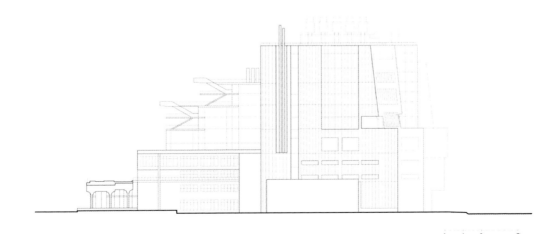

圖 2-133 惠特尼美術館／東向立面圖

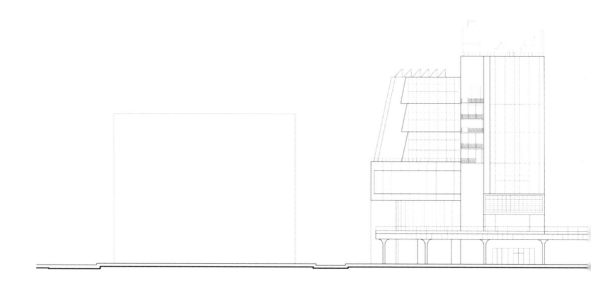

圖 2-134 惠特尼美術館／北向立面圖

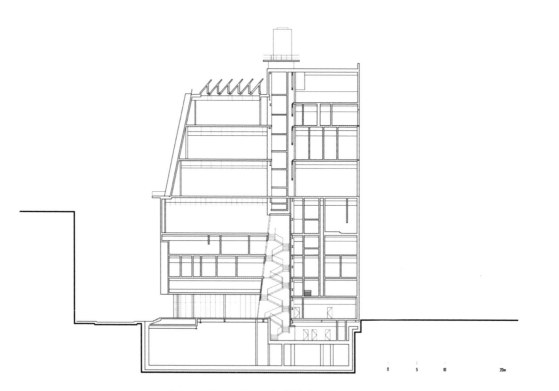

圖 2-135 惠特尼美術館／短向剖面圖

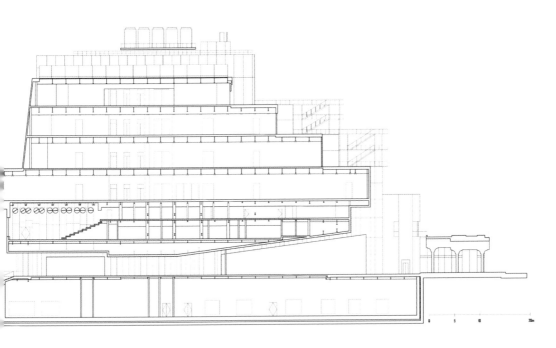

圖 2-136 惠特尼美術館／長向剖面圖

北向屋頂接收漫射光而不是折射光。北向屋頂系統的塑形與校正是
經過實證性的自然採光試驗完成，主動式遮光捲簾則設置在鋸齒型
屋頂開口玻璃後側，可以依據感測器的指示彈性開合——在豔陽天
時遮陽封閉，於陰天或夜晚時開啟允許最大量的自然光線進入。此
外，北向鋸齒型屋頂也整合了多功能的天溝系統從屋頂排出雨水，
天溝構造外露於展示空間，其幾何形狀和表面反射性都經過日照模
擬驗證而定型。

圖 2-137. 惠特尼美術館／展覽空間

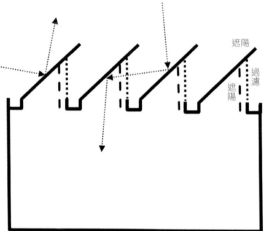

圖 2-138. 惠特尼美術館／自然採光策略分析簡圖

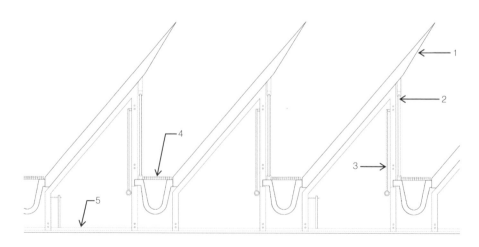

1.遮陽斜板　　2.複層隔熱玻璃
3.主動式遮陽捲簾　4.排水天溝　5.結構骨架

圖 2-139. 惠特尼美術館／鋸齒型屋頂構造剖面圖

惠特尼美術館的自然採光設計證明了在不危害藝術品保存的條件下，
美術館也可以彈性地兼顧自然採光和向外的視野。透過垂直向的玻
璃帷幕構造、主動式捲簾、北向鋸齒型屋頂的採光系統，皮亞諾整
合了材料特性與採光技術，創造了兼具外在透明性與自然採光體驗
的美術館建築，成功地將惠特尼美術館與都市脈絡及市民生活緊密
的連結在一起 [圖 2-137~2-141]。

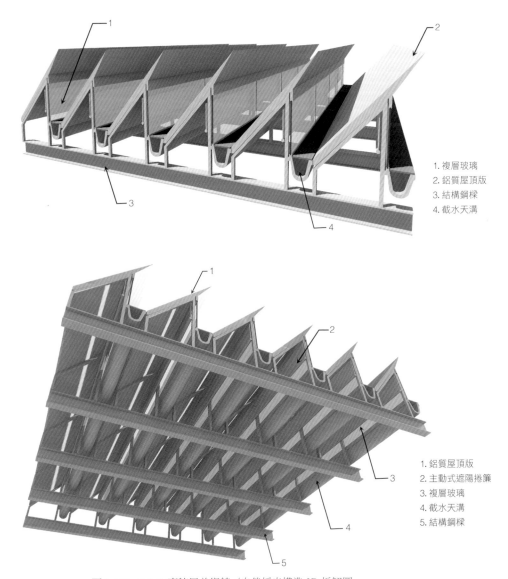

1. 複層玻璃
2. 鋁質屋頂版
3. 結構鋼樑
4. 截水天溝

1. 鋁質屋頂版
2. 主動式遮陽捲簾
3. 複層玻璃
4. 截水天溝
5. 結構鋼樑

圖 2-140、2-141 惠特尼美術館／自然採光構造 3D 拆解圖

從皮亞諾所完成的 11 件美術館作品可以看出他以自然採光設計整合藝術作品、展覽空間與環境脈絡。對皮亞諾來說，採光設計不僅是一種環境控制的手段，也是他體悟環境脈絡的具體實現。在他所設計的複雜屋頂組合中，每一層的採光構件都具有對脈絡的不同回應與特性，彼此獨立也互相影響，共同創造出一個能夠讓參觀者心情平靜且輕巧明亮的展示空間。這些特性主要可區分為遮陽、過濾與擴散、照度控制與溫度的控制。皮亞諾以這些層層組合的輕量化屋頂構件連結戶外環境全時的陽光變化，讓室內空間呈現動態的日光照明效果。檢視這些複雜的屋頂組合，可以發現皮亞諾運用了被動式與被動式整合主動式兩種自然採光策略。

被動式的自然採光策略主要是利用構造元件的材料特性與幾何形式、標準化構件的組成系統以及屋頂的幾何造型，回應自然光線的處理與環境特質。主動式的自然採光策略則是結合智慧化的電腦監測系統與機械化的百葉及捲簾裝置，在被動式的策略無法完全抵禦直射光線，或有效控制室內照度時給予智慧化的輔助，提供藝術展品與策展活動更安全與彈性的調整機制。我們可以從自然採光的四個主要環節：1. 遮陽；2. 自然光線的過濾、擴散與漫射；3. 照明的強度控制；4. 溫度的控制，進一步解析皮亞諾整合被動式與主動式自然採光策略的構築邏輯。

（一）自然採光的策略

＊1. 遮陽

皮亞諾建構被動式自然採光的遮陽系統，主要是運用構造元件及屋頂形式的幾何特性。早期應用模矩化的金屬構件，組構出單向固定式的遮陽百葉，形成輕量化的機械美學特質。隨著技術的進步與材料的革新，皮亞諾透過科學的實證為每座美術館發展出二維、三維曲面的遮陽元件，在阻擋直射光進入室內的同時，最佳化自然光的二次反射。除了發展遮陽構件的幾何特性之外，皮亞諾改良了傳統工廠建築自然採光的鋸齒型北向屋頂，依據每個基地太陽光線入射角度的不同，來變化屋頂斜面的幾何造型。被動式遮陽策略同時也

整合於屋頂結構系統的組構秩序，發展出系統化的遮陽構造組成，形成屋頂上方的遮陽出簷與棚架，彷彿漂浮在美術館上方的「飛毯」，保護美術館免於太陽直射光與熱的侵害。

1.1 構造元件的幾何特性

(1) 固定式遮陽百葉

皮亞諾擅長使用工業化的標準金屬元件來建構輕量化的建築空間，在美術館的自然採光上，也常使用標準化的固定式金屬百葉，來作為阻擋直射光的遮陽構件。湯伯利收藏館與哈佛大學美術館的遮陽出簷，即是由傳統的固定式遮陽百葉組構而成。然而傳統的固定式遮陽百葉因為尺寸固定及存有間隙等問題，無法有效地阻擋低角度的直射光線進入室內空間，須整合主動式的機械百葉裝置才能完全的阻擋直射光的侵害。

(2) 二維與三維曲面的遮陽百葉

梅尼爾美術館有機形式的遮陽翼板，整合結構技術與材料特性，並透過實體模型進行驗證，建構出雙向二維曲面且兼具結構性的遮陽反光翼板，體現了潛藏於有機形式中，回應環境特質的最佳化幾何形式與結構的經濟性。隨著數位化參數模型技術的進步，皮亞諾在納榭雕塑中心與高氏美術館出現三維曲面的鋁質遮陽構件，以及芝加哥藝術學院的二維曲面的遮陽板，結合了太陽鑲的遮陽原理及幾何特性。有別於梅尼爾美術館以實體模型驗證有機形式的可行性，納榭雕塑中心、高氏美術館與芝加哥藝術學院的遮陽構件則是經由電腦分析環境數值，精密的計算太陽的運行軌跡，結合數位化 3D 塑形技術所建構出的三維曲面，以最精確的幾何形式與構造斷面回應環境特質。遮陽構件的尺寸也具有較大彈性，能夠以構件大小來控制照明品質。皮亞諾透過技術革新，成功地聯結建築與環境的對話。

1.2 遮陽元件的系統組成──遮陽出簷與棚架

考量基地環境氣候夏季與冬季平均溫度變化過大時的熱傳導效應，皮亞諾以屋頂結構系統的組構秩序，發展出由次結構支撐的遮陽出

簷,以及由主結構所建構的獨立遮陽棚架等兩種系統化的遮陽形式。湯伯利收藏館的固定式遮陽百葉,便是由屋頂主結構斜梁上的次結構短柱所支撐,並組構成遮陽出簷,出挑涵蓋整個建築平面,將休士頓市夏季炎熱的高溫與直射陽光阻擋在外。芝加哥藝術學院所面對的環境氣候則是夏季高溫、冬季低溫降雪,自然採光的屋頂構造須同時考量遮陽、積雪與溫度控制。因此皮亞諾調整了遮陽的設計策略,由建築的主結構系統,將二維曲面的遮陽構件架高於屋頂面上方2.6公尺的高度;除了提供遮陽之外,還能夠藉由屋頂的微氣流,冷卻與降低熱的傳導效應,作為夏季控制屋頂溫度累積的調控機制。

1.3 鋸齒型屋頂

傳統的鋸齒型屋頂主要應用於工廠建築的自然採光,採用單斜的屋頂板作為阻擋南向直射日光並引進北向穩定光源的屋頂形式。直射日光先經過屋頂斜板阻擋之後,再二次反射透過濾光玻璃,最後進到室內空間。其屋頂構造組成提供了遮陽、二次反射、過濾與溫度調控流程,能夠於引進穩定反射光的同時有效阻擋直射光所形成的熱效應。

皮亞諾在洛杉磯郡美術館增建案,為回應基地夏季炎熱高溫與日照強烈的環境特性,採用了鋸齒型屋頂作為主要的自然採光構築形式。然而傳統的鋸齒型屋頂雖能夠阻擋南向直射日光與減少熱得,但卻無法有效阻擋清晨、黃昏與冬季時北向低角度直射日光進入室內空間。有鑑於此,皮亞諾從被動式設計策略的角度切入,進行屋頂構造形式的改良,將斜板上緣與下緣延伸,增加了對低角度直射日光的阻擋能力,同時也增加了形成二次反射光的機會。

除了洛杉磯郡美術館增建案之外,在惠特尼美術館頂層展覽空間也採用鋸齒形屋頂作為自然採光的構築形式。由於基地緯度與環境特質的差異,以及北側服務核量體阻擋了北向低角度的直射日光,惠特尼美術館不同於洛杉磯郡美術館增建的做法,鋸齒型屋頂構造形式的改良僅延伸斜板長度,增加二次反射光與漫射光形成的接觸面積,以提高室內空間照度的穩定性。

皮亞諾發揮構造元件與屋頂形式的幾何特質、標準化與系統化的組構模式，建構了自然採光美術館的遮陽系統，利用最經濟的材料，組構出最佳化的被動式遮陽策略。他的被動式遮陽策略清楚地揭示了自然光線的引導邏輯，以及回應環境脈絡的建築形式。從每一幢他所設計的自然採光美術館的遮陽構造，我們都可以讀出不同基地的環境特質，清楚地展現了他透過技術連結環境特質的構築理念。

✱ 2. 自然光線的過濾、擴散與漫射

自然光線經過遮陽構件排除直射光進入展示空間之後，皮亞諾以屋頂開口部的複層玻璃，過濾光線中的有害射線。除了鋸齒型屋頂的開口是垂直向複層玻璃之外，過濾有害光線的方式，都是透過水平向大面積的複層玻璃屋頂。隨著玻璃塗層技術的革新，惠特尼美術館的複層隔熱玻璃隔絕紫外線的效能已經達到 99%，也能夠有效阻隔熱的穿透。這意謂著自然採光美術館建築不僅只能屋頂採光，外牆圍閉構件也可以變得更透明還能兼顧對有害射線的防護。

經過過濾的自然光線進入展覽空間，為了達到均勻擴散的效果，皮亞諾在屋頂組合的最下層，以織布或多孔隙金屬板的天花，將自然光線作漫射處理，而達到面狀均勻分布的光源效果。結合遮陽、複層隔熱玻璃與再擴散天花系統形成輕量化、層層堆疊的屋頂構造組合系統。湯伯利收藏館、芝加哥藝術學院與金貝爾美術館擴建案，都是以織布天花，讓自然光線達到柔和的漫射效果，創造出明亮、半透明的空間氛圍與面狀均勻分布的自然光源。相較之下，貝耶勒基金會則是應用多孔隙的鋁質金屬板作為漫射自然光線的天花材質，在漫長的冬季自然光線較不充足的條件下，引入透光度更高的均布式自然光源。

除了應用天花的材質來達到光線的漫射效果之外，構造元件的幾何形式與表面材質的特殊性，也是皮亞諾應用來擴散與漫射自然光線的主要策略之一。梅尼爾美術館和高氏美術館的再擴散作法較為特殊。在梅尼爾美術館，皮亞諾依據所在環境自然光線的特質，設計出二維曲率的遮陽板，結合其混凝土粗糙的表面特性，將自然光線

均勻的漫射成線狀分布的光源形式。高氏美術館的屋頂以強化玻璃纖維石膏形塑的桶型「光管」，藉由管狀的垂直深度及石膏表面粗糙的特性，達到自然光線的反射與擴散效果，在展覽空間中形成點狀均布的光源形式。

✱ 3. 照明的強度控制

自然光線經過遮陽板形成二次反射光，再透過複層隔熱玻璃過濾有害射線後引入展覽空間，除了會有低角度的直射日光進入室內空間的疑慮之外，平均照度的變化也會因為環境特質而有明顯的落差。皮亞諾除了以被動式的構築策略，思考遮陽、光線過濾與再擴散的議題之外，也會運用主動式的機械設備，來控制展示空間中自然光線照度的穩定。

相較於被動式的採光策略，主動式策略主要作為被動式策略的輔助機制。考量臨時性展示品及展示輪替的特性，以及當全年照度的穩定須具有更大的調整彈性時，主動式的百葉構件及捲簾，就發揮遮陽與照度強度控制的重要功能。在洛杉磯郡美術館，皮亞諾便以北向開口的鋸齒型屋頂作為採光與遮陽的主要造型；為了輔助北向開口抵擋清晨與傍晚的東、西向低角度陽光，特別在北向開口內側裝置了電動捲簾；除了可以提供彈性的遮陽效用之外，也能夠在室內照度過大時機動的開合，控制照度的穩定變化。

哈佛大學美術館與惠特尼美術館的外部遮陽構件為透明的複層玻璃與鋸齒型屋頂，在夏季時無法有效地控制照度的變化，過大的照度將影響空間的使用與藝術作品的保存。皮亞諾將主動式的機械捲簾同樣安裝在複層玻璃背後，作為遮陽的輔助與維持照度穩定的調控裝置。

比較特別的是金貝爾美術館增建案最上層的屋頂構造，在主動式的遮陽百葉上裝設太陽能板，同時整合了遮陽、照度控制與節能的功效。為了達到全年照度穩定控制的效率及永續節能的目標，這是這11幢美術館中以主動式機制作為屋頂主要遮陽策略的唯一案例。由此可見皮亞諾針對不同空間需求與環境特質，在遮陽與照度控制上

會有相應的方式。

＊4. 溫度的控制

美術館回應自然採光的需求，屋頂與外牆圍閉系統必須有開口才能引進自然光線，如何避免直射光、有害射線與溫度效應，成為建築師必須解決的棘手難題。皮亞諾以遮陽構件組成的棚架、複層隔熱玻璃與機械式捲簾，並利用屋頂與棚架間的氣流，有效地抵禦了夏季的直射光與炎熱的高溫所造成的熱輻射與傳導效應。在貝耶勒基金會與芝加哥藝術學院，因應當地冬季降雪寒冷的氣候特性，皮亞諾運用被動式太陽能採暖的溫度調控策略，整合均布式自然採光形式層層疊加的採光屋頂結構，建構出儲藏冬季太陽熱能的緩衝空間，減少冬季暖氣設備的耗能。利用太陽能採暖的溫度控制策略所建構的緩衝空間，主要可歸納成水平向與垂直向兩種空間類型：

I. 水平向的溫度緩衝空間

由最上層的複層隔熱玻璃、主動式機械百葉、單層清玻璃與天花系統組成的多層次屋頂構造，在展覽空間上方形成密閉的夾層空間，利用冬天白晝的日照所形成的溫室效應，來抵禦外部低溫的氣候條件，在引進自然光線的同時，兼具被動式的溫度調控機制。

II. 垂直向的溫度緩衝空間

除了在展覽空間上方出現兼具溫室保暖效應的採光屋頂之外，引進側向自然光時也可以形成垂直向度的溫度緩衝區。貝耶勒基金會展覽空間西側的冬季花房（winter garden），除了將側向的自然光引入地下展覽空間之外，也在地面層展覽空間的側邊，建構出抵擋外部低溫環境的溫室屏障。

在芝加哥藝術學院增建案，南北向的帷幕牆立面與內部展示空間的玻璃牆面，形成雙層牆的密閉空間，中間的空氣層阻隔外部低溫環境的影響，節省了空調暖氣開啟的機會與耗能，同時阻隔了北向道路與公園的喧囂噪音。

歸納皮亞諾的自然採光策略，可以發現他以科學實證的方法整合了傳統與創新的工程技術，透過實體模型與電腦數位化技術的輔助，來探索潛藏在各地不同環境脈絡下的自然本質。皮亞諾總是思考著如何從被動式構築策略的角度，發揮構造元件的材料特性與幾何形式，發展出系統化的構造組合，整合遮陽、光線過濾與擴散、溫度控制等自然光線處理的特質。然而，由於展覽空間屬性與基地環境特質的差異，遮陽與照度的控制有時需要更彈性調整的機制。此時主動式機械設備就會介入，在智慧化控制系統的整合下，發揮最佳化的自然光線照明效果。皮亞諾整合被動式與主動式自採光策略的構築模式，對自然光線的處理兼具創新與永續性，建造具有在地環境特質的自然採光美術館建築。

（二）自然採光的類型

皮亞諾運用遮陽、過濾與再擴散、照度與溫度控制等自然採光策略，發展出光管、導光翼板、鋸齒型屋頂與均布式採光構造夾層等多元的自然採光屋頂形式。透過這些屋頂形式在展覽空間中所形成的光源形式，可以歸納出點、線、面等三種的自然採光類型：

＊1. 點的系統

由光管、玻璃天窗及外部遮陽勺蓋組成採光構造單元，並平均地排列在屋頂結構之間。遮陽勺蓋能夠有效阻擋各個角度的直射日光並引進北向穩定光源，經過複層隔熱玻璃天窗過濾有害射線，光線再透過光管構造的表面特質與深度，產生多次反射後進入展覽空間，例如：高氏美術館。

＊2. 線的系統

自然光線的導引依循著鋸齒型屋頂的幾何形式及開口方向，日光經由鋸齒型屋面形成反射光，再由北向開口進入展示空間，形成線型分布的光源形式，例如：布羅德當代美術館與雷斯尼克館。

另一種方式是自然採光的遮陽、過濾與再擴散策略與水平長向的結

構整合在一起，形成線狀的均布光源，例如：梅尼爾美術館、金貝爾美術館擴建與惠特尼美術館。

✱ 3. 面的系統

由外部遮陽百葉、複層玻璃屋頂、主動式百葉和天花組成多層的屋頂引入自然光，並透過織布或金屬材質的天花達到均勻漫射的光源效果，例如：貝耶勒基金會、湯伯利收藏館、納榭雕塑中心、芝加哥藝術學院與哈佛大學美術館［表 2-2］。

皮亞諾在早期的龐畢度中心的設計著重於結構與工程技術的表現，以工業化生產的組合特性建構空間，並追求展覽空間最大的使用彈性；在空間組成與形式表現上脫離了傳統美術館古典秩序的束縛，開啟了當代美術館空間設計的新趨勢。梅尼爾美術館標誌皮亞諾朝向自然採光美術館構築實踐的轉變；結合自然光線與多層構造組合的構築策略，創造出輕量化、透明性、光的視覺顫動等非物質性的展覽空間特質，呈現一種輕量化，甚至是無重力與飄浮的空間感受，模糊了室內與室外的分界。

皮亞諾所設計的美術館空間，不單純只是自然光線完美呈現的美感，同時強調自然採光的策略必須回應物理的與環境的特性，重視藝術品、空間與環境之間的脈絡關係。他將自然採光的設計視為是回應脈絡的一種發展過程——從室內到外部環境、暗到明細部到組合，進而建構出層層組合的自然採光屋頂，讓室內呈現一種動態的空間感知。針對不同的環境特質，以實體模型實驗材料的特性與驗證屋頂組合的採光成效，並從中發展出具有場所特質的技術與細部組成。他所設計的自然採光美術館，從細部到空間都具有對環境特性的一種暗示，呈現一種緊密的連結關係。他以張力的概念來說明這種連結的意涵：

> 場所形式與生產形式是兩種專門術語，隱含著建構建築時所存在的一種相對的張力。我發現一種很好的方式來表達這種張力的概念──地坪和結構物、環境和建築物、在地的和全球的。[136]

表 2-2 自然採光原則與類型分析表

			梅尼爾美術館	貝耶勒基金會	湯伯利收藏館	納榭雕塑中心	高氏美術館	芝加哥藝術學院	洛杉磯郡美術館	金貝爾美術館	哈佛大學美術館	惠特尼美術館
遮陽	構造元件	百葉 主動式								V		
		百葉 固定式		V	V						V	
		電動捲簾							V		V	V
		翼板 (Fin)	V					V				
		太陽鑲					V	V				
	屋頂形式	棚架			V			V				
		鋸齒屋頂							V			V
照度控制		電動百葉		V	V					V		
		電動捲簾							V		V	V
過濾	玻璃屋頂	垂直向							V			V
		水平向	V	V	V	V	V	V		V	V	
漫射	天花	織布		V				V		V		
		金屬		V								
	翼板		V									
	光管 (Light tube)						V					
自然採光類型	點系統						V					
	線系統		V						V	V		V
	面系統			V	V	V		V			V	

因應不同的基地條件，以被動式的採光策略結合細部構造組合，包括構造元件的材料特性、幾何形式及屋頂造型的系統化組成，都是被動式採光策略考量的重點。針對被動式策略無法有效回應的難題，包括低角度日光的遮陽與全年照度的穩定控制等，則輔以主動式策略加以解決。

透過對環境脈絡的領悟，皮亞諾開發出能順應與展現環境特質的自然採光策略與技術，使得自然採光並非完全是人為控制的結果，而是經由自然秩序的引導與轉換的過程，開啟了美術館建築、人與環境資源能夠永續共存的契機。他的自然採光美術館展現了人文與技術結合的嚮往，以及面對環境資源耗竭的省思，為自然採光美術館的永續設計思惟與實踐指引出一條可行的方向。

附錄

索引

章節附註

01 Macdonald, Sharon (ed.) A Companion to Museum Studies. Wiley-Backwell. 2011. p.225.

02 Darragh, Joan and James S. Snyder. Museum Design: Planning and Building for Art. New York and Oxford: Oxford University Press.1993.

03 Chih-Ming Shih, Kuang-Hsu Huang. Le Corbusier's Modern Museum Prototype: The Transformation of Unlimited Growth Museums. International Journal of Architectural Engineering Technology, Volume 1, No. 1, November 2014, pp. 12-24.

04 施植明，劉芳嘉，《路易斯‧康：建築師中的哲學家》，台北：商周出版，2015，頁 116-126。

05 ［皮亞諾的美術館自然採光策略之構築思惟研究］，國科會（NSC 98-2211-E-011-124），2009.08 - 2010.07。［皮亞諾的美術館被動式自然採光策略之研究］，國科會（NSC 101-2221-E-011-152），2012.08-2013.07。

06 劉芳嘉，《皮亞諾自然採光美術館構築思惟與實踐之研究》，國立臺灣科技大學建築所博士論文，2014。

1 Rogers, Ernesto Nathan. Il mercato dei fiori a Pescia, Casabella continuità, n. 209, 1956. pp. 28-33.

2 Koening, Giovanni Klaus. Elementi di architettura. Florence: Liberia Editrice Fiorentina, 1958. p.165.

3 The Lombard Center for the Industrial coordination of the Construction Industry.

4 Gilbert, Herbert. Dream of the Factory-Made House: Walter Gropius and Konrad Wachsmann. Cambridge, Mass.: The MIT Press. 1984.

5 Ciccarelli, Lorenzo. Renzo Piano before Renzo Piano: Masters and Beginnings, trans by Richard Sadleir, Fondazione Renzo Piano & Quodlibet. 2017. pp.71-76.

6 Loddo, M. Palazzo Bianco and Rosso, Genoa Albini and Marcenaro's productive relationship, Nuova Museologia, n.43, November 2020..

7 Albini, Franco. Le mie esperienze di architetto nelle esposizioni in Italia e all'estero, Casabella, n. 730, febbraio 2005.

8 Piano, Renzo. Pezzo per pezzo, in Federico Bucci, Fulvio Irace (eds.), Zero Gravity. Franco Albini. Construire le modernità. Milan: Triennale-Electa. 2006. p.189.

9 Groaz, Silvia. Ducts and Moldings. The Ambiguous invention of Franco Albini and Franca Helg. in book: Studies in the History of Services and Construction. Publisher: The Construction History Society. 2018. pp.43-56.

10 Cresciani, Manuel & John Forth. Three Resilient Megastructures by Pier Luigi Nervi, International Journal of Architectural Heritage: Conservation, Analysis, and Restoration, 8:1, 2014. 49-73.

11 Ciribini, Giuseppe. Architettura e industria. Milano: Libreria Editrice Politecnica Tamburini. 1958. p.25.

12 Ciccarelli. 2017. p.86.

13 Studio Ricerca e Progettazione, 1964-1965.

14 Casabella Cotinuity N.199 International Architecture Review December 1953 / January 1954.

15 Seguin, Patrick. Jean Prouvé : Maison Démontable 6x6 Demountable House, Edition Galerie Patrick Seguin. 2014.

16 Makowski, Zygmunt Stanislaw. Steel Space Structure. London: M. Joseph. 1965.

17 Le Ricolais, Robert. Les Tôles Composites et leurs applications aux constructions métalliques légères. Mémoire de la Société des Ingénieurs Civils de France. 1935.

18 Thompson, D'Arcy Wentworth. On Growth and Form, Cambridge University Press, Cambridge. 1917.

19 Haeckel, Ernst H. Generelle Morphologie der Organismen, Berlin: De Gruyter. 1906.

20 City Tower project, Philadelphia, 1951-1953 / Ciccarelli, Lorenzo. "Philadelphia Connections in Renzo Piano's Formative Years: Robert Le Ricolais and Louis I. Kahn." Construction History, vol. 31, no. 2, The Construction History Society, 2016, pp. 201 - 22,

21 Komendant, August. My 18 Years with Architect Louis I. Kahn. Englewood: Aloray. 1975.

22 Robert Le Ricolais. A simple computation for planar networks. In Space Structures: A Study of Methods and Developments in Three-dimensional Construction Resulting from the International Conference on Space Structures, University of Surrey, September 1966, Volume 2. Robert M. Davies (ed.). Wiley. 1967. pp.1026-1031.

23 Ciccarelli. 2017. p.248.

24 Renzo Piano: The Complete Logbook 1966-2016. London: Thames & Hudson. 2017. p.18.

25 Komendant. 1975. pp.97-98.

26 Renzo Piano: The Complete Logbook 1966-2016. pp.12-14.

27 Renzo Piano, "Architecture and Technology", Architecture Design, 6-7, 1970. pp.140-144.

28 Ciccarelli. 2017. p.272.

29 Crompton, Dennis ed. A Guide to Archigram 1961-74. London: Academy Edition. 1994.

30 施植明，＜建築電訊：機能主義的變奏＞，現代美術 Modern Art No.107　2003.4，台北市立美術館，pp.16-23。

31 Ciccarelli. 2017. p.272.

32 Banham, Reyner. Theory and Design in the First Machine Age. Connecticut: Praeger, 1960.

33 *Banham, Reyner. 'The New Brutalism'. The Architectural Review. December 1955.*

34 Langevin, Jared. 'Reyner Banham: In Search of an Imageable, Invisible Architecture". Architectural Theory Rrview 16(1):2-21. 2011. pp.13-14.

35 Banham, Reyner. 'Stocktaking of the Impact of Tradition and Technology on Architecture". The Architectural Review. 127, 1960. pp.93-100.

36 Banham, Reyner. "What Architecture of Technology", The Architectural Review, 147, 1962. pp.153-154.

37 Banham, Reyner. '*A Home is Not a House*', Art in America, n.2, (1965): 70-79.

38 Banham, Reyner. The Architecture of the Well-Tempered Environment. Oxford: Architectural Press. 1969.

39 Arup, Ove. 'Science and World Planning', in Nigel Tonks (ed.), Ove Arup: Philosophy of Design. Munich；New York: Prestel. 2021. p.20.

40 Arup, Ove. 'Structural Honesty', The Architect and Building News. 8 April 1954. pp.410-413.

41 The Editor, 'The Case Study House Program', Art and Architecture Magazine, Jan. 1945. pp.37-39.

42 Ciccarelli. 2017. p.282.

43 https://competitions-awards.uia-architectes.org/en/about/

44 Mathews, Stanley. The Fun Place as Visual Architecture: Cedric Price and the Practices of Indeterminacy. Journal of Architectural Education, Vol.59, No.3 (Feb., 2006), pp.39-48.

45 Dal Co, Francesco. Centre Pompidou. Renzo Piano, Richard Rogers and the Making of a Modern Monument, New Haven: Yale Press. 2017. p.45.

46 Walker, Enrique, *In Conversation with Renzo Piano & Richard Rogers*, AA files. 70., Londres, AA Files, 2015. p. 176.

47 Rice, Peter. An Engineer Imagines. London: Ellipsis. 1996. pp.25-46.

48 Hamzeian, Boris. The evolution of the cast node of the Pompidou Centre: From the 'friction collar' to the 'gerberette'. 6th International Congress on Construction History (6ICCH 2018), July 9-13, 2018, Brussels, Belgium.

49 Colquhoun, Alan. 'Plateau Beaubourg'. Architectural Design, Vol.47, n.2, 1977. pp.96-102.

50 巴黎聖母院（Notre-Dame de Paris）、先賢祠（Panthéon）、聖傑曼牧場修道院（Abbaye de Saint-Germain-des-Prés）、榮軍院（Hôtel des Invalides）、艾菲爾鐵塔（Tour Eiffel）、蒙帕納斯大樓（Tour Montparnasse）和聖心堂（Basilique du Sacré-Cœur）。

51 Lenne, Loïse. *The Premises of the Event. Are architectural competitions incubators for events? », FORMakademisk*. Vol.6, Nr.4, 2013, Art. 1, 1-27.

52 Ciccarelli, Lorenzo. 'Keep your curiousity alive' Interview with Bernard Plattner. Paris, rue des Archives, 30 November 2018. Stories_9. Fondazione Renzo Piano.

53 Renzo Piano: The Complete Logbook 1966-2016. London: Thames & Hudson. 2017. p.40-41.

54 Ciccarelli, Lorenzo. VVS Experiental Car by Subsystems. Stories_7. Fondazione Renzo Piano. 2018.

55 球墨鑄鐵（ductile iron）用於梅尼爾美術館的葉片採光構件，聚碳酸酯（polycarbonate）用於巴黎科學城的大溫室以及 IBM 的活動展覽館。詳見 Rice, Peter. An Engineer Imagines. London: Ellipsis. 1996. pp.95-106, 107-114.

56 Stansted Airport, London, 1977-1986；Serres de la Cité des Sciences et de l'Industrie, Paris, 1981-1986；Nuage de la Grand Arche, Paris La Défense, 1986-1989；Pyramide Inversée, Grand Louvre, Paris, 1991-1993．

57 Ciccarelli, Lorenzo. 'Keep your curiousity alive' Interview with Bernard Plattner. Paris, rue des Archives, 30 November 2018. Stories_9. Fondazione Renzo Piano.

58 Congar, Yves. *Chrétiens désunis. Essai d'un œcuménisme catholique*. Paris: Cerf, 1937.

59 Couturier, Marie-Alain. 'Le Corbusier' in L'Art Sacré, no.7-8 mars-avril 1954, pp.9-10.

60 de Menil, Dominique. "Impressions américaines en France," *L'Art sacré*, March-April 1953. pp.7-8.

61 Helfenstein, Josef and Laureen Schipsi, Eds., *Art and Activism: Projects of John and Domenique de Menil*. New Haven: Yale University Press, 2010. p.121.

62 https://www.tshaonline.org/handbook/entries/menil-foundation

63 Middleton, William. "A House That Rattled Texas Windows." New York Times, June 3, 2004.

64 龐畢度中心的創始成員為支持中心活動的一個國際組織，通過捐款至少一百萬法郎（約 200,000 美元）或捐贈同等價值的藝術品成為國家現代美術館的創始成員。創始成員的名字將刻在中心入口處，成為美術館的終身名譽會員。創始成員：Madame Mina Kandinsky, Madame Dominique De Menil et ses enfants, Monsieur et Madame Pierre Schlumberger, Collection D. B. C. Paris, Madame Yulla Lipchitz, Madame Marcel Duchamp, Madame Dorothea Tanning, Monsieur Victor Vasarely.

65 Winkler, Paul. "Being a Client" in Renzo Piano: The Art of Making Building. London: Royal Academy of Arts. 2019, p.123.

66 Winkler, Paul. 'Being a Client' in Renzo Piano: The Art of Making Buildings. London: Royal Academy of Arts. 2018. pp.125-128.

67 Greco, Claudio. 'The Ferro-cement of Pier Luigi Nervi : The New Material and The First Experimental Building', Proceedings of of the International Symposium of IASS (June 5-9, 1995, Milano).

68 Rice, Peter. An Engineer Imagines. London: Ellipsis. 1996. pp.95-106.

69 Renzo Piano: The Complete Logbook 1966-2016. London: Thames & Hudson. 2017. p.60.

70 Banham, Reyner. 'in the Neighbourhood of Art', Art in America, June 1987, pp.124-129.

71 Subway Stations, Genoa, 1983-2003；Lowara offices, Montecchio Maggiore, 1984-1985.

72 Lingotto Factory Conversion, Turin, 1983-2003 （競圖 1983）；Credito Industriale Sardo, Cagliari, 1985-1992 （競圖 1985）

73 Reclamation of the Old Port, Genoa, 1985-2001；San Nicola Stadium, 1987-1990, Bari.

74 Bercy 2 Shopping Center, Paris, 1987-1990；Rue de Meaux Housing, Paris, 1987-1991；IRCAM Extension, Paris, 1988-1990；Cité Internationale, Lyon, 1988-2006.

75 Renzo Piano: The Complete Logbook 1966-2016. London: Thames & Hudson. 2017. p.108.

76 同上，p.112.

77 Ciccarelli, Lorenzo. 'Keep your curiousity alive' Interview with Bernard Plattner. Paris, rue des Archives, 30 November 2018. Stories_9. Fondazione Renzo Piano.

78 Shingu, Susumu. 'Floating Architecture' in Renzo Piano: The Art of Making Buildings. London: Royal Academy of Arts. 2018. p. 120. (Can you make the invisible air visible?)

79 Jean-Marie Tjibaou Cultural Centre, Nouméa, 1991-1998；Museum for the Beyeler Foundation, Basel, 1991-2000；Padre Pio Pilgrimage Church；Banco Popolare di Lodi, Lodi, 1991-2001；San Giovanni Rotondo, 1991-2004；Cy Twombly Pavilion, Houston, 1992-1995；Atelier Brancusi, Paris 1992-1997；NEMO Science Museum, Amsterdam, 1992-1997；Reconstruction of Potsdamer Platz, Berlin, 1992-2000.

80 Rice, Peter. An Engineer Imagines. London: Ellipsis. 1996. pp.71-80.

81 Barry, Kevin ed. Traces of Peter Rice. Dublin : The Lilliput Press. 2012.

82 Ciccarelli, Lorenzo. 'Renzo Piano and Peter Rice', p.8. STORIES_4_www.fondazionerenzopiano.org

83 https://www.gsd.harvard.edu/architecture/fellowships-prizes-and-travel-programs/peter-rice-internship-program-at-renzo-piano-building-workshop/

84 Renzo Piano: The Complete Logbook 1966-2016. London: Thames & Hudson. 2017. p.146.

85 包德雷在 1857 年出版的《惡之華》（les Fleurs du mal）裡面的一首詩〝旅行邀請〞（L'Invitation au voyage）出現的詩句：「那兒一切只有秩序與美麗，奢華、平靜與性感。」（Là, tout n'est qu'ordre et beauté, Luxe, calme et volupté.） 馬蒂斯於 1904 年完成的《奢華、平靜與性感》引領野獸派繪畫。

86 Renzo Piano: The Complete Logbook 1966-2016. London: Thames & Hudson. 2017. p.154.

87 Mack, Gerhard (ed.) Kunstmuseen: auf dem Weg ins 21. Jahrhundert [Art Museums into the 21st Century]. Basel: Birkhäuser. (English Edition, trans. M. Robinson, Gardner's UK). 1999. p.9.

88 1984 年，美國建築師協會（AIA） 授予其榮譽獎，這是建築界對卓越設計的最高認可。1991 年，AIA 將高氏美術館建築列為〝1980 年代美國十大最佳建築作品之一〞， 2005 年出現在美國郵政局的〝 現代建築傑作〞郵票系列。

89 Renzo Piano: The Complete Logbook 1966-2016. London: Thames & Hudson. 2017. p.220.

90　Giovanni and Marella Agnelli Art Gallery, Turin, 2000-2003；Renovation and Expansion of the Morgan Library, New York, 2000-2006；California Academy of Sciences, San Francisco, 2000-2008；Chicago Art Institute The Modern Wing, Chicago, 2000-2009.

91　薛普雷、魯坦與庫立吉聯合事務所（Shepley, Rutan and Coolidge），1886 年理查森（Henry Hobson Richardson, 1938-1886）過世後，薛普雷（George Foster Shepley，1860-1903）、魯坦（Charles Hercules Rutan, 1851-1914）與庫立吉（Charles Allerton Coolidge, 1858-1936）組成建築團隊繼續執行理查森建築事務所的業務，直到 1915 年。

92　Wallach, Ruth. Miracle Mile in Los Angeles: History and Architecture. Charleston, SC: The History Press. 2013.

93　McGuigan, Cathleen. "LACMA Defends Its New Building by Peter Zumthor". Architectural Record. September 17, 2020.

94　Shanahan, Mark. "Gardner Museum expansion name 'the most beautiful building' – The Boston Globe". January 29, 2016.

95　Renzo Piano: The Complete Logbook 1966-2016. London: Thames & Hudson. 2017. p.324.

96　McKeough, Tim. "A Grand Opening for Renzo Piano's Controversial Expansion at Ronchamp Chapel". Architectural Record. September 15, 2011.

97　Kimmelman, Michael. "Quite Additions to a Modernist Masterpiece". The New York Times. April 17, 2021.

98　Curtis, William J. R. "Outrage: Ronchamp has been undermined with a vengence by Renzo Piano's convent". The Architectural Review. 24 July 2012.

99　庫立吉、薛普雷、布爾芬奇與阿柏特聯合事務所（Coolidge, Shepley, Bulfinch, and Abbott），1924 年到 1952 年的波士頓建築團隊，源自於 1915 年到 1924 年的庫立吉与謝塔克聯合事務所（Coolidge and Shattuck）。

100　路‧康獲得美國建築師學會廿五年建築獎的五件作品：Yale University Art Gallery(1979)；The Salk Institute for Biological Studies(1992)；Philips Exter Academy Library(1997)；Kimbell Art Museum(1998)；Yale Center for British Art 2005).

101　Giurgola, Romaldo & Metha Jaimini. Louis I. Kahn. Boulder, Colo.: Westview Press. 1975.

102　"KIMBELL MUSEUM；In Praise of The Status Quo" in New York Times, December 24, 1989, Section 2, Page 2.

103　Chih-Ming Shih, Kuang-Hsu Huang. Le Corbusier's Modern Museum Prototype: The Transformation of Unlimited Growth Museums. International Journal of Architectural Engineering Technology, Volume 1, No. 1, November 2014, pp. 12-24.

104　Miller, Ross. "Commentary: Adding to Icons." Progressive Architecture 71 no. 6（June 1990): 124-125. Sorkin, Michael. "Forms Of Attachment: Additions To Modern American Monuments." Lotus International no. 72（1992): 95.

105　Rogers, Nathan F. R. (2011). Forms of Attachment: Additions to Postwar Icons. (Masters Thesis). University of Pennsylvania, Philadelphia, PA. pp.120-173.

106　Clemence, Paul. "Q&A: Renzo Piano, Master of Museum Design, on the New Whitney". Metropolis. July 31. 2014.

107　http://www.rpbw.com/project/fubon-tower

108　Pratt, Kevin. "Renzo Piano and Museum Architecture" in Artforum. September 2004.

109　Munson-Williams-Proctor Museum of Art, Utica, New York, 1955－1960；Amon Carter Museum of American Art, Fort Worth, Texas, 1961；Sheldon Memorial Art Gallery（now the Sheldon Museum

of Art), University of Nebraska, Lincoln, Nebraska, 1958 - 1963；Kreeger Museum, Washington, D.C., 1967；Kunsthalle Bielefeld, Germany, 1968；Neuberger Museum of Art, Purchase, New York, 1969；Art Museum of South Texas, Corpus Christi, Texas, 1972.

110 獲得美國建築師學會 25 年建築獎的 10 件美術館作品

獲獎年代	完成年代	作品名稱	地點	建築師
1979	1953	耶魯大學藝廊 Yale University Art Gallery	美國紐哈文	路康
1986	1959	古根漢美術館 Solomon R. Guggenheim Museum	美國紐約	萊特
1998	1972	金貝爾美術館 Kimbell Art Museum	美國佛特沃夫	路康
2002	1975	米羅基金會 Fundació Joan Miró	西班牙巴塞隆納	瑟特與傑克森聯合事務所 Sert Jackson and As
2004	1978	國家畫廊東廂 East Building, National Gallery of Art	美國華盛頓特區	貝聿銘
2005	1974	耶魯英國藝術中心 Yale Center for British Art	美國紐哈文	路康
2008	1979	雅典娜神廟旅客暨文化活動中心 The Atheneum	美國新哈莫尼	邁爾
2013	1987	梅尼爾美術館 The Menil Collection	美國休士頓	皮亞諾
2017	1989	羅浮宮整建 Grand Louvre - Phase I	法國巴黎	貝聿銘
2019	1991	國家畫廊森斯布利翼樓 Sainsbury Wing at the National Gallery	英國倫教	范士利與史考特布朗

111 Kimmelman, Michael. "All Too Often, the Art Itself Gets Lost in the Blueprints." New York Times, April 21, 1999. E7.

112 Louis Kahn by Carlos Brillembourg, Interview, BOBM 40, Summer 1992.

113 Keller, Sean. "The Museum Architecture of Rezo Piano", ARTFORUM, Summer 2009, Vol. 47, No. 10.

114 Andy Sedgwick, News Q&A. The Architect's Newspaper. May 16, 2014. （https://www.archpaper. com/2014/05/andy-sedgwick-2/）

115 https://www.architecture.com/awards-and-competitions-landing-page/awards/riba-international-awards/ riba-international-awards-2018/2018/museum-voorlinden

116 Hawthorne, Christopher. "Two architectural firms are finalists for Broad museum project", Los Angeles Times. May 25, 2010.

117 Benjamin, Walter. The Work of Art in the Age of Its Technological Reproducibility and Other Writings on Media. Cambridge, Mass.: The Belknap Press of Harvard University press. 2008. pp.39-40.

118 O'Doherty, Brian. Inside the White Cube: The Ideology of the Gallery Space. Artforum magazine . 1976. San Francisco: The Lapis Press, 1986.

119 Carrier, David & Darren Jones. The Contemporary Art Gallery: Display, Power and Privilege. Cambridge Scholars Publishing. 2006:66.

120 *Gilman, Benjamin Ives (1916). "Museum Fatigue". The Scientific Monthly. 2 (1): 62–74. Robinson, Edward (1928). The behaviour of the museum visitor. New Series No.5. Washington DC: American Association of Museum. Davey, Gareth (2005). What is Museum Fatigue? Visitor Studies Today. 8 (3): 17-21. Bitgood, Stephen (2009). "Museum Fatigue: A Critical Review". Visitor Studies. 12 (2): 93-111.*

121 Pratt, Kevin. "Renzo Piano and Museum Architecture" in Artforum. September 2004. Keller, Sean. "The Museum Architecture of Rezo Piano", ARTFORUM, Summer 2009, Vol. 47, No. 10.

122 Clemence, Paul. "Q&A: Renzo Piano, Master of Museum Design, on the New Whitney". Metropolis. July 31. 2014.

123 Renzo Piano, The genius behind some of the world's most famous buildings / TED Talks 2018.07.14.

124 同上。

125 同 120.

126 Renzo Piano - Alain Elkann Interviews, Jan 26, 2000.

127 同 121.

128 Le Corbusier . Vers une Architecture. Paris: Les Edition G. Crès et Cie. 1925. pp. 225-243.

129 Dillon, D. (2008). Piano's Design for Kimbell Museum Revealed. Architectural Record, 32, 48.

130 Piano, R. (1982). Piece by piece. In Donin, G. (ed.), Renzo Piano: Piece by piece. Roma: Casa del libro editrice. p.26.

131 Buchanan, P. (1993). Renzo Piano Building Workshop: Complete works volume one (p. 19). New York: Phaidon Press Inc.

132 Piano R. (1997). Renzo Piano: Logbook. New York: The Monacelli Press, Inc. p.251.

133 Ibid., p. 253.

134 Ibid.

135 Dillon, D. (2008). Piano's Design for Kimbell Museum Revealed. Architectural record, 32, 48.

136 Piano, R. (1997). Renzo Piano: Logbook. New York: The Monacelli Press, Inc. p.250.

誌謝

本書得以出版，首先要感謝國科會在 2009 年與 2012 年提供了兩次有關皮亞諾的美術館自然採光的研究計畫，讓筆者可以對此議題進行探討。擔任計畫研究助理的博士班學生劉芳嘉，也以此議題作為博士論文的研究課題，在 2014 年完成學位。另外 2016 年碩士班學生林柏廷也針對皮亞諾的美術館擴建案作為碩士論文的主題，構成了本書第二部分的主要內容。

原本打算針對此議題在國際學術論文期刊發表的文章一直拖延，直到 2021 年，發現了與我們的所做的研究內容相關的書籍出版 *，另外皮亞諾設計的富邦美術館也在 2023 年落成，才燃起了出版本書的念頭，自己撰寫了第一部分有關皮亞諾建築歷程的簡介與評述，第二部分由芳嘉重新整理先前的研究計畫成果，幸好有怡臻與子瑜幫忙重新繪圖才能快速完成。繼《路易斯 · 康　建築師中的哲學家》與《柯布 Le Corbusier》再次與商周出版合作，感謝主編徐藍萍小姐的耐心與用心，多年來愉快的合作經驗帶給筆者出版的喜悅。

* Stach, Edgar. Renzo Piano: *Space-Detail-Light*. Birkhäuser. 2021.

圖片來源

1-2 / © Federico Padovani.

1-3 / © Ignoto (Wikimedia Italia).

1-4 / © Clementeste (Wikimedia Commons).

1-5 / © Reto Mosimann.

1-6 / © Gianluca Botti.

1-12 / © Olivetti Historical Archive Association.

1-13 / Peter Cook © Archigram 1964.

1-14 / © François Dallegret..

1-15, 1-16 / ©Archigram Archives.

1-17 / © Gunnar Klack (Wikimedia Commons).

1-19 / © The Centre Pompidou Archives

1-20 / © MoMA

1-23 / © Takato Marui (Wikimedia Commons).

1-39 / ©Michael Stravato

1-41 / ©Andy Y

1-42 / ©Yair Talmor

1-63, 1-132, 1-152, 1-260 / ©RPB Workshop

1-117 / ©Atelier Peter Zumthor & Partner

1-130 / ©Robert Campbell

1-141 / ©Don Tilley

1-149 / ©Foster & Partners and Derek Walker and Associates

1-150 / ©Michael Graves and Associates

1-151 / ©Office for Metropolitan Architecture

1-181 / ©Carol M. Highsmith

1-184 / © Robertgombos

1-189 / ©007-IAIM

1-195, 1-196 / © Kraaijvanger Architects

1-248, 1-250, 1-251, 1-254, 1-255, 1-256, 1-259 / ©David Chipperfield Architects

1-249 / ©J3Mrs (Wikipedia Commons)

1-252 / © HOUYIMIN (Wikipedia Commons)

1-253 / © DeFacto (Wikipedia Commons)

2-6 / ©The Menil collection

2-15 / © Lia Piano

繆思之光：建築詩人皮亞諾的美術館自然採光設計

作　　　　者	施植明、劉芳嘉
責 任 編 輯	徐藍萍、張沛然
版　　　　權	吳亭儀、江欣瑜
行 銷 業 務	黃崇華、賴正祐、郭盈均、華華
總 　編 　輯	徐藍萍
總 　經 　理	彭之琬
事業群總經理	黃淑貞
發 　行 　人	何飛鵬
法 律 顧 問	元禾法律事務所王子文律師
出　　　　版	商周出版　台北市 104 民生東路二段 141 號 9 樓
	電話：(02) 25007008　傳真：(02)25007759
	E-mail：ct-bwp@cite.com.tw　Blog：http://bwp25007008.pixnet.net/blog
發　　　　行	英屬蓋曼群島商家庭傳媒股份有限公司城邦分公司
	台北市中山區民生東路二段 141 號 2 樓
	書虫客服服務專線：02-25007718　02-25007719
	24 小時傳真服務：02-25001990　02-25001991
	服務時間：週一至週五 9:30-12:00　13:30-17:00
	劃撥帳號：19863813　戶名：書虫股份有限公司
	讀者服務信箱 E-mail：service@readingclub.com.tw
香 港 發 行 所	城邦（香港）出版集團有限公司　香港灣仔駱克道 193 號東超商業中心 1 樓
	E-mail: hkcite@biznetvigator.com　電話：(852)25086231　傳真：(852)25789337
馬 新 發 行 所	城邦（馬新）出版集團 Cite (M) Sdn Bhd
	41, Jalan Radin Anum, Bandar Baru Sri Petaling, 57000 Kuala Lumpur, Malaysia.
	Tel：(603)90563833　Fax：(603)90576622　Email：services@cite.my
封 面 設 計	李東記
印　　　　刷	卡樂製版印刷事業有限公司
總 　經 　銷	聯合發行股份有限公司　新北市 231 新店區寶橋路 235 巷 6 弄 6 號 2 樓
	電話：(02) 2917-8022　傳真：(02) 2911-0053

■2023年3月2日初版

Printed in Taiwan

定價550元

著作權所有，翻印必究

ISBN 978-626-318-575-3

城邦讀書花園
www.cite.com.tw

線上版回函卡

國家圖書館出版品預行編目(CIP)資料

繆思之光：建築詩人皮亞諾的美術館自然採光設計 / 施
植明, 劉芳嘉合著. -- 初版 . -- 臺北市：商周出版：
英屬蓋曼群島商家庭傳媒股份有限公司城邦分公司
發行, 2023.03
　　面；　公分
ISBN 978-626-318-575-3(平裝)

1.CST: 皮亞諾 (Piano, Renzo, 1937-) 2.CST:
建築美術設計 3.CST: 建築藝術

921　　　　　　　　　　　　　　　　112000270